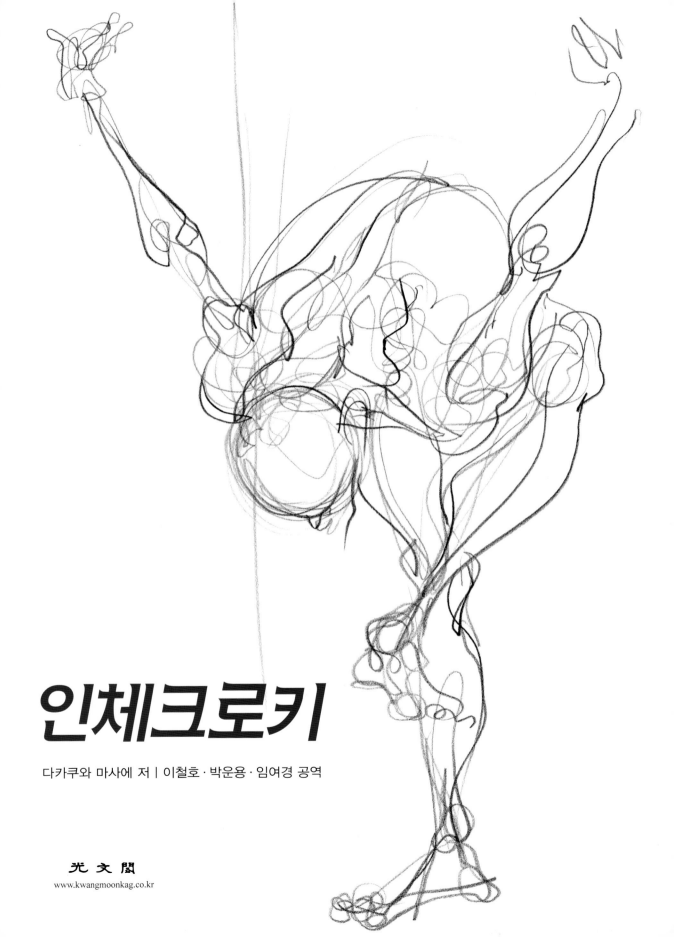

인체크로키

다카쿠와 마사에 저 | 이철호 · 박운용 · 임여경 공역

光文閣
www.kwangmoonkag.co.kr

왜 디자인이 아닌 크로키인가?

유연성을 표현하는 데에는 크로키가 최적!

인체는 생각보다 유연하다

필자는 최근 10년간 전문학교 애니메이션학과에서 데생 등의 기초 미술을 담당해 왔다. 이곳에서 데생 경험이 없고, 애니메이션 업계를 지망하고 있는 학생들을 단시간 내에 취직시키기 위해 인체 드로잉 기법의 방향성을 찾아왔다.

처음에는 짧은 간격으로 크로키를 하거나 오랜 시간에 걸쳐 데생을 하기도 했지만, 실제 입학한 학생들 중에는 일러스트를 그리는 것 자체가 처음인 학생도 적지 않았다. 그들에게 시간이 드는 고정 포즈의 인물 데생은 수준이 너무 높은 것 같다고 느끼게 된 첫 번째 이유는 그 학생들이 시간을 들여 그린 인물 데생의 완성 상태였다. 그들의 그림에는 근육이나 뼈의 뉘앙스가 전혀 없어 모든 것이 선화(線畵) 같았으며, 제대로 서 있지도 않은 그림이 대부분이었다. 그러나 이상하게도 그림 속 인물은 기울어져 있고, 쓰러질 듯한 모습임에도 불구하고 공통적으로 축 하나가 똑바로 존재하고 있었다. 그러나 이 직선적 축이 존재하니까 다행이었다는 이야기가 아니고, 이 축이야말로 그들의 드로잉 능력 향상을 방해하고 있는 큰 요인이었다는 것이다. 그 결과 그들이 마무리한 인체 데생은 인체의 기본형과는 거리가 먼 형태를 보이고 있었다. 그리고 이 점은 대부분의 학생에게 공통적으로 나타나는 점이었다.

데생이 처음이라는 이야기는 인체의 관찰 역시도 처음이라는 이야기가 된다. 그들이 처음 인체 모티

몸은 상상 이상으로 휘어진다.

브를 눈앞에 두었을 때, 그것을 어떻게 파악했는지는 그들이 그린 인체에 그대로 나타나 있었다. 결과적으로 매우 단순화된 형태가 모두의 그림에 그려져 있었다. 그러나 실제 인물은 그들의 상상을 훨씬 뛰어넘으며, 그 형태는 더 복잡한 것이다. 현대에도 최고의 생리학자라고 칭송받는 레오나르도 다빈치라 하

2

> 물체의 윤곽은 모든 사물 중에서도 가장 작다. 윤곽은 물체의 일부분도 아니고 공기의 일부분도 아닌 표면이지만, 공기와 물체 사이에 놓여 있는 중앙이다. 측면의 윤곽은 말단이며, 눈에 보이지 않는 두께의 선이다. 그렇기 때문에 화가들이여, 물체를 선으로 둘러싸 그리지 말도록. 특히 자연보다는 더욱 작은 사물에 대해 그렇다. 그 사물은 단지 그 측면의 윤곽을 나타낼 수 없을 뿐만 아니라 멀리 있어 눈에 보이지 않는 그 각 부분을 가지고 있기 때문이다.
>
> —레오나르도 다빈치 《회화론》 VIII 소묘 P.247에서

더라도, 생애에 걸쳐 인체 해부를 반복하며 연구를 계속했음에도, 본인이 이해할만한 결과를 얻지 못했다고 할 정도이다. 인체란 그 정도로 난해한 구조이다.

초심자는 경계선을 그리고 싶어 한다

데생 초보자가 그리는 그림에 나타나는 경향 중 또 한 가지의 예가 특징적인 윤곽선이다. 엄밀히 말하면 윤곽선이 아니라 그들이 그린 인체의 신체와 공간 사이에 생기는 경계선이다. 그리고 그들에게 다른 어떤 소묘(드로잉)법을 가르쳐 줘도 반드시 결국은 이 문제로 되돌아와 버릴 정도로 그들이 강하게 집착하고 있는 부분이다.

경계선을 그리는 이유 중 하나는 경계선을 그림으로써 인물을 그리고 있다고 생각하는 점을 들 수 있다. 또한, 그들이 좋아하는 만화나 애니메이션에 나타나는 주선을 윤곽선으로 간주하고, 데생=애니메이션의 주선이라고 연결시켜 버리는 것도 이유 중 하나라고 할 수 있다. 그러나 애니메이션이나 만화에 그려져 있는 경계선은 작품으로써 보이기 위한 전형적인 심벌이며, 또한 제작 기법상 복수의 선 중에서 선택된 단 하나의 선인 것이다. 따라서 언뜻 보기에는 인물을 한 선으로 묘사하고 있는 것처럼 보이지만, 사실은 그 이전에는 몇 번이나 갈등을 거듭한 선이 존재했던 것이다. 그 갈등하는 선은 밑그림 역할로 그려진 것이며, 애니메이션들은 그 중에서 딱 하나의 선을 골라 뛰어난 선으로 그려낸 것이다. 특히 복잡한 형태의 캐릭터일수록 그 입체감의 갈등으로 나타

나는 선은 많으며, 바로 하나의 완성된 선을 끌어내는 사람은 드물 것이다. 물론 이 역시도 경험을 쌓으면 서서히 그 갈등하는 선이 적어지고, 베테랑이 되면 한 번에 선을 그을 수 있게 된다. 이것은 크로키에도 해당되는 이야기로, 익숙해지면 자연히 선의 수는 줄어들어 간다. 어쨌든 이 애니메이션, 만화에 나타나는 주선이라 불리는 선은 복수가 아닌 하나의 선으로 나타나기 때문에, 이 점이 데생 초보자들에게 큰 착각을 일으키는 원인 중 하나라는 점은 틀림없을 것이다.

경계선을 그리는 것이 왜 좋지 않은가

윤곽 그 자체는 물체가 아닌, 공간과 물체 또는 물체와 물체의 경계를 나타내는 것으로, 이것이야말로 우리가 멋대로 선을 그은 것이다. 즉 윤곽선이라는 물체는 원래는 존재하지 않는 것이다. 존재하지 않는 것에 집착하는 것을 멈추고, 경계선의 내용물은 그릴 필요가 없다는 강한 고정관념을 버려야 한다. 애니메이션이나 일러스트에 나타나는 윤곽선 아래에 얼마나 방대한 정보가 가득 담겨 있는지 상상해 보라. 그 정보를 모르고 윤곽선을 긋는 것은 처음부터 어려울 수밖에 없다. 그 경계선이라는 세계에서 벗어나 신체의 입체감에 관심을 기울이는 것이 크로키에서의 첫걸음이 되는 것이다.

크로키에서 중요한 점은 우선 첫 번째로 인체의 축을 그리는 것이지만, 이미지상에서는 그 위에 골격 근 등의 근육을 살붙이기 해 나간다. '살붙이기'란 인간의 볼륨감을 부가하는 것이다. 근육의 수축 이완

윤곽선만으로 그려진 데생

입체적 이미지로
그려진 데생

등의 운동이나 골격이 몸 표면에 나타낼 때의 단단함을 표현할 수 있으면 더욱 좋다. 즉 단순한 입체 표현과는 다르다는 것이다. 살붙이기를 하기 위해서는 인간의 골격이나 근육 구조, 운동이 시행될 때의 메커니즘 등에 대한 지식이 도움이 된다. 또한, 동시에 그것을 선으로 그려서 나타내기 위한 트레이닝이 몇 가지 필요하다. 위처럼 윤곽선에 매여 인체의 본질 파악을 소홀히 한다면 소묘(드로잉)를 완성하는 것이 어려울 것이다.

데생과 크로키의 차이

학생들이 원기둥이나 정육면체 등의 석고 모티브를 데생할 때에는 별로 눈에 띄지 않았던 데생력의 부재가 모티브가 변화하고 복잡해짐에 따라 두드러지게 된다. 그들이 그린 인체는 공통적으로 경직되어 있으며, 본디 유연해야 할 인체의 형상이 마치 상자로 쌓아 올린 것처럼 딱딱한 경우가 많다. 이 딱딱함을 타파하기 위해서는 그림으로 그려진 인체를 구성하는 선 하나하나를 교정해야 할 필요가 있다. 이를 위해 크로키라는 소묘(드로잉) 방법이 하나의 해결책이라 생각된다. 왜냐하면, 크로키 선이라는 것은 통상 곡선이며, 크로스 해칭이라는 직선으로 음영을 표현하는 데생의 대표적인 소묘 기법과는 동떨어져 있지만, 인체 표현에는 최적화되어 있기 때문이다. 또 데생이란 물체의 형상, 질감, 양감을 음영이나 선을 사용하여 그리는 것을 의미하지만, 크로키는 소

묘라고 해서, 10분 정도의 짧은 시간만으로 물체의 형체뿐만 아니라 동세나 유연성 등을 주로 파악하여 그린다. 즉 크로키에서는 인체 구조의 본질인 움직임의 기능이나 유연성을 파악하는데 집중할 수 있는 것과 동시에, 데생 한 장을 그리는 시간으로 수십 배나 되는 패턴과 포즈의 다양성을 배울 수 있다는 이점이 있다. 즉 제한된 수업 시간 내에 운동 기능을 포함해 보다 다양한 인체의 구조를 배울 수 있게 되는 것이다. 결코, 데생이 인체를 학습하는 방법으로 부적합하다는 것은 아니다. 질감과 입체감 등의 표현에 방대한 시간이 걸린다는 점이 학습 시간이 한정된 사람에게는 문제인 것이다.

또한, 회화와 조각을 위한 크로키에도 차이가 있다. 크로키는 어느 쪽인가 하면 조각가를 위한 크로키에 가깝다. 왜냐하면, 조각상의 경우에는 3차원 공간에서 만든 조각상을 정립시켜야 하며, 몸을 정립시키기 위한 축의 형상을 현실과 가깝게 해야 하기 때문이다. 게다가 조각에서는 대상의 입체감이나 공간의 구도, 그리고 움직임을 중요시한다.

애니메이션에 필요한 소묘(드로잉) 표현

여기서 소개하는 학습 방법은 미술가 대상의 학습법으로 응용할 수 있는 가능성이 포함되어 있지만, 기본적으로는 애니메이터를 위한 인체 소묘(드로잉) 학습법을 확립하기 위해 고안된 것이다. 이 방법을 고안할 때 캐릭터의 동영상 표현에 필요한 요소란 무

엇일까 조사하던 중 미국 월트 디즈니 프로덕션에서 수년에 걸쳐 개발된 애니메이션의 기본 원리가 적힌 책을 발견했다. 그 내용을 정리하면 다음과 같다.

애니메이션의 기본 원리

- 생명체의 해부학적 이해
- 캐릭터의 입체적 표현(모든 자세를 모든 각도에서 그린다.)
- 양감이 있으며 무겁고, 깊이가 균형 잡힌 표현
- 자태에 동세를 나타내는 법, 포즈
- 유연성, 세기, 가소성을 가지고 어느 방향으로든 움직일 수 있는 형태의 형성. 단단하거나 유연한 선에 따른 그림 나누기
- 생명체의 곡선적인 형상과 움직일 때의 운동 곡선
- 중심과 운동할 때의 중심 이동
- 어필 : 캐릭터의 모습, 표정, 움직임의 매력

(참조 : 프랭크 토마스/올리 존스턴(2002) 《생명을 불어넣는 비법》 제2판 pp.51~73)

위 항목으로 어떻게 하면 인체 크로키가 몸에 밸 수 있을까 생각한 결과, 이 책에서 소개할 인체 형태의 관찰과 기억을 동반하는 소묘 방법을 생각해 내게 되었다. 그리고 아래 내용이 이 인체 크로키 학습의 주축이다.

ⅰ. 인체 형상이 해부학적으로 부합되게 한다.
ⅱ. 곡선을 주저없이 그릴 수 있어야 하며, 또한 그 곡선을 인체의 형상 표현에 주된 묘사 방식으로 한다.
ⅲ. 포즈에 유연성과 가소성을 가지게 한다.

기본적으로 여기서 행하는 크로키는 보통 1회의 강좌에서 대략 3시간 정도 실시된다. 그동안 학생은 30장에서 많을 때에는 80장 가까이 포즈를 그린다. 또한, 빠를 때에는 1분도 걸리지 않고, 경우에 따라

> 윤곽을 그리는 것보다도 자태에 그림자를 더하는 것(명암)은 훨씬 어렵다. 살붙이기는 수많은 연구와 고찰을 필요로 한다.
> — 레오나르도 다빈치 《회화론》 Ⅷ 소묘 p.283에서

서는 1초에서 2초 정도 순간의 포즈를 그리는 경우도 있다. 이 극단적으로 짧은 시간에 학생은 이전보다도 월등히 관찰력이 뛰어나 지고, 최종적으로는 '인간다운 인간'을 그릴 수 있다. 이를 위해 주목할 것도 압축하여, 그 이외의 부분은 신경 쓰지 않도록 한다. 주목해야 할 포인트를 축소하는 것으로 학생의 집중력은 방해 없이 인체를 관찰한다는 한 가지에 집중 할 수 있다. 그들의 시점을 좁혀 반대로 그들이 사용하는 감각 채널(깊이, 움직임 등)을 늘려 나감으로써 그 성과가 서서히 화면에 나타나게 되었으며, 결과적으로 개인차는 있겠지만, 학생들이 이해하길 바라는 것들의 대부분이 크로키 선으로 그려진 인체에 나타나게 되었다.

효율적으로 그리기 위해 인체의 형태나 움직임의 메커니즘을 기억하길 권장한다. 인체는 상상 이상으로 복잡하며, 그 신체 부위를 기억하는 것은 매우 어려운 일이다. 그렇기 때문에 이 책은 사진과 해설 그림을 사용하여 설명하면서 배우는 사람들의 학습을 돕는다.

이 책이 많은 애니메이션이나 만화, 일러스트 등을 그리는 분들을 비롯해 미술을 지망하는 모든 분에게 전해져, 조금이라도 사실적인 인체 소묘(드로잉) 표현에 도움이 되면 좋겠다.

CONTENTS

Chapter 3. 인체를 올바르게 이해하자

Chapter 4. 인체로서 조립해 간다 - 파악하는 방법의 이론-

Chapter 5. 크로키의 실천

Chapter 6. 모델로부터 캐릭터를 만들어 보자

알고 싶은 인체 해부도

1. 두개골(머리뼈)
2. 경추(목뼈)
3. 흉골(가슴뼈)
4. 흉추(등뼈)
5. 요추(허리뼈)
6. 선골(엉치뼈)
7. 미골(꼬리뼈)

8. 관골(골반뼈)
9. 쇄골(빗장뼈)
10. 견갑골(어깨뼈)
11. 늑골(갈비뼈)
12. 늑연골(갈비뼈 연골)
13. 대퇴골(넓적다리뼈)
14. 슬개골(무릎뼈)

15. 경골(정강뼈)
16. 비골(종아리뼈)
17. 족근골(발목뼈)
18. 중족골(발허리뼈)
19. 족지골(발가락뼈)
20. 족골(발뼈)
21. 상완골(위팔뼈)

22. 요골(노뼈)
23. 척골(자뼈)
24. 수근골(손목뼈)
25. 중수골(손허리뼈)
26. 손의 지골(손가락뼈)

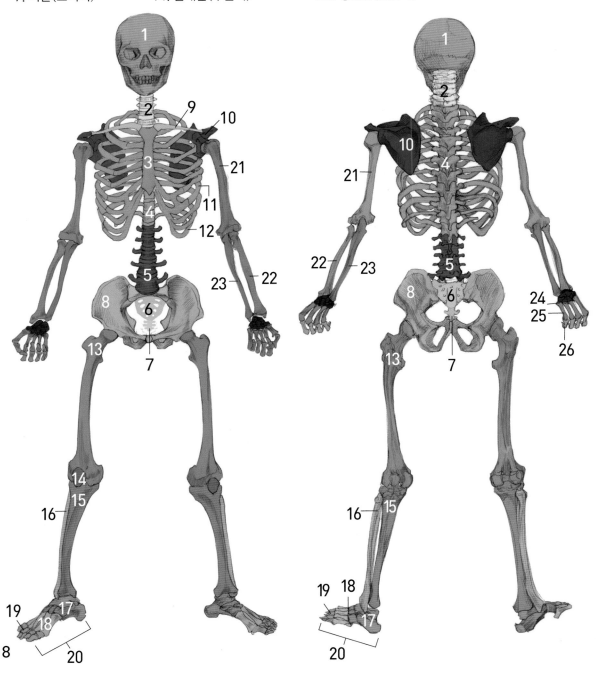

1. 흉쇄유돌근
2. 대흉근
3. 복직근
4. 외복사근
5. 대퇴근막장근
6. 대퇴직근
7. 박근
8. 봉공근
9. 외측광근
10. 내측 광근

11. 전경골근
12. 비복근
13. 삼각근
14. 상완이두근
15. 완요골근
16. 굴근군
17. 승모근
18. 극하근
19. 광배근
20. 중둔근

21. 대둔근
22. 장경인대
23. 대퇴이두근
24. 반막양근
25. 반건양근
26. 가자미근
27. 소원근
28. 대원근
29. 신근군

※ 6, 9, 10 대퇴사두근(중간광근은 6번 밑에 있음)

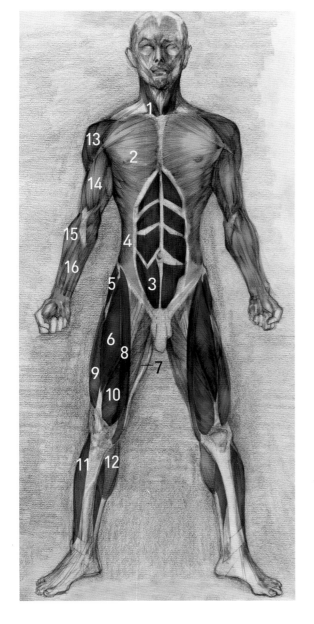

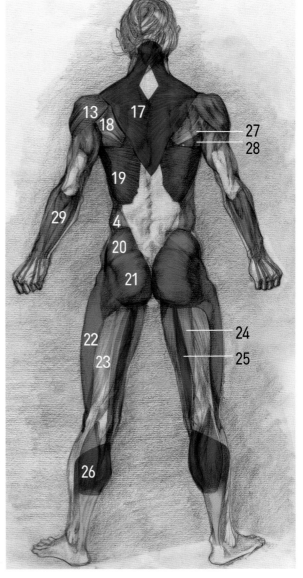

몸의 방향을 나타내는 용어

신체 부위의 위치를 나타내는 용어들은 인체가 정립 구조이며 3차원의 축이 필요하다는 점을 나타낸다.

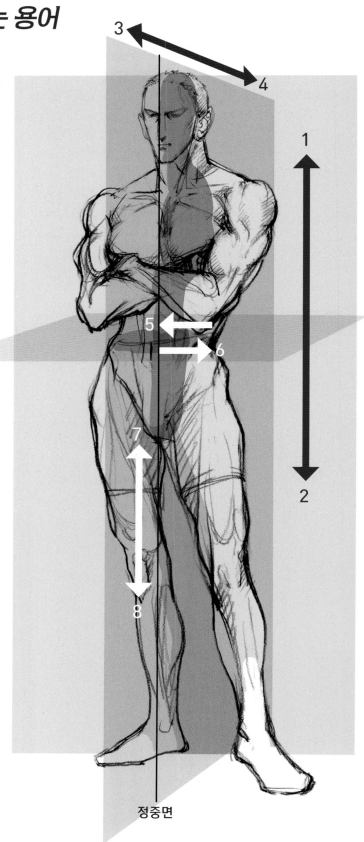

정중면

1. 상방(머리쪽)
 윗부분으로의 방향

2. 하방(꼬리쪽)
 몸의 가장 낮은 부분으로의 방향

3. 전방(복부쪽)
 이마나 배의 표면 방향

4. 후방 (등쪽)
 등 표면의 방향

5. 내측
 몸의 정중면에 가까운 방향

6. 외측
 몸의 정중면에서 먼 방향

7. 근위
 체간(동체)에 가까운 쪽

8. 원위
 체간(동체)으로부터 먼 쪽

정중면(Sagittal Plane)	전두면(Coronal Plane)	수평면

신체를 좌우의 면으로 나누는 수직면을 정중면 또는 시상면이라고 한다. (정중면 : 중심에서 좌우 반반으로 나누어진다/시상면 : 좌우 어느 한쪽으로 치우친다)

시상면과 수직으로 교차하는 면을 전두면(전액면)이라고 하며, 신체를 전후로 나눈다.

신체의 여러 높이를 지나는 면을 수평면이라고 한다.

배우기 '전'과 '후', 크로키는 이렇게나 바뀐다!

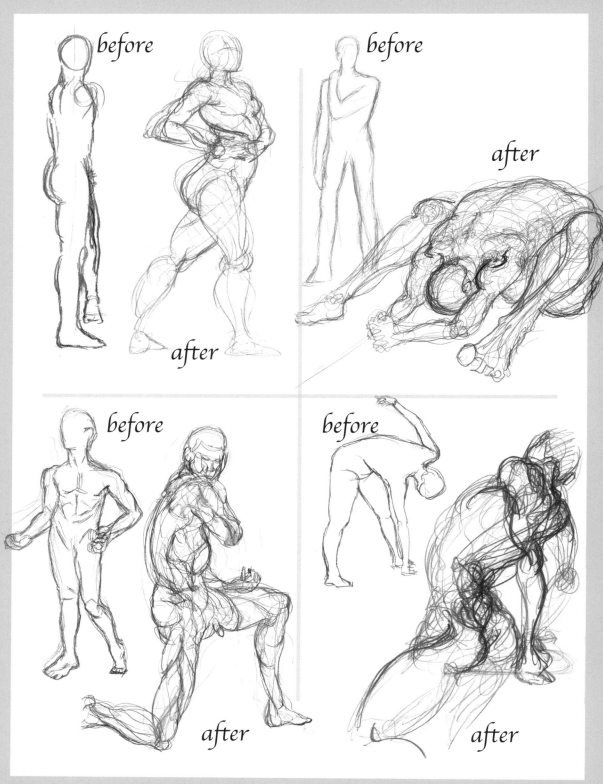

before

before

after

after

before

before

after

after

이 그림들은 학생들이 그린 배우기 '전'과 '후'의 크로키이다. 당신의 그림도 트레이닝하면 단시간에
이만큼 향상될 수 있는 가능성을 가지고 있다.

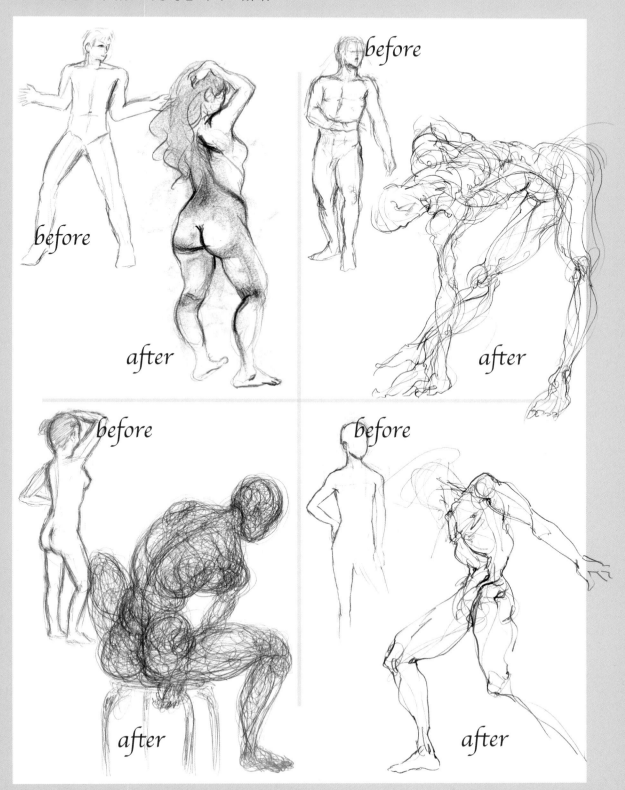

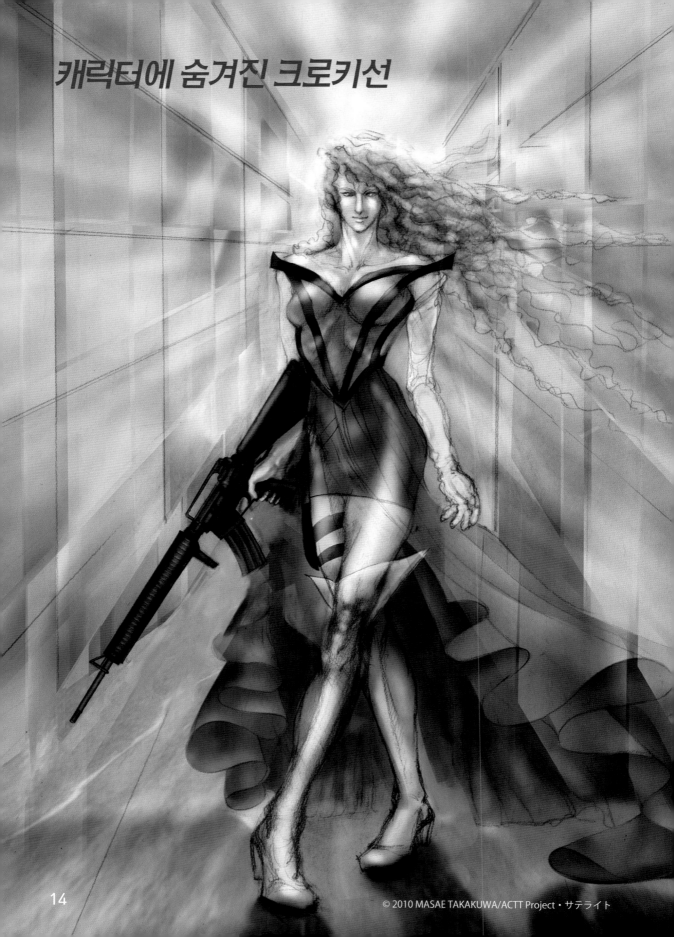

캐릭터에 숨겨진 크로키선

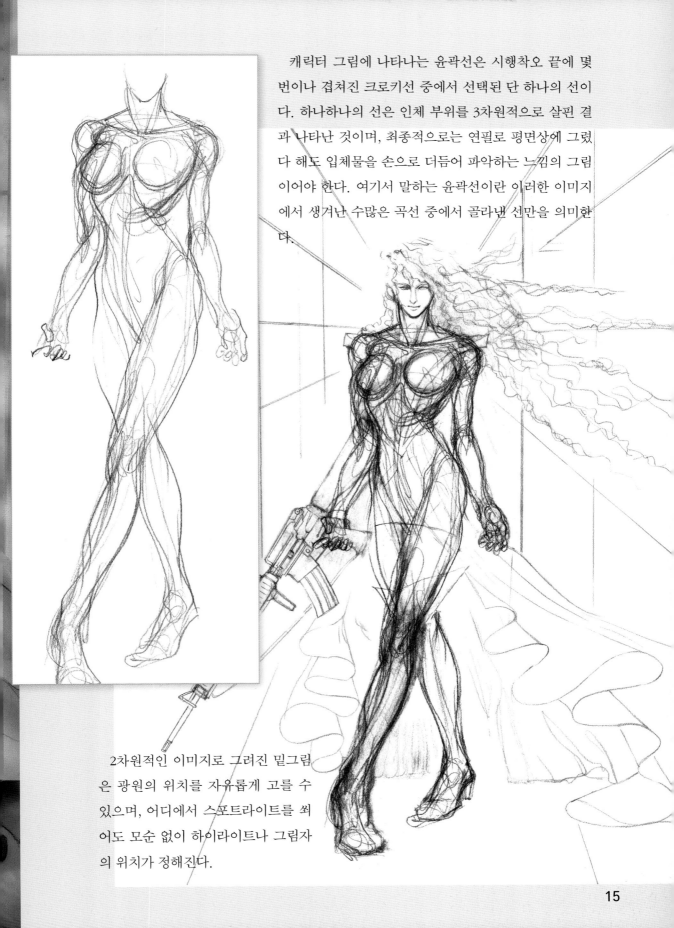

캐릭터 그림에 나타나는 윤곽선은 시행착오 끝에 몇 번이나 겹쳐진 크로키선 중에서 선택된 단 하나의 선이다. 하나하나의 선은 인체 부위를 3차원적으로 살핀 결과 나타난 것이며, 최종적으로는 연필로 평면상에 그렸다 해도 입체물을 손으로 더듬어 파악하는 느낌의 그림이어야 한다. 여기서 말하는 윤곽선이란 이러한 이미지에서 생겨난 수많은 곡선 중에서 골라낸 선만을 의미한다.

2차원적인 이미지로 그려진 밑그림은 광원의 위치를 자유롭게 고를 수 있으며, 어디에서 스포트라이트를 쐬어도 모순 없이 하이라이트나 그림자의 위치가 정해진다.

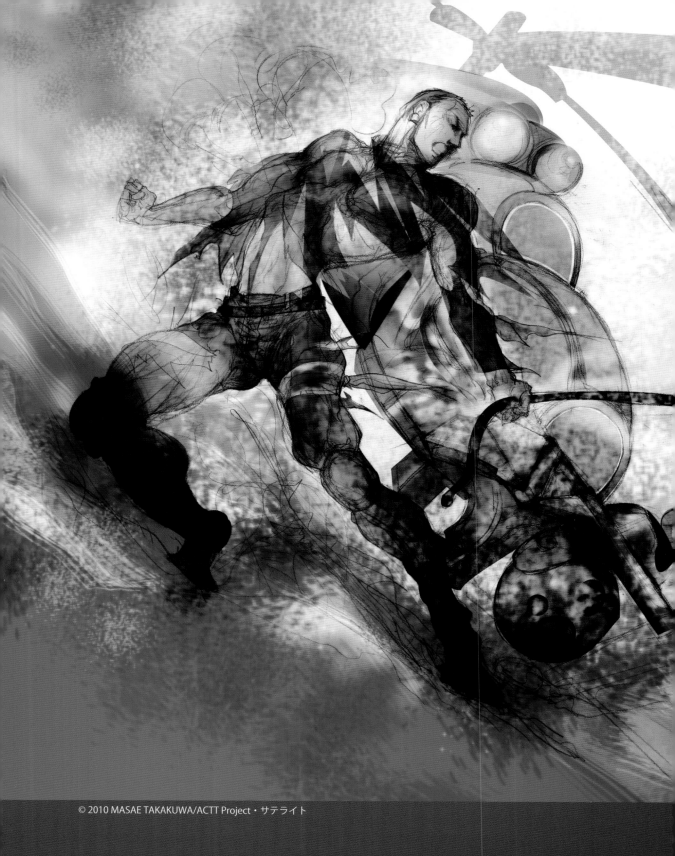

입체적으로 이미지가 만들어졌다 하여도 그것만으로는 충분하지 않다. 이 생체를 움직일 것을 고려했을 때, 나아가 그 내부 구조까지 생각해야 할 필요성이 생긴다. 그 때문에 미술가들은 이 긴 미술사 동안 인체의 내부 구조에 대해 만족하지 못하고 계속 탐구심을 가져온 것이다.

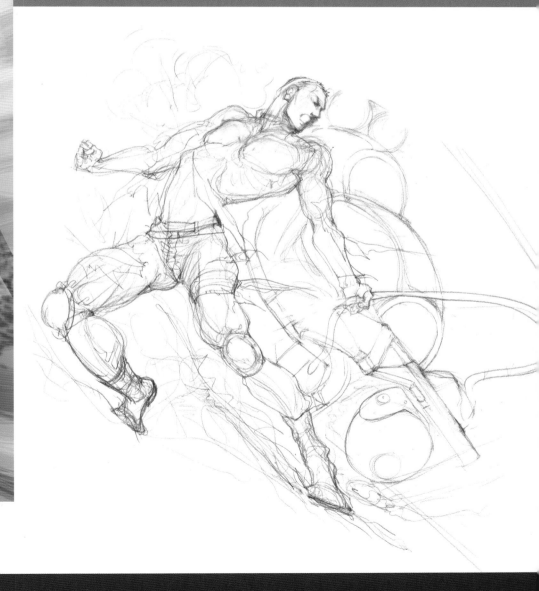

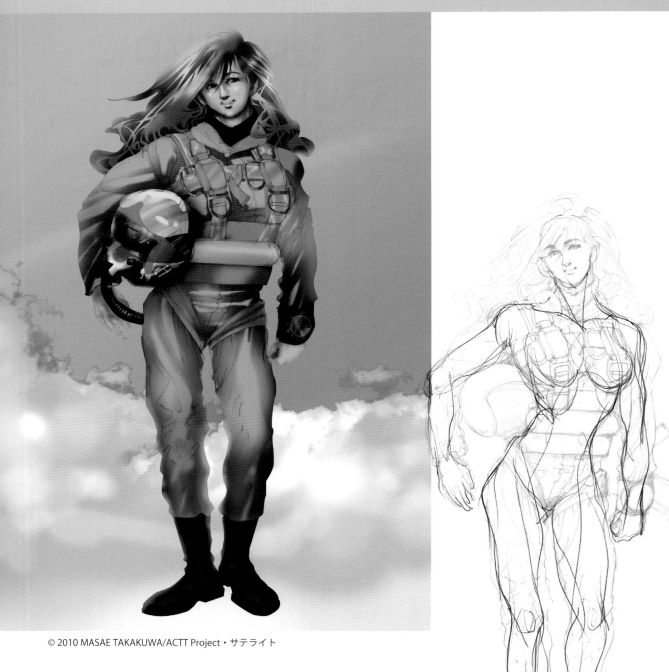

© 2010 MASAE TAKAKUWA/ACTT Project・サテライト

　설사 두꺼운 옷을 입고 있다 해도 여성이라면 여성스러운 체형이 반영된
다. 인체에는 인종, 연령, 성별을 분문하고 공통되는 기본형이 있지만, 엄밀
히는 그 종류에 따라 형태의 변화를 볼 수 있다. 여성은 여성으로 남성과는
다른 역할을 가지고 있고, 그에 맞게 쓸모 없는 것은 없는 형태를 가지고 있
다. 즉 어떤 조건이어도 사람을 그린다는 것은 인체 구조의 지식을 빼고서는
그릴 수 없다는 이야기이다.

실력의 향상은 자신의 그림을 망가뜨리는 것에서부터 시작한다

인체 크로키로 어디까지 소묘(드로잉)법이 변할 수 있을까? 우선은 발전 과정을 아래와 같이 정의하고 싶다. 이 과정을 확인하면 그림이 진화해 나가기 위해서는 근본적으로 의식과 기법을 바꿀 필요가 있다는 점을 깨닫게 될 것이다. 또한, 이 단계는 자신의 그림을 바꿔 나갈 경우, 어떤 것을 우선해야 할지 정하는 순서이기도 하다.

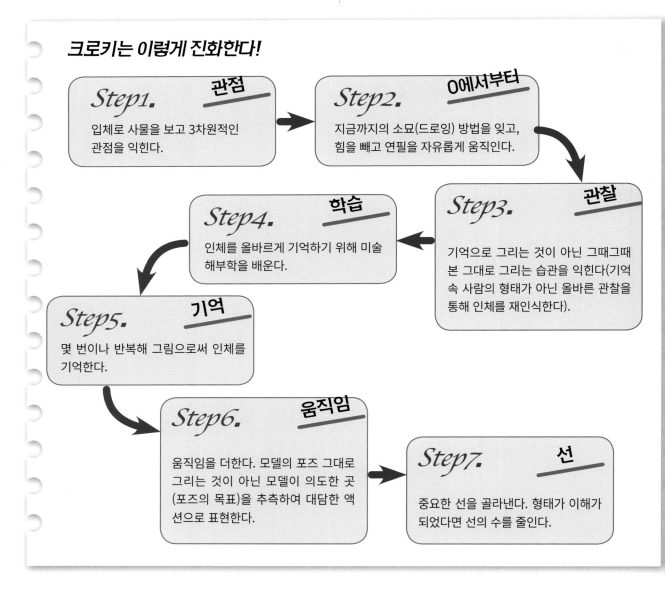

크로키는 이렇게 진화한다!

Step1. 관점
입체로 사물을 보고 3차원적인 관점을 익힌다.

Step2. O에서부터
지금까지의 소묘(드로잉) 방법을 잊고, 힘을 빼고 연필을 자유롭게 움직인다.

Step3. 관찰
기억으로 그리는 것이 아닌 그때그때 본 그대로 그리는 습관을 익힌다(기억 속 사람의 형태가 아닌 올바른 관찰을 통해 인체를 재인식한다).

Step4. 학습
인체를 올바르게 기억하기 위해 미술 해부학을 배운다.

Step5. 기억
몇 번이나 반복해 그림으로써 인체를 기억한다.

Step6. 움직임
움직임을 더한다. 모델의 포즈 그대로 그리는 것이 아닌 모델이 의도한 곳(포즈의 목표)을 추측하여 대담한 액션으로 표현한다.

Step7. 선
중요한 선을 골라낸다. 형태가 이해가 되었다면 선의 수를 줄인다.

이 일련의 단계를 밟으면 인체의 형태가 올바로 기억되고, 단시간의 관찰로도 그릴 수 있게 된다. 인체를 입체적으로 파악할 수 있다면 결과적으로는 빠르게 그릴 수 있게 되고, 모델을 보지 않아도, 어떤 포즈여도, 어떤 앵글에서도 짧은 시간 내에 그릴 수 있게 된다.

사물의 관점을 바꾼다

- 미술이란 눈에 보이지 않는 것을 보이도록 하는 기술을 가지는 것 -

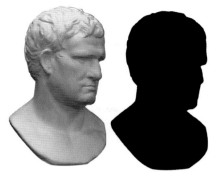

아그리파상　　실루엣으로 파악하는 것은 NG

보이지 않는 부분을 상상하는 힘을 기르는 것이 중요

먼저 무엇보다도 물체를 입체적으로 보는 연습이 필요하다. 즉 눈앞에 있는 것은 3차원이므로 절대 2차원으로 파악하지 않았으면 한다. 모티브는 정면도 있지만 뒷면도 있고 옆면도 있다. 그들을 종이에 모두 그려보자. 마치 '보이는 듯한 생각'으로 그린다. 이 '~듯한 생각'이라는 것은 이 책에서 설명하는 부분의 포인트이다. 보이는 곳만을 그려서는 보이지 않는 곳을 상상하는 힘이 떨어지게 된다. 잊지 말아야 할 것은 이 트레이닝의 목적 중 한 가지가 '인체를 3차원으로 기억하는 것'이라는 점이다. 임기응변으로 그저 표면만을 보는 것은 옳은 관찰과는 거리가 멀며, 무조건 피해야 한다.

보이지 않는 곳도 상상해서 그림으로써 결과적으로 3차원적인 파악 방법이 점차 가능해진다. 즉 관점을 교정하기 위해서는 그리는 법 그 자체를 우선 변화시켜야 한다는 것이다.

또한, 표면뿐만 아니라 그 내용까지도 추측하고 그리려고 하는 노력이 필요하다. 보이지 않는 부분을 모두 그려낼 생각으로 그리지 않으면 그 대상답게 보이지 않는다. 막연히 눈앞에 있는 것을 관찰해서 그리지 않으면 막연한 것 밖에 그릴 수 없는 것이다. 인체를 구성하는 골격이나 근육이 포즈마다 어떻게 위치 관계가 변하는지, 어떻게 형태가 변화하는지를 알고 그린 그림과 모른 채 그린 그림이 그 퀄리티에서 크게 차이를 보이는 것은 당연한 일이다. 학생의 작품을 봐도, 신체의 속부터 그리려고 하는 그림과 표면만을 베껴 내려 하는 그림의 차이는 분명하다. '골격이든 근육이든 속에 있는 것을 모두 겉으로 나타낼

생각이 아니면 형태에도 움직임에도 리얼리티가 나타나지 않는 것'이다.

덧붙여 이 시점에서 위에서 서술한 '사물의 관점'이 갖춰지지 않은 사람은 3차원적 표현에서 실패할 가능성이 높아진다. 시종 임기응변으로 관찰하며 입체를 입체로 기억하지 않기 때문이다. 실제로 '모델의 포즈를 기억

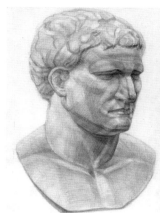

석고상은 그릴 수 있어도 생체는 NG

하고 그리는'(=모델이 포즈를 취하고 있을 때에는 그리지 않고 포즈를 풀고 나서 그리게 하는) 실습을 하면 모델을 실루엣(2차원)으로 파악하게 되고, 그림이 더욱 평면적으로 되어가는 경향이 있다.

사람의 형태를 기억에서 지운다

누구든지 이 크로키 수업을 2, 3회 거치면 '지금까지는 사람을 그리지 않았었다=사람의 형태를 이해하고 있지 못했다'고 느끼는 것 같다. 사람이 사람으로 이미지화하고 있는 것은 간략화된 형태이며 실제 모양과는 다를 수 있다. 이 사실은 인체를 제대로 기억할 때 장해물이 된다. 이미 머리에 입력되어 있는 것을 모두 버리고, 보다 복잡하고 보다 기동력 있는 인체의 형상을 이미지로 재구성해 나가는 것이 크로키를 시작하기 전 작업으로는 무엇보다도 필요한 작업이다.

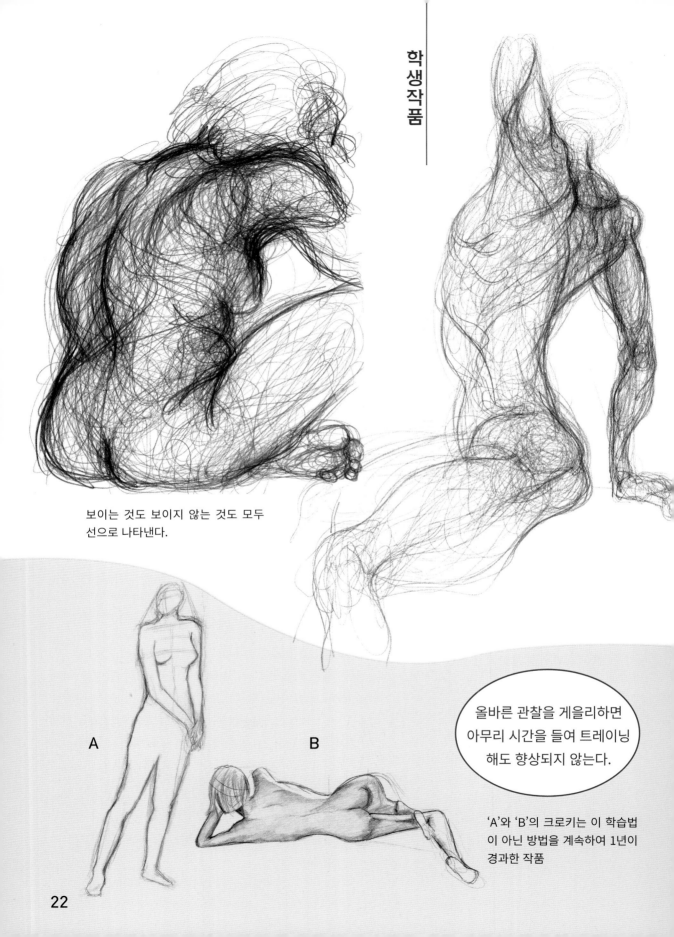

보이는 것도 보이지 않는 것도 모두
선으로 나타낸다.

A

B

올바른 관찰을 게을리하면
아무리 시간을 들여 트레이닝
해도 향상되지 않는다.

'A'와 'B'의 크로키는 이 학습법
이 아닌 방법을 계속하여 1년이
경과한 작품

22

사진이나 그림을 바탕으로 학습하는 위험성

사진이나 그림을 모사하는 것만으로는 본래 의미에서의 데생 실력은 향상되지 않는다.

> 데생 실력 :
>
> 점, 선, 면, 색채에 따라 질감, 형태, 양감, 원근감, 동세를 나타내고 화면을 구성할 수 있는 능력

사진과 그림은 이미 완성된 2차원의 제작물이며, 이미 누군가의 시선을 통해 구도도 볼륨감도 연출되어 완성된 것이다. 이미 완성된 제작물을 또 다른 곳으로 복사하는 것이 과연 데생 트레이닝이 될까? 구도도 아무것도 존재하지 않는 넓은 공간에서 어디를 잘라내고 어디까지의 범위를 넣을지를 결정하는 공간 연출력은 어떻게 길러지는 것일까? 지면의 공간 연출이란, 즉 2차원으로 3차원적 공간을 구축하는 작업이며, 카메라로 말하는 곳의 렌즈 효과 역할을 의미한다. 공간을 담는 방법은 천차만별이며, 왜곡 방법이나 깊이 표현 방법에 따라서도 변화한다. 그 외에 질감, 양감, 색채 등도 마찬가지이다. 이미 표현돼 버린 것 이상의 정보를 그곳에서 얻을 수는 없다. 문제는 자연물은 훨씬 더 많은 정보를 포함하고 있다는 점이다. 원래라면 우리가 발상을 이용하여 화면을 만들어 내야 할 곳을 이미 완성된 사진이나 그림에서 그저 찍어내는 것은 그 모든 것을 배울 수 없다는 위험성을 내포하고 있다는 점을 잊지 말아야 한다.

또한, 인체를 그리는 경우도, 만약 모순투성이의 그림을 베껴 버리면 그 형태를 잘못 기억해 버릴 가능성이 있다. 인체라는 것은 개인차는 있지만 그 형태는 인류 모두가 공통된 형태를 가지고 있으며 진실은 하나이다. 또한, 인체는 움직임에 따라 체표의 형태가 변하기 때문에 알면 알수록 그 복잡성을 인식하게 될 것이다.

그림을 그린다는 것은 인체를 포함한 모든 공간을 스스로 구축해야 한다는 이야기로, 이는 상당히 어려운 작업이다. 특히 인체 해부학 등을 공부하면 알면 알수록 그 복잡성에 감탄하게 될 것이다. 이런 복잡한 형태를 가진 사람을 정확하게 그리고 있는 미술가는 대체 몇 명일까? 타인이 그린 인물화는 정확하지 않을 위험성을 내포하고 있다고 앞서 이야기했다. 중요한 것은 그 학습을 실물(올바른 견본)의 관찰에서부터 시작하는 것을 기본으로 여기는 자세이다.

> 나는 말할 것이다. 그저 작가만을 연구하고 자연의 작품을 연구하지 않는 사람들은 예술에서는 손자이며, 좋은 작가의 스승인 그 자연의 아이는 아니라고. 오, 같은 자연의 제자인 작가를 그곳에 두고 직접 자연으로부터 배우는 사람들을 비난하는 자의 깊은 어리석음이여.
>
> —레오나르도 다빈치 《회화론》 p.33에서

어떻게 하면 크로키를 잘하게 될까

Point 1

머릿속에서 이미지화한다

그려진 그림이 충분히 만족스러운 결과로 나타나지 않는 것은 먼저 그림을 그릴 때의 이미지화 방법에 문제가 있었다고 생각된다. 우선은 인체의 관점부터 바꾸고 그 후 이미지 그 자체를 바꿔나가지 않으면 근본적으로 그림은 영원히 바뀌지 않는다. 바뀌었다 하더라도 그 변화를 깨닫기까지 시간이 걸리기 때문에 진보는 매우 늦어진다. 또한, 그리는 법도 관점, 이미지화 방법과 동시에 변화시켜 나가는 것이 중요하다. 그러나 모처럼 이미지화한 것이 지금까지와 같은 딱딱한 선으로 나타나서는 트레이닝의 효과는 엉망이 되어 버린다. 결과적으로 '인체의 유연성을 유연한 선으로 표현하는 것'이 목표이다. 왜 유연성이 필요한 것일까? 이는 인체는 본래 모든 움직임을 견딜 수 있는 유연한 구조를 가지고 있기 때문이다.

그 외에 인체의 이미지를 늘리는 방법으로 다양한 미디어의 다양한 작가의 작품을 보고 많은 인체의 표현 방법을 접하는 것을 추천한다. TV나 영화에서 연기하고 있는 여배우나 배우, 잡지에서 보게 되는 그라비아 모델, 무대에서 춤추는 발레리나 또 명화에 그려진 인물 등 무엇이든 좋다. 자기가 좋아하는 것뿐만 아니라 좋은 것, 독특한 방식까지 접하고 자신의 감성을 갈고 닦는 것이 좋다.

애초에 앞으로 크로키를 통해 만들어질 인체 표현은 그 자리에서 탄생하는 것으로, 지금까지 축적되어온 이미지가 많으면 많을수록 감성은 연마되어 그 순간의 생성 작업에 도움이 된다. 본디 미술에서 그때의 감각이 파악하는 것을 표현하는 것은 매우 중요하기 때문이다. 다음 단계는 좀 더 자신의 감각에 맡기어 우연히 발생하고 예기치 않게 생겨나는 것을 받아들일 마음의 준비가 필요하다. 미술을 배울 때 이 자세가 매우 중요하다.

Point 2

인체를 관찰하고 기억한다

현재 소묘(드로잉) 능력 향상을 위해 해부학을 활용하는 '미술 해부학'이라는 학문이 주목받고 있지만, 그 지식을 무의식적으로 그림에 활용할 수 있게 되기 위해서는 엄청난 연습이 필요하다. 그리고 또한 해부학의 어떤 것이 미술에 도움이 되는지 스스로 선별하는 것은 매우 어려운 기술이다.

인간에게는 206개나 되는 골격과 400개의 골격근이 있다. 그 모든 것의 명칭과 위치를 기억하는데 너무 힘을 쏟으면 그림을 그리기 전에 지쳐 버리게 된다. 가능하다면 먼저 이 책에서 소개하는 것을 최소한으로 익힌 후 서서히 늘려가는 것이 좋다.

또한, 해부도를 그대로 기억해서 그 부분을 실제 인체에서 찾는 것은 매우 어렵다. 우선 실제 인체를 잘 관찰하고 해부도를 대조하면서 그 형태를 기억해야 한다. 골격은 피부 위로는 형태를 알 수 없다고 생각하기 쉽지만, 골격근은 골격에 부착되어 있기 때문에 골격에 따라 근육이 붙어 있는 이미지를 갖는 편이 좋을 것이다.

몸의 표면에서도 알 수 있게 눈에 띄는 부분이 어떤 형태로 어느 위치에 있는지, 나아가 거기에 붙어 있는 근육은 어디에서 시작되어 어디서 끝나는지를 이해하자. 또한, 그곳에 힘을 주면 어떻게 변하는 지 등도 기억해야 한다. 이 작업을 반복함으로써 인물을 그리는 손의 움직임과 함께 지식이 기억되어 '눈으로 본 것을 그리는 것'이 정확하고 빨라질 수 있다.

기억하기 위해 그린다

생체를 관찰하면서 기억해 나가는 것의 중요성에 대해 앞서 이야기했다. 항상 관찰 및 그리기를 연결시키며 기억해 나간다. 우선 그 모양의 패턴을 알기 위해 모든 부위의 표면을 모방하게 하고 모양을 확인해 나갈 필요가 있다. 실제로 잡아 본 것은 아니지만 어디까지나 이미지 안에서 형태를 잡아본 듯 그려나간다. 하나하나 부위를 관찰하면서 그리면 자연스럽게 기억하기 쉬워진다. 이는 수영과 피아노 학습과 마찬가지로 '절차 학습'이라고 불리며, 신체의 감각으로 기억하는 방법이다. 핑계대지 않고 계속 선을 빠르게 곡선으로 움직여 나가는 것을 권한다. 처음에는 무엇을 그리고 있는지 전혀 알 수 없지만, 익숙해지면 점점 사람다운 형태가 되어 갈 것이다.

구조를 관찰하고 규칙성을 인지한다

자연 속에 존재하는 것, 예를 들어 인류를 포함한 생물, 수목, 강물의 흐름, 산의 모양, 바위 등 모든 것에서 그 형상의 규칙성을 찾아낼 수 있도록 노력하자. 바르셀로나의 유명한 건축가인 안토니오 가우디는 자연 윤리에 따라 "사람이 기분 좋게 지낼 수 있는 환경은 비록 인공물일지라도 그 형상은 자연물 형상의 패턴인 조금 굽어져 있는 공간이다."라고 주장했다. 즉 그는 '자연물은 인공물과 달리 뭐든 조금씩 굽어져 있다"는 하나의 규칙성을 발견한 것이다. 또한, 그 규칙을 인식하는 데 있어서 생물학에서의 생물의 정의도 참고로 아래에 적는다.

> 현대 생물학자는 유물론 혹은 기계론적 입장을 취하고, 생물은 유기화합물 등의 물질로 구성된 복잡한 기계라고 본다.

기계라는 이미지는 인간이 만들어 낸 인공적인 것이기 때문에 이 말이 적절할지는 모르겠지만, 어쨌든 인체는 그 기능을 알면 알수록 구조에 전혀 쓸모없는 부분이 없고 게다가 정밀하게 계산되어 만들어진 것이라는 점에 매우 감탄한다. 다른 동물과 비교해도 사지, 체간을 포함해 그 움직임의 자유도가 높고, 신체를 사용한 멋진 표현이 가능하다. 그냥 손가락만 들어 올려 봐도 미묘한 움직임을 사용하여 예술적 표현을 할 수 있다. 다시 규칙성 이야기로 돌아가지만, 인체는 당연히 유기화합물로 구성되어 있다. 유기화합물, 즉 유기물의 형상은 공통적인 규칙을 포함하고 있다고 추정된다.

화성의 크레이터에 있는 사구

NASA/JPL/Cornell

파도

©dicktay2000

자연계는 아름다운 규칙성으로 가득 차 있다.

인류는 과학의 발전에 의해 신의 눈을 손에 넣었다

과학 기술의 진보에 의해 주사전자현미경이나 광학망원경 등이 개발되어 인류는 인간의 평범한 시선 이외에도 좀 더 부감시로 보거나 마이크로 세계의 이미지를 볼 수 있게 되었다. 이때 보이는 것들에는 자연계에 존재하는 것들의 형태들이 공통적으로 가진 아름다운 규칙성이 가득하다. 자연물은 본래 인위적인 것이 아닌 것을 의미하고, 유기화합물과 무기화합물 중 한 가지에 속한다. 이 중 특히 유기화합물은 유선적이고 유연한 형태가 아름답다는 것이 특징이다.

유기물은 생물체를 구성·조직하는 탄소를 주요 성분으로 하는 물질을 의미하지만, 이것이 자연물의 형태로 하나의 패턴을 만들어 내는 요인이 아닐까 추측한다. 그리고 이 유기물로 구성되어 있는 생명체는 모두 조금씩 만곡을 가지고 있고, 어느 것 하나 동일한 흐름은 보이지 않는다는 보편성이 있다.

예를 들어 금융 기관이 ATM에 사용하고 있는 정맥 인증은 손바닥이나 손가락의 혈관의 형태를 인식하는 장치이지만, 혈관의 모양은 모두 다르다는 것을 전제로 만들어져 있다. 그러나 분명 불규칙할 혈관을 멀찍이서 보면 거기에는 하나의 패턴이 나타난다. 즉 어느 혈관도 하나로서 동일하지 않지만, 모두 혈관 특유의 규칙성을 가지고 있기 때문에 다른 패턴과는 다르다는 선별이 가능해지는 것이다. 잎맥도 마찬가지이다. 잎맥은 모두 잎맥으로 인식되지만, 어느 것 하나 같은 건 존재하지 않을 것이다.

무기 화합물도 광물의 결정 등과 같이 자연물의 공통적인 아름다운 규칙성을 볼 수 있다. 마이크로 세계를 들여다보면 들여다볼수록 그 물체의 최소 단위가 단정하게 나열되어 있는 것을 발견할 수 있다. 또한, 동시에 우주에 존재하는 은하 등의 거시적 세계에도 패턴이 있고, 그것은 자연의 형상과 공통적이다. 인류도 예외는 아니며 그 형상에는 사실 패턴이 존재하는 것으로 추정된다. 따라서 일단 인물을 구성하는 패턴을 외워 버리면 눈앞에 인물이 없어도 어려움 없이 사람을 그릴 수 있을 것이다. 나아가 그 외의 여러 유기물, 최종적으로는 무기물에도 응용할 수 있을 것이다.

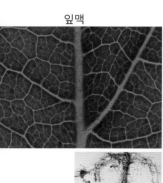
잎맥

풀의 뿌리

알래스카의 서시트나 빙하(위성사진)

NASA/GSFC/METI/
ERSDAC/JAROS,
and U.S./Japan ASTER
Science

나무의 가지

©flemming. d5000

벼락

두부의 혈관

imagenavi collection/Datacraft

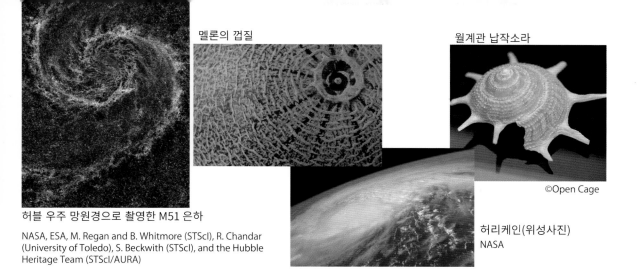

멜론의 껍질

월계관 납작소라

©Open Cage

허리케인(위성사진)
NASA

허블 우주 망원경으로 촬영한 M51 은하

NASA, ESA, M. Regan and B. Whitmore (STScI), R. Chandar (University of Toledo), S. Beckwith (STScI), and the Hubble Heritage Team (STScI/AURA)

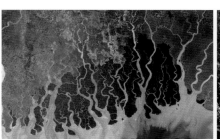

순다르반스 (방글라데시 남부와 인도 남부에 걸친 습지대)(위성사진)

NASA image created by Jesse Allen, Earth Observatory.

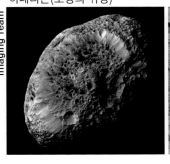

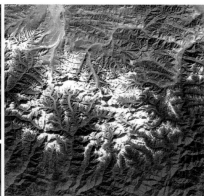

히말라야 산맥(위성사진) NASA

안구의 홍채
©Gonzalo Merat

올빼미 ©Tambako the Jaguar

히페리온(토성의 위성)

해바라기

NASA, ESA, JPL, SSI and Cassini Imaging Team

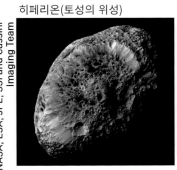

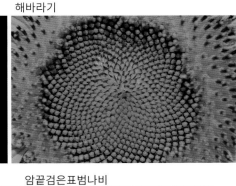

작은산누에나방♂의 복안(1300배)

멜론의 씨

암끝검은표범나비

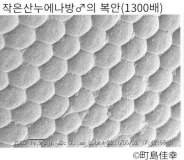

©町島佳幸

유기적 곡선으로 그리다

그림을 그릴 때 해칭처럼 직선으로 구성해도 또는 곡선을 사용해도 상관없지만, 자연물은 복잡하고 불규칙한 모양을 하고 있기 때문에 곡선으로 파악하는 편이 패턴을 이해할 수 있을 것이다. 그리고 인체도 자연물이며, 모두 곡선으로 형성되어 있다. 이에 가장 적절한 소묘(드로잉) 방법이 이 책에서 소개해 나갈 '연속적인 곡선화법'이며, 사실은 비슷한 기법이 이미 다양한 크로키 작품에서 널리 사용되고 있다.

소묘(드로잉)에서도 인체를 구성하는 하나하나의 선은 인체의 형상에 상응한 선(여기서는 유기적 곡선이라고 칭함)이어야 한다. 즉 단 하나의 선을 긋는다 해도 그 선이 어떻게 있어야 할지를 생각해서 판단해야 한다.

유기적 곡선은 자연계 모두에 존재하는 것이므로 그 형상에 따라 나누어 그려지며, 그 종류에 맞는 곡선이어야 한다. 우리들은 대체로 인체와 자연물을 나누어 생각하기 쉽지만, 사실은 인체를 구성하는 곡선의 규칙성을 깨달음으로써 모든 유기물을 그리는 것에 응용할 수 있는 것이다.

선으로 생성된 인체 소묘는 필연적으로 유기적이 된다.

자연물에의 응용(소나무)

후지산 상공에서 본 풍경과 인물

Point 4 이 책에서 말하는 소묘(드로잉)란…

유기적 곡선은 자연물이며 무기물에도 응용할 수 있다.

소묘란 문자 그대로 그림을 그리는 행위 그 자체이지만, 이 책에서 소묘(드로잉)는 다음의 의미를 포함한다.

❶ 자연물의 형태를 찾기 위한 수단

❷ 자연물의 형태에 규칙성(법칙성)을 찾아낸다.
그리는 리듬을 잡고 그리는 것의 형태에 맞는 곡선의 패턴을 발견한다. (난잡하게 그리는 것은 아니다.)

❸ 그때 그때 표현을 만들어 낸다.
(기억에 있는, 정확한 관찰을 통하지 않은 인체의 형태를 출력해서는 안 된다.)

모든 것을 대상으로 한 소묘(드로잉)에 있어서 위 규칙에 따르는 것이 이 책에서 설명하는 인체 크로키를 수행하는 데에 필요한 점이다.

바위산의 표면(위)과 채색한 것(오른쪽)

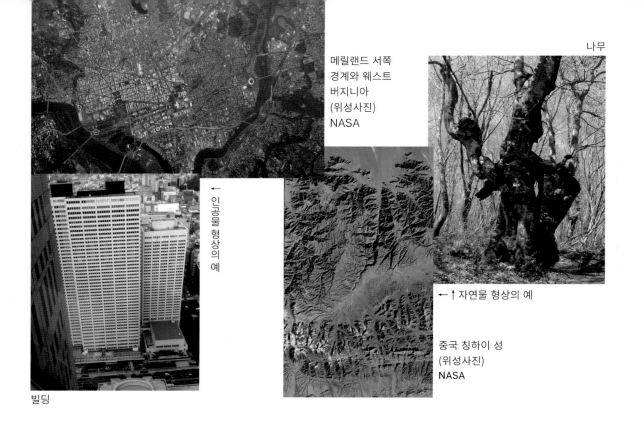

나무

메릴랜드 서쪽
경계와 웨스트
버지니아
(위성사진)
NASA

← 인공물 형상의 예

← ↑ 자연물 형상의 예

중국 칭하이 성
(위성사진)
NASA

빌딩

선에는 변화가 필요하다

모든 유기물이 곡선으로 그려져야 한다. 반대로 인간이 만들어 낸 인공물은 직선으로 구성되어 있다. 예를 들어 건물이나 자동차, 그 외의 가전제품을 떠올려 보라. 지금은 기술이 발달하여 곡선적인 인공물이 증가하고 있지만, 기본적으로는 인공적으로 만들어진 것은 대량생산하기 쉽도록 직선적으로 구성되어 있다. 생물을 그릴 때는 그 생물을 구성하는 하나하나의 라인이 인공적인 직선이 아닌 생물인 것처럼 곡선을 이미지화 하는 것이 중요하다. 또한, 같은 패턴을 반복하는 것이 아니라 그 형태에 따라 또는 질감에 따라 다양한 변화를 가진 곡선으로 마무리해야 한다. 만약 딱딱한 부분, 부드러운 부분 또는 쑥 들어간 부분, 완만한 부분이 모두 같은 곡선으로 구성되어 있다면 그야말로 부자연스러울 것이다. 인체를 유연하게 묘사하기 위해 이를 구성하는 곡선도 처음에는 무너뜨리겠다는 생각으로 그려준다. 철저히 무너뜨려 나가는 용기를 가지면 선은 마지막에는 유연성을 가지게 될 것이고, 그림은 향상될 것이다.

붕괴시키지 않으면 탄생도 없다.

머리로는 이해할 수 있어도 자신의 화풍을 깨는 것에 대한 공포감을 느끼는 사람이 많은 것 같다. 그래서 쓸데없이 '윤곽선'이라는 경계선에 매달리려고 하는 것이다. 그러나 '발전성이 없는 드로잉(아무리 그려도 그림이 뛰어나 지지 않는 드로잉)'에 무슨 미련이 있는 것일까? 아직 앞으로 발전할 요소가 얼마든지 있는데 굳이 자신의 화풍을 고정시키고 같은 것을 계속 만들어 내는 것에 의문을 가져 보자. 그림을 그리는 행위 자체, 그리고 미술이라는 것은 항상 새로운 것을 만들어 내는 행위여야 한다. 같은 패턴을 반복하는 것은 그저 덧없는 단순작업의 반복이 되어 버린다. 그리고 새로운 것을 만들기 위해 우리 자신의 의식도 변화해야 한다. 우리가 변하지 않는데 어떻게 거기에서 만들어지는 그림이 바뀌겠는가. 우선은 창조주인 그리는 사람의 의식이 바뀌어 나가야 할 것이다.

Point 5 크로키와 마주하기 위해 필요한 것

애니메이션이나 만화, 게임을 공부하고 있지만 미술에는 전혀 관심이 없는 사람들이 늘고 있다. 그러나 애니메이션은 그림 실력이 필수적이다. 크로키의 목적은 기초 데생 실력을 향상시키기 위함이며, 진지하게 배우려는 각오가 필요하다.

또한, 그림의 대상이 되는 것이 반드시 인체라고는 한정할 수 없다. 그리는 대상물을 한정해서는 진짜 데생 실력을 익힐 수 없다. 옷을 그릴 때도 자연을 그릴 때도 그 패턴이 되는 곡선을 파악하고, 그에 적합한 선으로 그릴 수 있도록 한다. 옷을 입히는 순간 다시 원래의 직선으로 돌아가 버리는 사람이 많은 이유는, 이 곡선으로 그리는 것의 필요성을 이해하고 있지 않기 때문이다. 이 사실을 포함하여 필자가 생각하는 '데생 실력 향상을 위해 필요한 요소'를 아래와 같이 정리했다.

1 심미안

> 심미 : 자연과 미술 등이 가지는 진정한 아름다움을 정확하게 가려내는 것. 또한, 아름다움의 본질, 현상을 연구하는 것. (goo사전)

아름다움이란 무엇인가? 그것을 표현하는 기쁨을 느끼기 위해 그림을 그린다는 의식을 잊지 않았으면 하지만, 크로키나 데생에 목적의식을 좀처럼 갖지 못하고 '공부'라 결론짓는 사람이 매우 많다. 조금이라도 좋으니 완성된 그림에 집착하고, 나름대로 고집을 가질 수 있도록 노력하자.

2 진화성(매너리즘에 빠지지 않는 것)

미술은 발전적인 것이 아니라면 성립하지 않는다고 생각한다. 그것은 애니메이션이나 일러스트 등 서

> 화가는 자신을 매혹하는 미를 보고 싶다고 생각하면, 그것을 만들어 내는 주인이 되고, 신이 된다.
> —레오나르도 다빈치 《회화론》에서

브컬처 미술에서도 마찬가지이다. 유행하는 그림은 항상 변화하고 계속 발전한다. 왜냐하면, 인간은 '질리는' 생물이며, 항상 '새로운' 시각적 자극을 원하기 때문이다.

크로키도 마찬가지로 발전시켜 나가려는 의식이 필요하다. 항상 그리는 방법을 변화시키려는 생각이 없으면 성장과 향상을 기대할 수 없다. 더 그림을 잘 그리고 싶다는 욕심을 가진 사람일수록 그림에 발전성을 보일 수 있다.

3 창조성

이미 기억에 있는 잘못된 형태를 모티브의 형태로 적용하는 것은 그만두자. 그 자리에서 관찰하고 새로운 것을 창출하려는 마음가짐이 필요하다.

4 자신감

자기의 능력에 '한계를 긋는 것'은 그만 두자. 여기에서 자신감의 의미는 자신의 소묘(드로잉) 실력을 과신하는 것이 아니라 자신의 능력의 한계를 만들지 말고 소묘 실력 향상에는 제한이 없다고 믿는 것이다. 지금까지의 경험상 그림이 늘 것이라고 믿는 사람일수록 빨리, 크게 소묘 실력이 향상되었다.

그 외 미술의 기법적 지식은 크로키가 향상하는 데에 효과가 있다. 원근법 등은 알아 두자.

지금까지 여러 가지를 이야기했지만 크로키는 결국 선이 전부이다. 선이 생명이며, 강하고 약하고 굵고 약한 선을 나눠 그려, 풍부한 표현력을 익히는 것이 실력 향상의 열쇠이다. 그 외 미술의 기법적 지식은 크로키가 향상하는 데에 효과가 있다.

모든 라인에는 **의미**(배경)가 있다

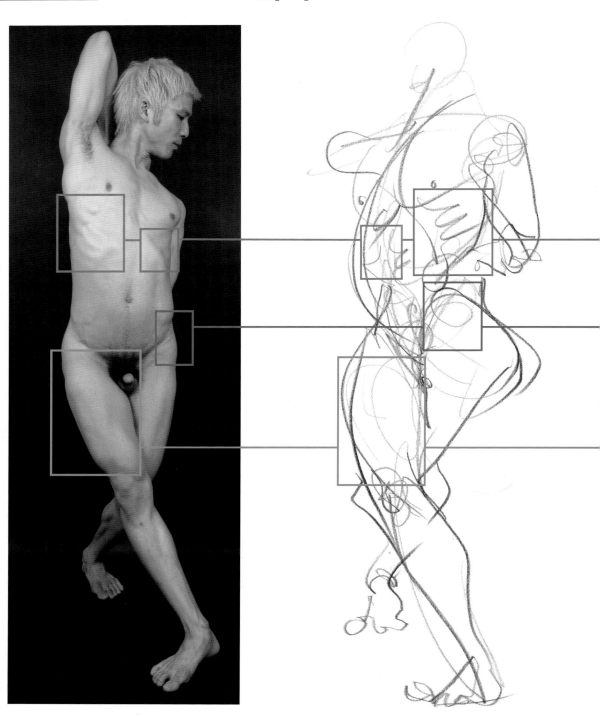

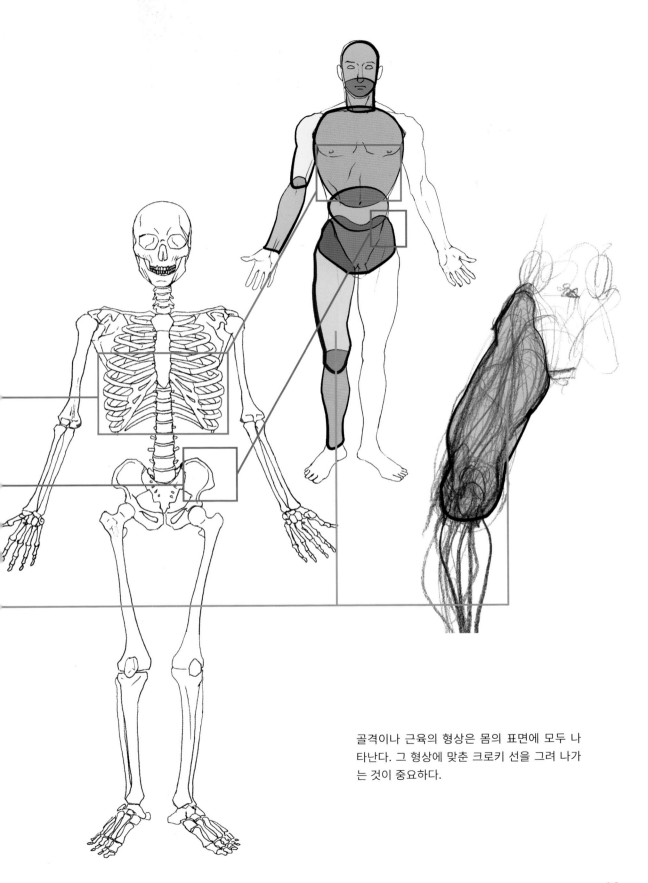

골격이나 근육의 형상은 몸의 표면에 모두 나
타난다. 그 형상에 맞춘 크로키 선을 그려 나가
는 것이 중요하다.

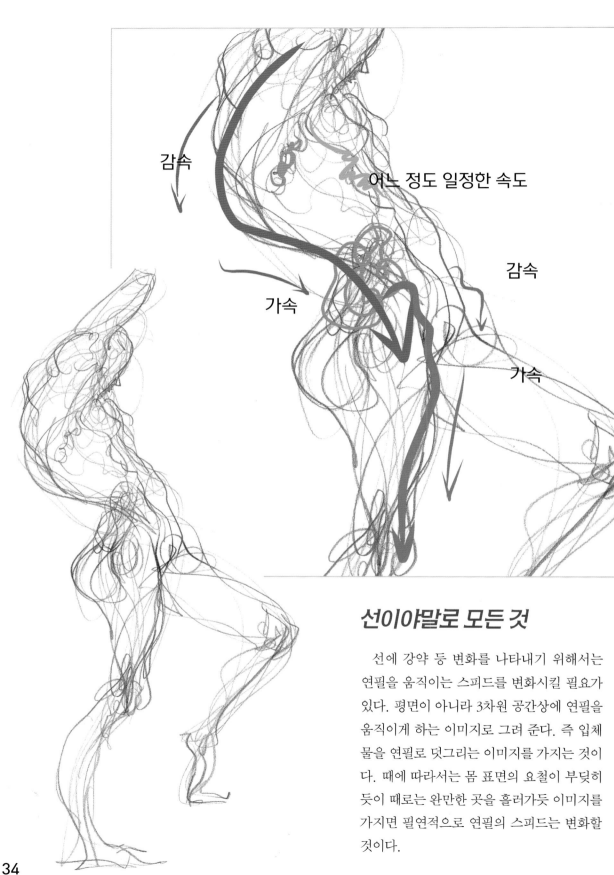

감속

어느 정도 일정한 속도

감속

가속

가속

선이야말로 모든 것

　선에 강약 등 변화를 나타내기 위해서는 연필을 움직이는 스피드를 변화시킬 필요가 있다. 평면이 아니라 3차원 공간상에 연필을 움직이게 하는 이미지로 그려 준다. 즉 입체물을 연필로 덧그리는 이미지를 가지는 것이다. 때에 따라서는 몸 표면의 요철이 부딪히듯이 때로는 완만한 곳을 흘러가듯 이미지를 가지면 필연적으로 연필의 스피드는 변화할 것이다.

인체를 기억하자

> 첫 번째로 자태와 그 운동을 연구해야 한다고 나는 말한다. 이것이 인간에게 일어나는 우발적인 사건에 따라서 몸의 운동을 쫓는다.
>
> —레오나르도 다빈치 《회화론》에서

여기에서 소개하는 트레이닝을 실시하면 단시간에 효율적으로 인체의 모양과 포즈, 스트레스(어디에 부하가 걸려 있는지) 등을 판별할 수 있게 된다. 이를 위해서는 어느 정도 인체의 형태를 기억해야 할 것은 앞에서 이야기했다. 이때 그저 기억하는 것이 아니라 살아 있는 인간을 관찰하며 얻은 올바른 지식의 기억임을 앞서 이야기했다.

또한, 기억하기 위해서는 뇌라는 기억 시스템의 특성을 살려 나갈 것이다.

생각하면서 그리는 사람들은 그리는 스피드가 느리고 단시간에 마무리해야 하는 크로키에서는 불리하게 느껴진다. 그러나 길게 보면 결코 불리하지 않다. 물론 처음에는 눈앞의 모델과 해부도를 대조하는 작업이 수고로울지도 모른다. 하지만 그것이 기억으로 조금씩 축적되면 나중에는 감각을 최대한으로 사용하며 계속 그릴 수 있게 되는 것이다. 몇 장이든 반복하며 그림으로써 기억하는 양은 더욱 늘어간다. 그리고 그 결과 그림도 점점 성장해 나간다. 그 좋은 사이클을 만드는 것이 중요하다.

기억하기 위해서는 소묘(드로잉)에 리듬이 있어야 한다.

감각을 잘 구사하기 위해서는 리듬감이 필요하다. 이 리듬감이야말로 '신체를 익히는 것' 또는 '감각을 익히는 것'에 도움이 된다. 그리고 있을 때에는 이 리듬을 흐트러트리는 것을 최대한 피하고 아무리 완성된 그림이 흐트러져도 신경 쓰지 말라. 우선 자신이 베테랑 화가가 되었다는 생각으로 손을 움직이라. 다른 모든 것을 희생하더라도 이를 우선하지 않으면 다음 스텝으로 나아갈 수 없다.

리듬감을 가진 소묘법을 익히는 데에 가장 걸림돌이 되는 것은 도중에 손을 멈추는 것이다. 연필로 움직일 때는 연필로 그린 선을 최대한 이어주어야 한다. 이때 어떤 선을 그려도 괜찮다. 일단은 무조건 선으로 그어 나가는 것이 중요하다. 이 단계에서는 완성된 그림이 아무리 붕괴되어도 신경 쓰지 않아야 한다. 마무리를 신경 쓰면 전혀 선을 그리는 트레이닝이 되지 않는다. 일단은 과감히 선을 긋는 법부터 체득해 나간다.

사물의 관점을 바꾼다

Point 1 체축에 대해
—중력의 제약에서 만들어지는 것—

인간의 기본형으로서의 골격

사람을 그릴 때, 사람 내부에는 어떤 것이 존재하고 어떤 것이 몸 표면의 형태에 영향을 미치는지 상상한 적이 있는가? 당연한 이야기지만, 인간은 개인차는 있지만 그 기본 구조는 거의 동일하다. 인간을 그리기 위해서는 그 기본이 되는 골격을 알 필요가 있다. 그렇지만 너무 어렵게 생각하거나, 너무 걱정할 필요가 없다. 사실 '사람은 인간의 형태를 잘 기억하고' 있다. 사람 중에는 인간을 그리는 것이 능숙한 사람과 서툰 사람이 있지만, 능숙한 사람은 그 기억을 그림에 나타내는 것이 능숙할 뿐, 인간의 형태는 능숙하거나 서툴거나 관계없이 누구나 기억하고 있는 것이다. 이는 인간은 태어나서부터 자신을 포함한 다른 지구상의 생명체 중 인간을 가장 자주 보고 있기 때문이다. 또한, 이 책에서 필요한 해부학은 걱정할 정도의 양은 아니다. '영어 회화를 하기 위해 필요한 내용은 중학 영어까지'라고 흔히 이야기하는 것과 마찬가지로 기초를 알아 두는 정도면 큰 문제 없이 그릴 수 있다. 단 해부도를 단지 평면적인 위치 관계로 기억하는 것이 아니라 반드시 신체와 대조하는 것을 잊지 말아야 한다. 해부도를 그대로 기억해도 실물의 어디에 해당하는지 살짝 보는 정도로는 분별

할 수 없을 것이다.

기본형이 되는 골격에는 직선은 하나도 없다. 이들은 호를 그리거나 비틀려 있는 등 형태는 다양하지만 모두 조금씩 굽어 있다. 이러한 골격을 직선적으로 그리고 직선적으로 배치하면 자연형 인간에서 멀어져 가게 되고 그 결과 위화감이 느껴지는 그림이 된다.

또한, 현대의 서브컬처를 대표하는 만화, 게임의 캐릭터 대부분은 인체의 만곡 표현을 억지로 부정하여 그려진 것이 많다. 이것은 일본인이 직선적이며 긴 신체를 동경하기 때문이다. 그러나 이 점이 애니메이터를 지망하는 사람에게 큰 착각을 일으키는 요인이 되고 있다. 한편 프로 애니메이터는 조형의 프로이며, 그들의 공통점은 이 점을 이해하고 있다는 것이다. 그들은 인간 내부에 있는 것을 명확히 보고 있고 인체의 유연성을 이해하고 이를 과장까지 하며 그리고 있다.

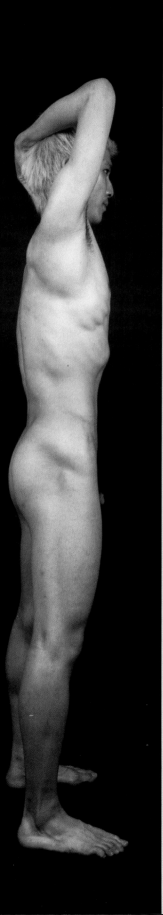

골격은 모두 만곡이 있다(활 모양으로 굽어 있다).

전만 : 앞을 향해 호를 그리고 있다
후만 : 뒤를 향해 호를 그리고 있다

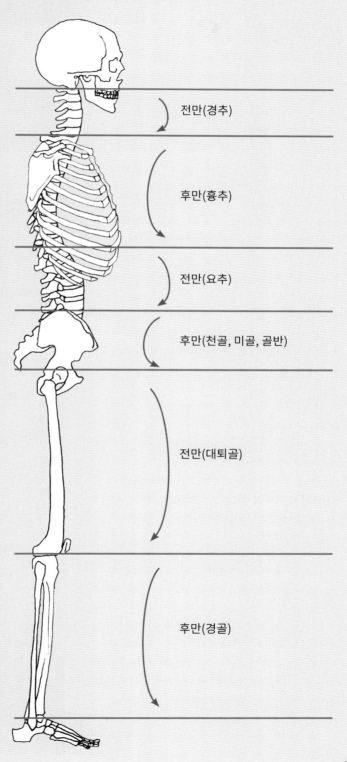

전만(경추)

후만(흉추)

전만(요추)

후만(천골, 미골, 골반)

전만(대퇴골)

후만(경골)

37

인체는 모두 만곡이 있다

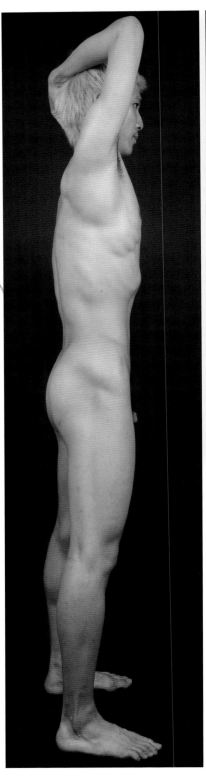

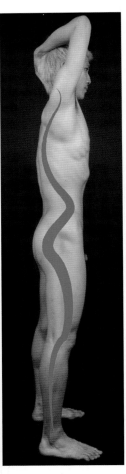

▶ 체축이란

이 책의 인체 소묘에서 체축이란 아래와 같은 의미이다

> 체축 : 신체를 지지하는 표현상의 축

체축은 인간이 중력을 거슬러 몸을 지탱하기 위해 필요한 중심축이며, 머리끝부터 발끝까지 몸의 모든 수평면 중 가장 체중이 걸리는 위치를 통과하며 포즈에 따라 변화한다. 따라서 오른쪽으로 중심이 기울어지면 그 기울기에 따라 체축도 굽어지고 기운다. 즉 체축은 몸을 지탱하는 축이며, 체축만으로도 몸이 넘어지지 않도록 균형이 유지될 필요가 있다.

사람을 바로 옆에서 보면 체축이 모두 굽어 있다는 것을 알 수 있다. 이 만곡은 보는 각도에 따라 변화한다.

체축은 골격의 곡선을 따라가는
경우가 많지만 정립한 인체를
정면에서 보면 체간부는 직선이
된다.

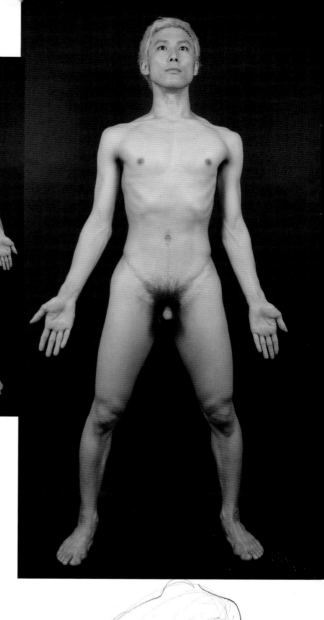

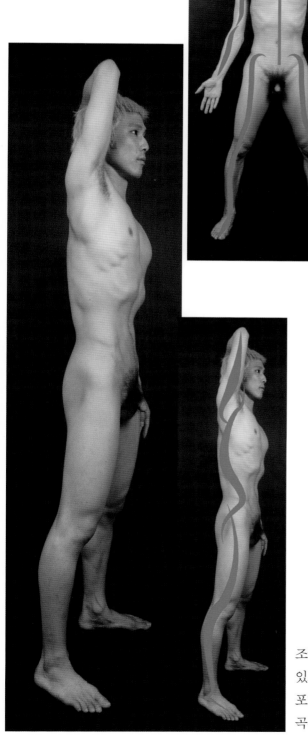

조금이라도 각도가
있으면 체간부를
포함한 모든 곳이
곡선이 된다.

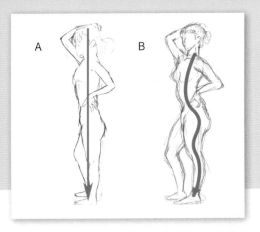

체축이 매우 직선에 가까운 A의 작품은 일반적인 초기 작품에서 볼 수 있는 경향이다. 그에 비해 B는 매우 곡선적인 체축으로 사람을 그렸다. 이 트레이닝에서는 우선 체축은 직선이 아닌 곡선의 연속이라는 이미지를 가지는 것부터 시작한다.

체축의 만곡은 초기 단계의 인체 크로키에서 배우는 기초이다. 왜냐하면, 이 이후에 살붙이기를 하여 입체감을 표현하는 법을 배우기 때문이다. 살붙이기를 하기 위해서는 몸을 지탱하는 축이 존재한다는 사실을 알아야 한다. 이를 이해하고 있지 않으면 잘못된 방향으로 살붙이기를 해버리게 된다.

골격은 인간의 기본 형태이다. 이 골격이 체축의 만곡에 크게 영향을 미치고 있는 것이다. 이 때문에 우선은 골격을 알고, 체축을 상정해 주어야 한다.

▶ 인간의 골격은 S자 곡선의 연속이다

인체의 골격이 전만·후만을 반복하는 데에는 이유가 있다. 먼저 인간은 보행 등 운동에 의한 진동에서 뇌를 보호하고 있다. 또한, 체중을 지탱하는 골격은 만곡이 교대로 반복하며 크게 6개로 분할된다. 그리고 체축도 골격에 맞춰 굽어 있기 때문에 정립에서는 단순하게 6분할로 나눌 수 있다. 특히 체간의 골격 중 경추에서 미골까지를 구성하는 하나하나의 척추뼈는 조금씩 위치를 바꿀 수 있으며, 이는 체축에 영향을 미친다. 그럼 이 체축을 의식하는 것과 그림이 어떤 연관이 있을까? 사람은 체축을 의식했을 때 비로소 중력을 의식하게 된다. 즉 중력을 거슬러 어떻게 균형 있게 인간을 정립시킬지를 생각하게 되는 것이다.

이 체축을 있어야 할 방향과 반대로 굽어지게 하는 경우, 그려진 인체에 위화감을 느낄 것이다. 이 위화감은 우리가 평상시에 사람의 형태를 빈번히 보고 있으므로 무의식에 기억되어 있기 때문이다.

두부

두개골 : 만곡은 없다고 인식한다. 복수의 골격으로 구성되어 있지만 여기에서는 하나의 부위로 인식한다. 다른 골격의 위치 관계가 변하는 부위는 하악골이다. 하악골 턱뼈는 움직일 수 있지만 기본적으로는 하나의 덩어리로 여겨 체축의 분할은 없는 것으로 여긴다.

상지

상완과 전완(견갑골+쇄골+요골+척골+수골)
해부학상의 정립에서는 체중에 따른 부하가 걸리지 않는다. 왜냐하면, 상지(팔)는 체간에서의 체중 전달이 없기 때문이다. 인간은 일상생활에서 팔을 자유롭게 움직여야 할 필요성이 있었고, 이에 따라 인간의 문명이 발달하게 되었다. 팔에 있는 요골과 척골을 교차시킴으로써 180도 이상 비틀 수 있다. (89페이지 참조)

해부학적 정위^{※1}에서 체축의 만곡을 6개로 나누고 각 만곡을 제1만곡부터 제6만곡이라 한다.

체간 (동체/등뼈가 있는 부분)

하지

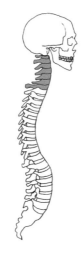

제1만곡

경추 : 7개의 척추뼈로 구성되어 있다. 경추는 정위를 정면에서 보면 정중선을 따라가는 직선이지만, 옆에서 보면 앞으로 굽어 있다. 고개를 들어, 즉 목을 뺀 상태로는 경추는 전만이지만, 아래를 향하면 직선에 가까워진다.

제5만곡

대퇴골 : 대퇴골 상단에 있는 구형의 관절을 대퇴골두라고 하며, 골반에 연결되어 있다. 대퇴골두에서 대전자로 이어지는 곡선으로, 대전자에서 대퇴골 하단에 있는 관절까지는 완만하게 바깥쪽으로 굽어 있으며, 무릎에 걸쳐 약간 안쪽으로 굽어 있다. 옆에서 보면 앞으로 굽어 있다.

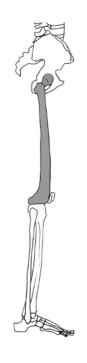

제2만곡

흉추 : 늑골과 접속하는 12개의 척추뼈로 구성되어 있다. 흉곽 안에 내장이 들어 있기 때문에 뒤로 굽어 있지만 등쪽기둥의 신전에 의해 직선에 가까워진다.

제3만곡

요추 : 5개의 척추뼈로 구성되어 앞으로 굽어 있다. 등쪽 기둥의 굴곡에 의해 후만(뒤로 굽어짐)이 된다.

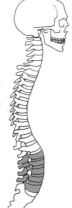

제6만곡

경골 : 경골도 위쪽은 약간 바깥쪽으로 굽어 있지만 발목의 관절을 향해 안쪽으로 굽어 있는 복잡한 형상이다. 이것은 복측 능선인 전연에 따라 다르다. 그러나 골격 전체의 형태로써는 약간 직선에 가까운 부류에 들어간다. 옆에서 보면 위쪽은 앞으로 굽어 있지만 아래쪽을 향해서는 뒤로 굽어 있다.

하지 전반(다리 전체)은 상지와는 다르게 두개골과 체간 등에서 이어져 온 체중을 한 번에 받아 분산하는 역할이 있다. 또한, 무릎부터 아래의 경골과 비골은 2개의 뼈로 체중을 분산하고 지탱하고 있다. 또 그 골격들을 지탱하는 근육이나 건은 아킬레스건(종골건)으로 강인하다.

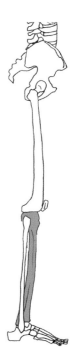

제4만곡

골반 : 선골과 미골은 골반에 포함되는 척추뼈이다. 이 뼈들에 의해 골반의 경사가 정해진다. 뒤로 굽어 있으며 포즈에 따라 골반경사^{※2}가 변화한다.

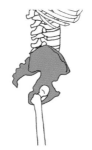

※1 해부학적 정위 : 손바닥을 정면으로 하고 똑바로 선 상태
※2 골반경사 : 골반이 기울어진 각도 (100, 102페이지 참조)
(주) : 발돋움하면 족골 부분에 제7, 제8 만곡이 발생한다.

체축은 골격의 만곡에 기본적으로 따라가지만, 골격이 반드시
신체의 중심을 지난다고는 할 수 없다. 특히 척추는 신체의 등쪽
에 위치해 있다. 체축도 골격과 마찬가지로 항상 신체의 중심을
지나는 것은 아니다. 포즈를 취했을 때 신체의 어느 부분에 많은
힘이 걸리는지에 따라 체축은 변화한다. 즉 체축은 중심에 좌우
되는 것이다. 우선 이를 확정한 후, 골격의 만곡에 따라 살을
붙여 나간다. 처음에는 체축 그 자체를 종이에 그려도 좋다.
점차 익숙해지면 그리지 않아도 자연스럽게 그것을 축으로
살을 붙일 수 있게 될 것이다. 결과적으로 힘이 걸리는 위
치를 의식하면서 그리게 될 것이다. 예를 들어 사람의 대
퇴를 의식해 보면 바로 옆에서는 부드럽게 앞으로 굽어져
있다. 또한, 그 골격인 대퇴골 그 자체도 마찬가지로 앞으
로 굽어 있음을 알 수 있다. 목은 어떨까? 목은 정위에서는
부드럽게 앞으로 굽어 있다. 그리고 목의 골격인 경추도 7
개의 척추뼈로 형성되어 있지만 그 뼈들도 나란히 이어지
며 확실히 앞으로 굽어 있다. 이처럼 몸의 각 부위의 만곡
은 골격의 만곡 방향에 모순되는 경우는 없다. 또한, 골격
은 206개가 있으며 그 골격들
의 위치 관계를 바꿈으로써
굴곡, 신전, 회선할 수 있다.
또한, 체축은 정수리부터 발
끝까지 이어져 있으므로
그 형태는 포즈에 따라 무
한하게 변화한다.

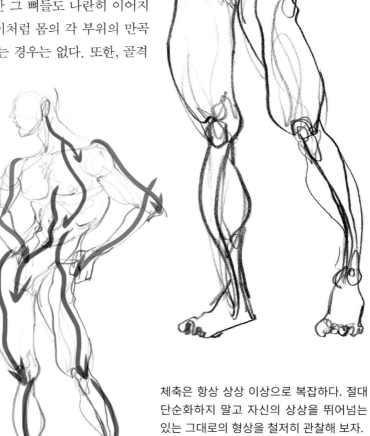

체축은 항상 상상 이상으로 복잡하다. 절대
단순화하지 말고 자신의 상상을 뛰어넘는
있는 그대로의 형상을 철저히 관찰해 보자.

화살표가 체축

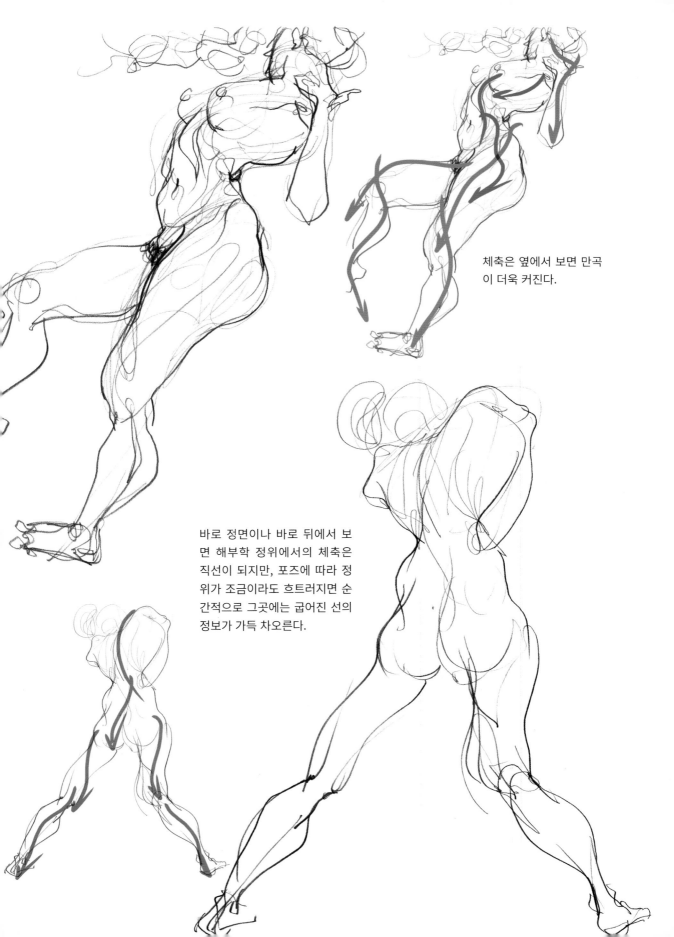

체축은 옆에서 보면 만곡
이 더욱 커진다.

바로 정면이나 바로 뒤에서 보
면 해부학 정위에서의 체축은
직선이 되지만, 포즈에 따라 정
위가 조금이라도 흐트러지면 순
간적으로 그곳에는 굽어진 선의
정보가 가득 차오른다.

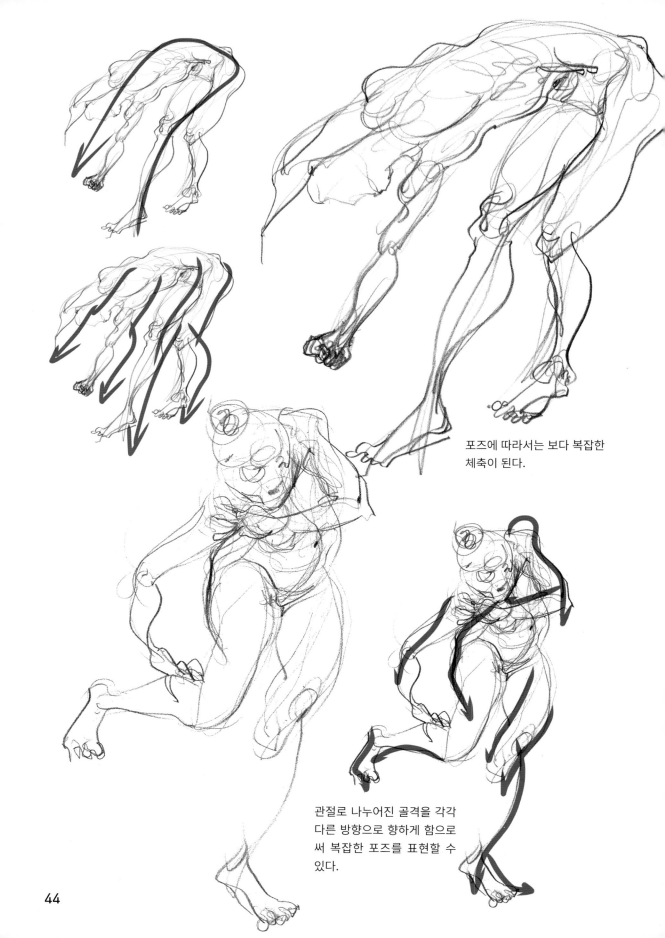

포즈에 따라서는 보다 복잡한
체축이 된다.

관절로 나누어진 골격을 각각
다른 방향으로 향하게 함으로
써 복잡한 포즈를 표현할 수
있다.

중심 · 체중
─스트레스 (근육에 걸리는 부하)─

골격은 움직임에 의해 서로의 위치 관계는 변화하지만, 형태 자체는 바뀌지 않는다. 근육은 축에 따라 수축과 이완을 반복하며, 수축한 근육의 골격을 사이에 둔 반대편은 이완하는 길항 관계를 유지하고 있다. 이 근육의 수축과 이완으로 어느 한쪽의 근육이 수축 또는 이완함으로써 몸은 불균형 상태가 되고, 이에 따라 균형이 무너진 몸을 지탱하기 위해 더욱 스트레스(근육에 걸리는 부하)가 생긴다. 두개골에서 발생한 부하는 차례차례 아래쪽 부위로 전달되며,

경골에 도달한다. 그리고 마지막으로 족근골이 이를 받아내 복측, 배측의 족골에 분산하고 마지막에는 지면에 힘이 흡수된다. 이것이 최종적으로는 중심과 체중이 되며, 그림에 그려진 인물에도 표현되어야 한다.

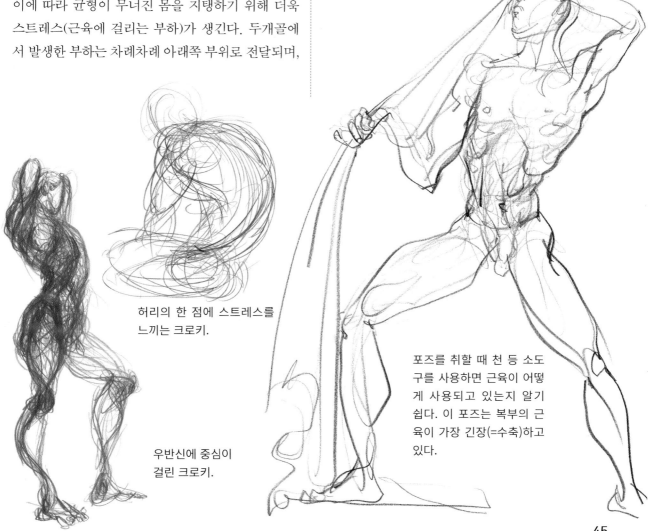

허리의 한 점에 스트레스를 느끼는 크로키.

우반신에 중심이 걸린 크로키.

포즈를 취할 때 천 등 소도구를 사용하면 근육이 어떻게 사용되고 있는지 알기 쉽다. 이 포즈는 복부의 근육이 가장 긴장(=수축)하고 있다.

45

길항근

　몸을 움직인다는 동작에는 반드시 근육의
수축과 이완 작용이 동시에 실시된다. 예를
들어 체간을 왼쪽으로 기울이기 위해서는
왼쪽 옆구리의 근육을 수축시켜 오른쪽 옆
구리를 이완시킴으로써 왼쪽으로 몸을 기울
일 수 있는 것이다. 이 기능이 모든 동작에서 순간
적으로 실시됨에 따라 인간의 움직임이 가능해지는
것이다. 크로키의 드로잉에서도 이를 의식하고 표현
할 필요가 있다.

근육의 수축과 이완의 메커니즘

　근육은 반드시 한 방향으로밖에 수축과 이
완을 실시하지 않는다. 이것은 근육이 부착되
어 있는 부분의 기시점(시작점)을 향한 힘이
발생하고 근육이 수축하고 정지 쪽의 근육이
당겨지는 작용이 된다.

기시

정지

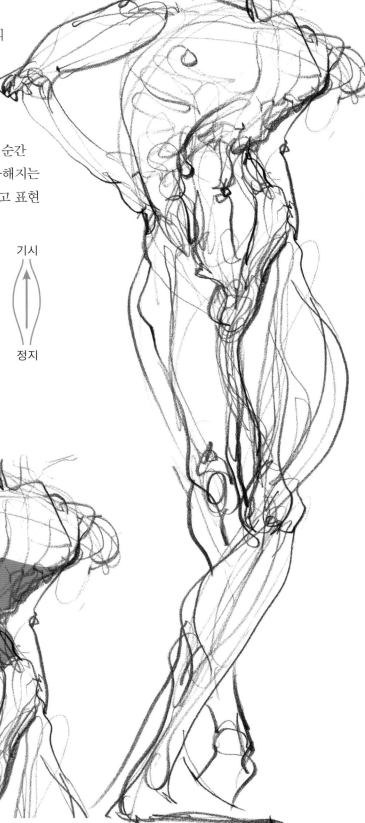

빨강 : 수축
보라 : 이완

46

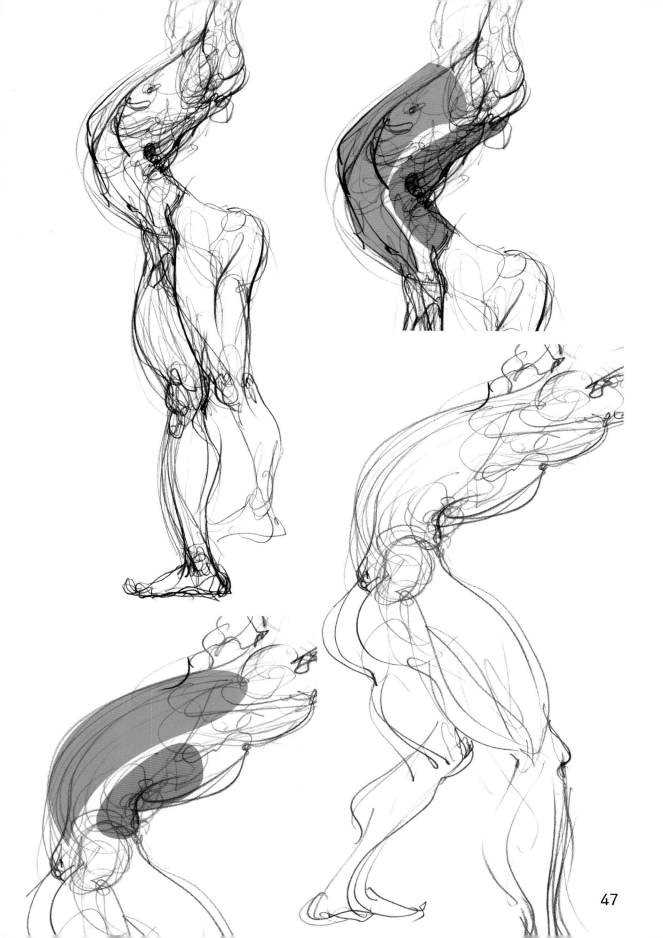

47

보고 기억하는 것이
실력 향상으로의 지름길

몸에 심어 넣는다

Point 1 절차 학습

'절차 학습'이란 무엇인가? 뇌라는 인간의 기억 시스템을 효율적으로 사용하고, 복잡한 인체의 형태를 기억하자.

절차 학습이란 반복 시행함으로써 기억하는 학습법이다. 인체의 기본형과 소묘법을 세트로 기억할 수 있다면 인물화는 향상될 것이다. 이상적인 것은 인체 구조가 완벽하게 머릿속에 들어 있고 그것을 어느 위치에서든지 무의식적으로 손이 움직여 그리는 것이다. 또한, 인체를 기억함으로써 생각하거나 고민하는 시간은 짧아질 것이다. 그러나 이를 위해서는 아래의 단계가 필요하다.

(1) 인체 구조를 이해한다.
(2) 모델의 포즈를 파악한다.
(3) 그린다.

뇌가 재빠르게 인체의 구조를 기억하기까지의 프로세스

'기억(Memory)'이라는 행위는 '기명(머릿속에 넣다), 유지(머릿속에 놓아두다), 상기(머리에서 꺼내다)'의 세 가지가 합쳐진 것이다. 인물 소묘에 적용시켜 보면 '기명'은 '3차원의 인체'를 뇌가 이해할 수 있는 코드(언어)로 치환하는 것이다. 이때는 생각하는 것보다 감각으로 외울 수 있도록 한다. 목의 선을 리

드미컬하게 흐를 수 있도록 그리면서 외우는 것이 바람직하다.

그리고 그 감각을 '유지'할 수 있도록 유의하고 그후 '상기=출력(머리에서 꺼내다)'하는 작업을 행한다. 출력이란 즉 그리는 것이다. 뇌는 시각에서 인식한 인체 구조를 '입력해서 인코딩(부호화)한다.' → '코드(언어)로 뇌에 기록하고 보관한다.' → '그림이라는 작업을 통해 출력한다.' 이 기억 공정을 순간적으로 몇 번이나 반복하는 것에 의해 인체의 구조가 기억되고, '기억'되기보다는 오히려 '체득'된 소묘법에 의해 순간적이며 무의식적으로 인체를 그릴 수 있게 되는 것이다.

이러한 소묘법을 필자는 '기억하기 위한 소묘법'이라고 칭하고 있다. 물론 기억하는 것만이 목적은 아니지만 이 과정을 따라 무의식적으로 그릴 수 있게 되는 상태가 가장 빠르고 정확하게 그리기 위한 최선의 수단이라고 생각한다.

또한, 이 기억하는 과정 속에서 정말 인체의 형태가 기억되어 있는지 아닌지를 확인하는 것도 필요하다. 확인에는 관찰하는 시간과 그리는 시간을 나누는 것이 좋다. 짧게 2~3초 관찰한 후 기억에만 의지해 포즈를 그리는, 마치 뇌 트레이닝 같은 테스트를 실시한다. 이에 의해 자기가 모르는 부분이 어딘지를 재확인하고 이후 알아보자는 의식으로 연결된다. 가끔씩 이 트레이닝을 실시하는 것은 기억이라는 의사를 가지는 데에 불가결하다.

인체의 구조를 이해하고 재빠르게 그린다

에 의하면 기억의 종류로는 이 '장기 기억' 외에 '의식 기억'과 '단기 기억'이 있다. 기억하는 것을 목적으로 한 '기억·유지·상기 (재생·재인)'의 과정에서, 뇌 속의 '해마'라는 부위를 경유하여 반복됨에 따라 단기 기억에서 장기 기억으로 정보가 전송된다. 그리고 한 번 장기 기억에 옮겨진 기억은 평생 지속되며, 또한 그곳에 넣을 수 있는 기억의 양은 무한대라고 알려져 있다. 해마가 손상되면 당연히 장기 기억과 단기 기억 사이에 기억이 전송 될 일은 없지만 한 번 '장기 기억'에 옮겨진 기억은 분실될 일은 없다고 여겨지고 있다.

뇌의 기억 시스템을 유효하게 활용한다.

몸을 사용해 몇 번이나 같은 것을 반복하면 뇌라는 기억 장치에 기억이 장기간 보존될 수 있다. 이것을 '장기 기억'이라고 한다. 미국의 심리학자 래리 스콰이어가 제창한 가장 일반적인 기억에 관한 분류법

기명·유지·상기의 과정

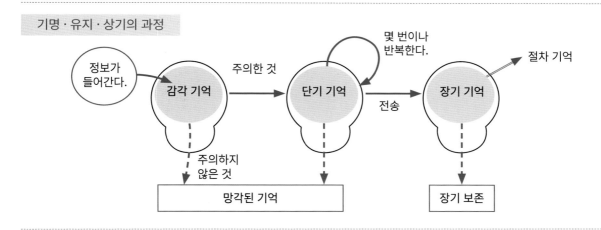

이 '장기 기억'에도 몇 가지 종류가 있다. 이 중 하나가 '절차 기억'으로 기억된 것을 응용한 '절차 학습'이라는 학습법이다. 이 방법은 신체를 사용하여 학습 효율을 올리는 것으로 자전거를 타는 것, 피아노를 치는 것, 수영 등이 대표적이다. 이 학습법으로 외운 것은 무의식적으로 움직일 수는 있어도 그 움직임을 말로는 설명할 수 없는 '비진술 기억'으로도 알려져 있다. '절차 학습'에 의한 소묘법을 마스터 할 수 있으면 그림을 그릴 때 '손은 무의식적으로 움직일 것'이다. 입체감을 파악하는 몸의 움직임(손의 움직임)과 입체감 그 자체가 모델의 관찰과 그리는 행위를 통해 장기 보존되어서 인체의 자연스러운 흐름이나 형

태를 따라 연필이 무의식적으로 움직이는 것이 바람직하다. 그림을 그릴 때 '저 팽창은 무엇인가? 다리의 만곡의 방향성은?' 등과 같은 형상의 상기에 당황하고 있으면 소묘는 불가능해진다. 이러한 사항이 완전하게 기억되어 언제든지 이미지화할 수 있다면 표현하는 것에 집중할 수 있다. 인체의 복잡한 형태를 생각하며 그리면 표현에 집중하지 못하게 되고 그 결과 '단지 관찰하기만 한' 그림이 되어 버린다. 표현에 집중할 수 있다면 드로잉의 스피드도 크게 오르고 나아가 더 깊은 관찰을 할 수 있는 완벽하고 바람직한 사이클이 생겨나게 된다.

정해진 규칙은 기억해 두면 편리하다

말할 것도 없이 인체는 3차원으로 되어 있다. 그리고 기본이 되는 복잡한 골격과 각 부분은 독립적인 형태를 가진 근육으로 구성되어 있다. 따라서 체표는 복잡한 형태를 띠고 있으며, 인체를 그리는 경우에는 이 형태들을 모두 반복하면서 모방하듯 그려 나간다. 체표의 요철 중 관절 등(근육 때문에 가려지지 않는 부분)처럼 골격이 보이는 부분도 있지만 대부분의 골격은 근육과 지방 안쪽에 숨겨져 있기 때문에 보이지 않는다. 이 표면에 보이지 않는 골격도 중요한 관찰 부위 중 하나이다. 골격은 인간의 기본형이며 몸의 만곡은 골격의 만곡에 의해 결정되기 때문이다. 모든 골격근은 뼈를 따라 부착되어 있기 때문에 뼈 전체를 바라보면 모양을 엄밀히 파악할 수는 없어도 대략적인 방향과 형태는 알 수 있다. 또한, 그 예외 중 하나인 관절 등은 표면의 뼈 형태가 나타나기 때문에 울퉁불퉁한 인상을 준다. 특히 수골·족골·두개골·늑골·무릎·팔꿈치·경골의 일부 등은 뼈의 형태가 표면에 잘 나타난다.

인간은 지구상의 생물 중에서도 복잡한 움직임을 할 수 있는 생물 중 하나이다. 그 때문에 인체는 운동에 적합한 구조를 가지고 있다. 즉 중력에 거슬러서 운동하기 적합한 매우 '합리적인' 구조로, 정밀기계를 넘어선 복잡한 형태로 되어 있다.

인체는 중력이라는 제약 속에서 서 있기 위하여 전신의 근육을 사용하고 있다. 즉 인간은 포즈에 따라 근육의 사용법이 다를 뿐 항상 중심을 두어 쓰러지지 않기 위해 몸의 균형을 잡고 있는 것이다.

또한, 인체를 그리는 데에는 골격도 제약이 된다. 왜냐하면, 움직임에 따라 골격의 형태가 크게 변하는 경우는 없기 때문이다. 골격은 근육처럼 유연하게 수축과 이완을 반복할 수 없어 관절 사이의 연골이나 추간판 등 유연성 있는 물질을 끼워서 서로의 위치 관계를 변화시킨다. 그러나 골격에도 전혀 유연성이 없는 것은 아니다. 골절을 피하기 위해 원통형으로 되어 있으며 표면은 치밀골질, 내부는 성긴 스펀지 상태의 해면골질 또는 골수로 되어 있다. 즉 표면은 딱딱하고 속은 공동도 있어 충격을 흡수하기 쉬운 구조로 되어 있다. 동시에 운동에 의한 충격이 한 점에 집중되지 않도록 모든 뼈가 조금씩 굽어 있다. 이 굽어진 방향도(만곡의 정도는 개인차가 있지만) 기본적으로 인간이라면 공통된 사항이다.

유연성이 높은 근육조차도 제약이 있다. 예를 들면 가슴에 있는 근육은 '대흉근'이며 대흉근이 갑자기 복직근이 되지는 않는다는 규칙이 있다. 이러한 제약들이 '정해진 규칙'이며 기억할 수밖에 없다.

'자연스러운' 인체를 그리기 위해서는 먼저 다양한 '정해진 규칙'을 외우는 것이 중요하다. 이 모든 것을 기억하고 있다면 복잡한 인체도 이미지화하기 쉬워지고 단시간에 편하게 그릴 수 있게 된다.

이렇게 신체를 그리는 것은 사실은 어려운 일이다. 그러니 이 많은 '정해진 규칙'을 머릿속에 넣어 가려는 마음가짐이 항상 필요하다.

관찰과 드로잉을 반복하는 데에는
크로키가 최적

한 번 제대로 기억된 소묘법은 잠시 그리지 않더라
도 뇌에 기억되어 있다. 이 두 그림 사이에는 장기간
(2개월)의 공백이 있지만 소묘력의 쇠퇴는 느껴지지
않는다.

— 소묘법을 한창 배우고 있을 때의 학생 작품 —

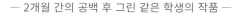

— 2개월 간의 공백 후 그린 같은 학생의 작품 —

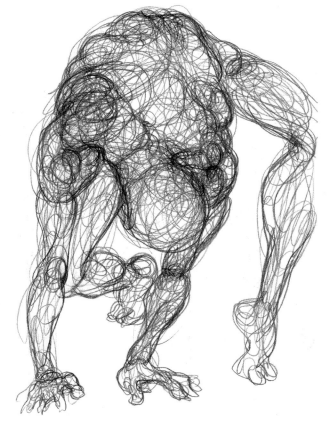

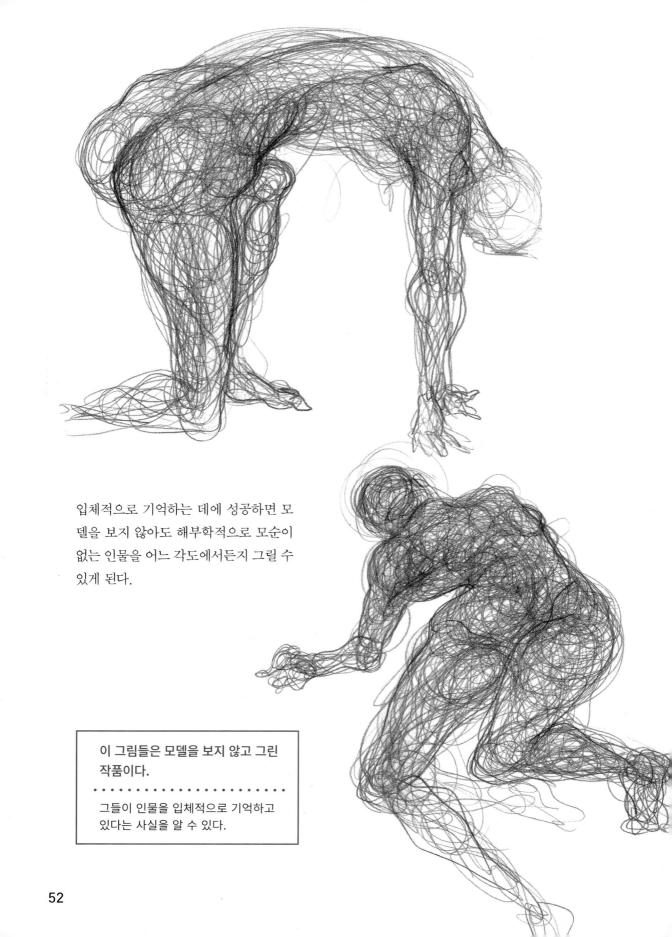

입체적으로 기억하는 데에 성공하면 모
델을 보지 않아도 해부학적으로 모순이
없는 인물을 어느 각도에서든지 그릴 수
있게 된다.

이 그림들은 모델을 보지 않고 그린
작품이다.
· ·
그들이 인물을 입체적으로 기억하고
있다는 사실을 알 수 있다.

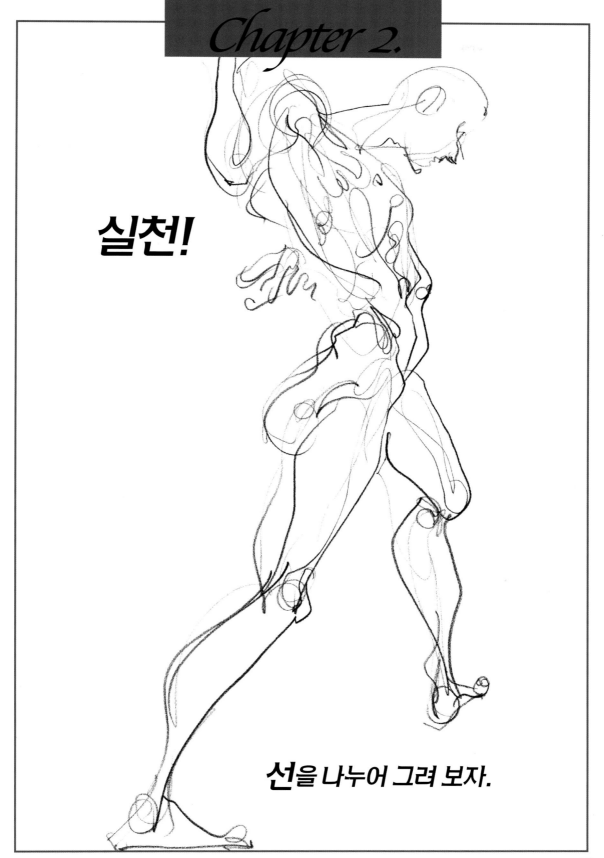

Chapter 2.

실천!

선을 나누어 그려 보자.

곡선을 다루다

먼저 연필을 움직이는 법을 배우는 것부터 시작한다. 직선적으로 움직이는 법부터 곡선적으로 움직이는 방법까지 철저하게 바꿔나간다. 일반적으로 인체의 표면은 광원이 없으면 평탄하게 보인다. 광원이 생김으로써 입체적인 형태를 확실히 알 수 있다. 요철로 느끼는 것 전부를 그려 넣는다. 그리고 그 형태와 위치를 외운다. 여기서 주의해야 할 점은 사람은 그림을 그리려고 해도 생각대로 손이 움직이지 않는다는 점이다. 베테랑처럼 자유자재로 그릴 수 있게 되기까지는 시간이 필요하다.

그 때문에 선을 긋는 법 연습을 우선적으로 실시한다. 결과로서 그려진 것을 신경 쓰지 말고(이 시점에서는 깨끗하게 훌륭한 인체를 그리는 것은 잊는다.) 우선 선을 긋는 연습에 전념한다. 이때 완성된 그림을 신경 쓰지 않도록 억지로 무빙(손을 멈추지 않고 자유롭게 연필을 계속 움직이는 것)을 하고 형태가 흐트러져도 신경 쓰이지 않을 상황을 만든다. 무빙의 목적은 이뿐만이 아니다. 무빙은 3차원에서 형태를 기억하는 데에도 적합하다. 예를 들어 허벅지 형태를 눈으로 쫓을 때 모델이 움직이고 있으면 허벅지 겉뿐만 아니라 안, 대각선 등 모든 위치에서 관찰할 수 있다. 그리고 허벅지 근육이 어디에서 시작하여 어디로 연결되어 있는지까지도 잘 볼 수 있다. 이처럼 움직임을 동반하면 몸의 부위들이 어떻게 연결되어 있는지가 모델을 관찰하면 명확해진다.

예를 들어 다리를 움직일 때에는 허리도 함께 움직이고 있는 점을 발견할 것이다. 한 움직임에 함께 움직이는 부분끼리는 하나의 덩어리로 인식할 수도 있다. 그러나 모델이 정지해 있으면 어떻게 운동하고 움직이고 있는지를 발견하기 어렵고 원래부터 고정되어 있는 데생에서는 한 작품에 한 방향(2차원)의 관찰밖에 할 수 없다.

무빙의 이점은 아직 더 있지만 그것은 나중에 설명하겠다. 여기에서는 '입체뿐만 아니라 그 운동 곡선도 체축도 포함해 무엇이든 좋으니 선으로 나타내는' 트레이닝이 메인이 된다. 처음에는 누구나 뭐가 뭔지 모르겠는 엉망진창인 선을 긋는다. 이에 대한 포인트를 소개하겠다.

크로키는 선이 생명!
선에 표현력을 더하는 것이 중요하다.
포즈를 베끼려고 하는 것만으로는 부족하다.
포즈의 '기세', '힘'을 표현하지 않으면 생명력은
느껴지지 않는다.

순간적으로 발생하는 것을 순간적으로 파악해
순간적으로 그리는 것이 중요하다.
또한. 순간적으로 그릴 수 있도록 선을 긋는 트레이닝을
위해 무빙은 필수이다.

▌ 무빙을 익히자 ▌

근육의 크기가 변화하고 있는 곳에 주목한다.

모델이 어깨를 움직이면 오른쪽 어깨, 견갑골 주변에 큰 변화가 나타나므로 이곳에 주목해 보자. 어떤 동작이 이뤄지고 있는지를 의식하며, 오른쪽 어깨를 올린 상태에서 내릴 때까지의 일련의 동작 속에서 근육이 어떻게 변화하고 그 결과 어떤 방향으로 오른쪽

어깨가 움직이고 있는지를 의식하며 감각적으로 선을 잡아당긴다. 결과적으로 나타난 선에 그 움직임의 방향성이나 근육의 수축 정도 등이 표현되어 있다면 베스트이다.

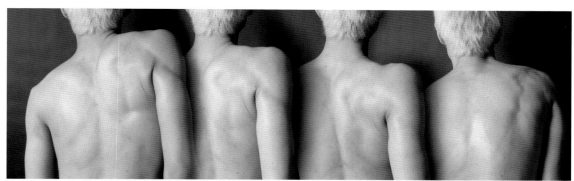

움직이고 있는 오른쪽 어깨에 주목해 보자.

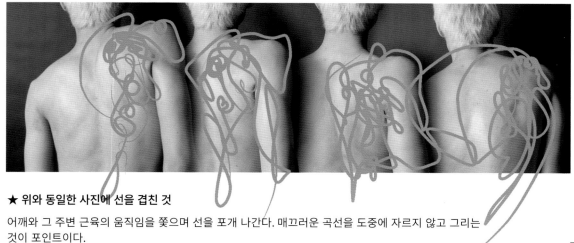

★ 위와 동일한 사진에 선을 겹친 것
어깨와 그 주변 근육의 움직임을 쫓으며 선을 포개 나간다. 매끄러운 곡선을 도중에 자르지 않고 그리는 것이 포인트이다.

움직임의 궤적인 운동 곡선을 그려 보자.

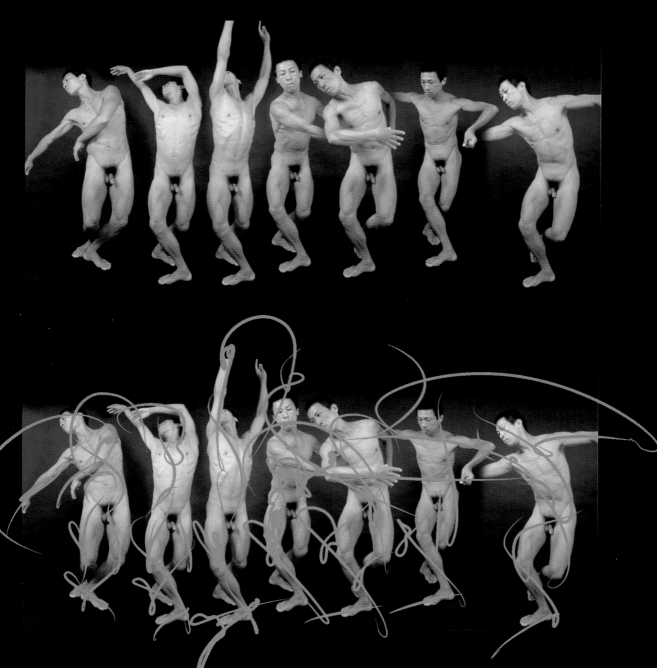

55페이지에서는 부위의 움직임에 주목했지만, 이번에는 전체 움직임을 본다. 전신으로 표현한 운동 곡선을 선으로 나타내면 화면 전체를 횡단하는 듯한 크고 대담한 곡선을 그릴 수 있을 것이다. 이처럼 세세한 부분의 관찰뿐만 아니라 큰 흐름으로써의 운동 곡선을 눈으로 좇아보는 것도 좋을 것이다. 특히 애니메이터인 사람들이 동영상을 몇 장씩 그릴 때는 소묘 속 선에서는 절대 나타나지 않는 움직임의 궤적인 운동 곡선은 그리지는 않아도 반드시 의식하고 있어야 한다. 그리고 그림을 그리면서 그려진 인체와의 관계성을 연구하는 것은 실무에 도움이 되는 학습이다. 이처럼 평상시에는 그림에 나타나지 않을 선을 점점 그려 보면 무빙에 의한 트레이닝의 장점이 나타난다.

모든 포즈는
움직임의 한 단면

크로키란 움직임의 표현

포즈는 일련의 동작 속 한 장면이다.

근육도 포즈도 모두가 움직이고 있다고 생각하자.

멈춰 있는 동작으로 인식하면 그려 있는 포즈도 경직된다.

설령 시체라 하더라도 움직임을 느낄 수 있는 대상으로 인식하자.

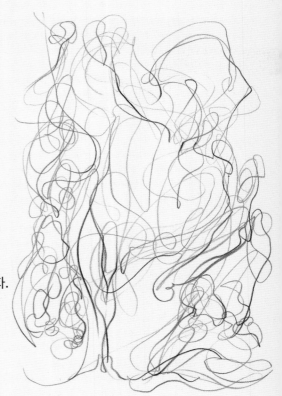

무빙의 포인트

Point 1. 움직이는 부위를 파악함으로써 정지해 있는
상태에서는 보이지 않던 부위들의 정확한 형태와 위치,
경우에 따라서는 근육의 기시와 정지가 보이기 시작한다.

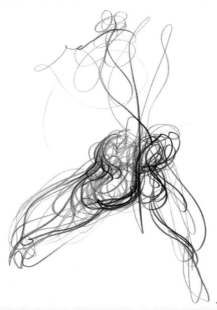

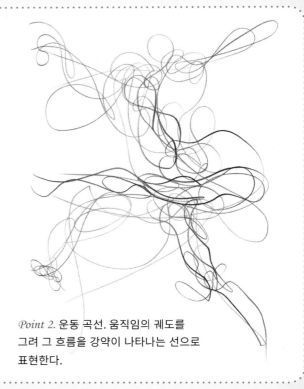

Point 2. 운동 곡선. 움직임의 궤도를
그려 그 흐름을 강약이 나타나는 선으로
표현한다.

사람을 그리려고 생각하지 말라

머릿속의 이미지로 사람을 그리는 것이 아니라 사람의 움직임에 의해 발생되는 모든 것을 베끼듯 그리는 것만으로 그것은 선이 되어 종이 위에 나타난다. 인간의 형태 중 어느 부분을 베껴도 상관없다. 모델의 손이 움직이고 있으면 손목의 관절 부근을 주목해도 좋고, 움직이고 있는 손끝의 운동 곡선을 선으로 나타내도 좋다. 어디까지나 선을 긋는 연습을 하기 위한 드로잉이기 때문에 어느 부분에 주목하든 어떤 선을 긋든 상관없으니 일단 그려 준다. 완성물이 훌륭한 사람의 형태로 완성되지 않았다는 점이 중요하다. 그보다도 '두께 · 농도 · 형태'가 다른 선의 풍부한 변화를 느끼게 할 수 있도록, 오로지 손을 긋는 연습에 집중한다.

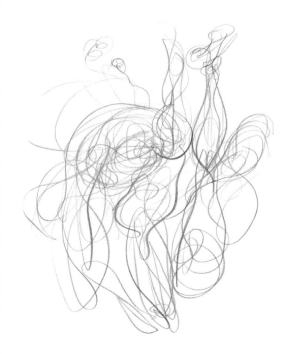

먼저 사람을 구성하는 곡선을 그리는 법부터

사람의 형태는 유연함 그 자체이며 또한 연속적 · 유기적이므로 매우 아름답다. 그러므로 절대 끊어진 불연속 직선이나 몸속에 똑바른 철사가 지나는 것 같은 인공적인 선으로 구성해서는 안 된다. 일단 선을 우선 무너트리자는 생각을 가진다. 전체에서 세부적인 부분에 이르기까지의 신체 모든 부분, 그리고 체표나 체축에서 느낄 수 있는 다양한 라인, 모델이 손을 흔들면 그 손의 움직임의 궤도, 어쨌든 모든 것을 유연한 곡선으로 그려 나간다.

여기에서는 인체를 조립하고 구축하는 이미지보다는 새로운 생명을 그곳에 '만들어 낸다'는 이미지를 떠올린다.

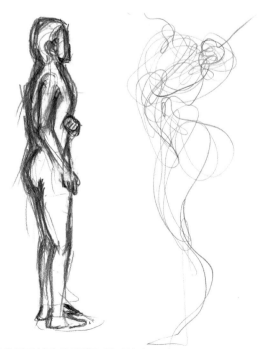

선이 딱딱하면 움직임도 굳어진다.

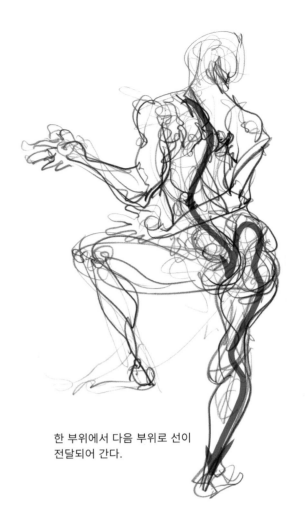

Step 3

모든 선을 이어서 그리다

모든 선은 이어져 있어야 한다. 이는 인체를 정립시킬 때 머리에서 발생한 체중을 체간이 받고 몸의 모든 부분을 경유하며 끝없이 지면으로 하중이 옮겨가기 때문이다. 즉 체중의 바통 터치가 위에서 아래로 이어지기 때문에 근육이나 골격도 아랫부분이 서로 관계성을 가지고 있다. 이 끊어지지 않는 연속성은 인체 표현에서 중요한 부분이기 때문에 선으로 표현해 본다.

누구나 처음에는 인체를 짧고 잘게 잘린 직선의 연속으로 그리려 한다. 그러나 이렇게 분단된 선은 부분적으로밖에 물체를 파악하고 있지 못하다는 증거이다. 예를 들어 등의 선을 그린다고 해도 32개의 추골은 연속된 하나의 척추인 것이다. 그 척추의 경계부를 1mm 단위로 관찰하여 인체를 그리려 하는 모습을 자주 발견한다. 전체의 큰 구도에서 파악해야하는데 밀리미터 단위로 관찰하니 모델의 포즈와는 조금도 닮지 않은 모습이 되어 버리는 것이다.

또한, 세부적인 부분을 그리는 경우에도 한 부분을 둘러싸는 듯 그린다면 이 점이 주위 근육들에 어떻게 연결되어 있는지를 늘 의식하라. 사람은 항상 무언가의 포즈를 취하고 있으며, 또한 체중을 계속 지탱하고 있다. 한 부분에 힘이 들어가면 그 반대편 근육에는 어떤 영향을 미치고 있는지 상호간의 관계를 그리면서 생각하는 것이 중요하다. 왜냐하면, 이러한 사항들이 사람이 포즈를 취하기 위한 구조이기 때문이다. 사람은 중력을 거슬러 몸을 지탱하고 있다는 사실을 학습하지 않고 인체를 계속 그린다 한들 의미가 없다. 하나의 근육에 힘이 들어가면 다른 근육은

한 부위에서 다음 부위로 선이 전달되어 간다.

어떻게 될 것인지에 대한 인식이 있다면 자연히 근육과 골격의 덩어리로 선이 연결된다.

또한, 선을 연결하면 연필을 움직이는 '리듬'이 생겨 연속된 것으로 기억될 것이다. 리듬을 타며 그리는 학생은 어깨를 흔들며 그린다. 이 리듬감은 감각으로 외우는 법을 촉진하며, 오히려 선이 도중에 끊겨버린 경우에는 이 리듬도 끊겨 버리므로 기억해 나가는데 스트레스가 발생할 가능성도 있다.

선을 연결하여 그릴 때 많은 사람이 신경 쓰는 점은 '쓸모없는 선이 늘어나 버린다는 점'이다. 그러나 이 단계에서는 망설이지 않고 선을 그려 쓸모없는 선을 증가시켜도 괜찮다. 그것보다는 선으로 나타낼 때 눈에 띄는 곳을 모두 찾아내 거리낌 없이 계속 선을 늘려나가 주라. 설령 새까맣게 되어도 신경 쓰지 마라. 익숙해지면 선은 줄어 갈 것이다.

경계에서 눈을 떼고 물체로
존재하는 것만을 관찰하고 그린다

우선 경계선으로부터 벗어날 용기가 필요하다. 경계선에서 도망가지 말고 가능한 한 안쪽으로 주의를 쏟아 주라. 그리고 물체 내부나 인체의 입체감을 파악할 수 있도록 노력하라. 이 트레이닝 자체가 인체의 관찰 그 자체가 목적이지 경계의 관찰이 목적이 아니라는 점을 잊지 말라.

또한, 이 단계에서 화면을 응시하는 학생들을 발견한다. 흰색 화면에서는 아무것도 배울 수 없다. 배울 곳은 눈앞에 있는 사람의 형태 자체이므로 '관찰하여 배운다'는 의식을 가지라. 화면은 가능한 한 보지 말고 마무리를 의식하지 않은 상태로 오로지 모델을 관찰하는 데에만 주력해 주라. 그렇게 하면 자연스레 철저히 관찰하게 되고 시선은 모티브인 모델에게 고정되게 된다. 의식은 집중하면서도 편안한 상태이며, 우뇌가 활발하게 작용하며 그릴 때가 최적의 뇌 상태이다. 이처럼 이론은 빼고 무의식 상태로 드로잉하며 감각으로 그려 나가는 습관을 익혀 나가는 것이 중요하다.

잘 그리려고 분발하지 말고
자신의 감각에 맡긴다

그리는 사람은 성과만을 신경 쓰기 쉽지만 이 소묘법에서는 성과를 의식하는 건 이후 단계에 오르고 나서 해도 좋다. '잘 그리자'고 생각하면 다시 기억 속에 있는 잘못된 인체상이 나와 버린다.

그리는 동안에는 거의 무의식적으로 그리므로 다 그리고 나서야 자신이 그린 것을 처음으로 객관적으로 재검토할 수 있게 된다. '새롭게 만들어진 것'을 즐기며 그 내용을 보라. 드로잉 자체를 즐기며 우발적으로 발생된 것도 수용하는 것이 중요하다. 즉 그릴 땐 최종적으로 무엇이 될지 예상할 수 없는 경우가 많고, 이는 최대한 이론을 빼고 감각을 사용하여 그렸다는 증거이다.

철사 데생으로, 몸체를 중심으로부터 조립하는 이미지를 갖는다.

'몸체를 3차원적으로 내부부터 조립하듯 그린다' 는 의식을 유도해 보라. 아무리해도 2차원에서 벗어 날 수 없는 경우에는 강제적으로 3차원적인 감각을 익히는 것 이외에는 방법이 없다. 철사 모형을 만든 다는 이미지로 그리는 '철사 데생'은 이러한 의식 유 도에 효과가 있는 트레이닝 중 하나이다.

'철사 데생'은 문자 그대로 철사로 인형을 조립해 나가는 듯한 이미지로 그리는 것이다. 이미지 속에 서 우선 심을 세우고 그 후 철사를 칭칭 중심 부분부 터 감아나가 마지막에는 가장 바깥쪽까지 다다를 수 있도록 조립한다. 이 방법은 이 책에서 소개하는 소 묘법에 가까우며 우선 체축이라는 심을 넣어 내부부 터 구축해 나간다는 이미지화 방법이 공통점이다.

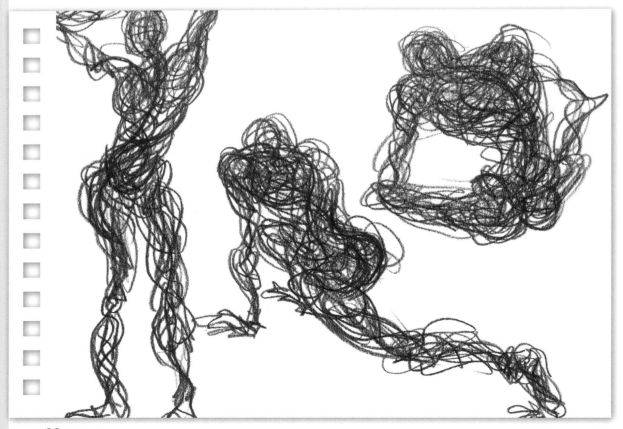

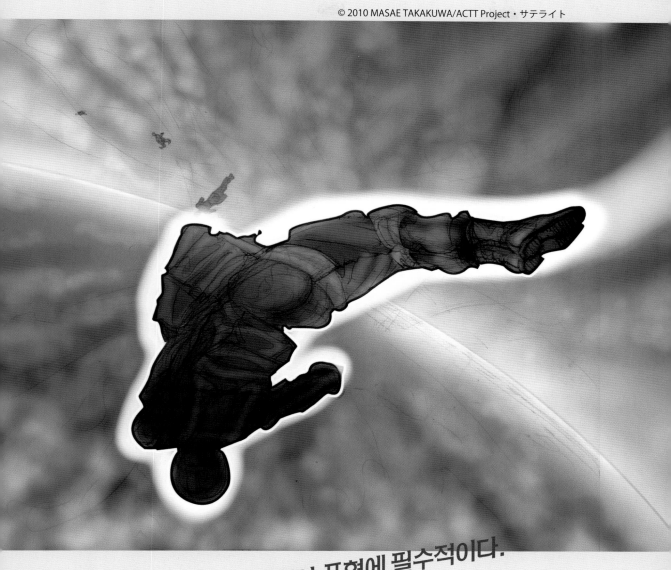

3차원 감각은 공간 · 깊이 표현에 필수적이다.

어느 부분에 주의하며 그릴 것인가?

1 선에 변화를 준다

사람을 구성하는 선은 인체의 체표 표현에 적합한 선이어야 한다. 25페이지에서도 이야기했지만, 인체의 형상에도 규칙성이 있다. 무빙을 통해 배워야 할 사항은 이 규칙성의 발견이다.

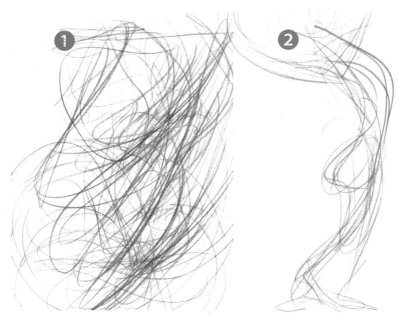

❶❷❸❹는 모두 같은 학생이 다른 시기에 그린 크로키이지만 ❶의 무빙 라인을 그린 시기와 같은 시기에 그려진 그림이 ❷이다. 그리고 ❸과 ❹도 거의 비슷한 시기에 그려졌다. ❶을 그린 시기는 당연히 ❸을 그렸을 때보다 이전이다. ❶의 무빙 라인은 ❸보다 단조롭고, 이를 바탕으로 그려진 인체 ❷도 인간다운 부분이 결여되어 있다. ❸의 라인은 보다 복잡하면서도 규칙성이 보이고 인체의 체표 표현에 적합한 상태가 되어 있다. 같은 패턴을 고정 크로키에 적용시킨 것이 ❹이지만, ❷와 비교하면 월등히 인간다운 모습을 띠고 있다. 이 라인의 규칙성을 발견하는 작업을 무빙으로 실시해 줬으면 한다.

인간을 그릴 때에는 그리는 부분에 따라 그리고 질감이나 힘이 들어간 정도에 따라 선에 변화를 주는 것이 중요하다. 이를 위해서는 어떤 패턴의 선이라도 표현할 수 있도록 평소에 연습해 놓아야 한다.

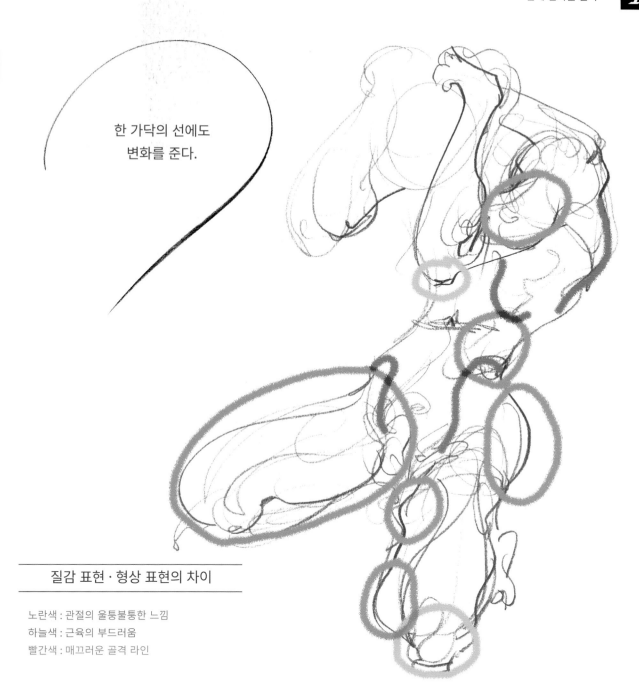

한 가닥의 선에도
변화를 준다.

질감 표현 · 형상 표현의 차이

노란색 : 관절의 울퉁불퉁한 느낌
하늘색 : 근육의 부드러움
빨간색 : 매끄러운 골격 라인

그려진 선에 변화가 적은 선이 반복되지는 않았는지 확인하라. 만약 다양한 선의 변화가 그려져 있다면 그때의 관찰과 선을 '만들어 내는' 작업은 잘되었다는 증거이다. 이 단계에서 한 패턴의 선이나 경도가 두드러지는 선(커브의 구부러짐이 적은 선 등)이 반복되는 경우 같은 선으로 인체를 구성해 버릴 가능성이 커진다. 손바닥 · 팔 · 체간의 형태는 모두 다르다. 만약 무릎 뼈의 울퉁불퉁한 느낌이나 복부의 부드러움 등 질감이나 형태가 다른 것들을 모두 같은 선으로 나타내면 위화감을 느낄 것이다.

즉 왼쪽 페이지 **❸**에서 표현한 규칙성이란 각양각색 곡선의 집합이며, 하나의 규칙성을 만들어 내는 상태를 의미하는 것이다.

65

2 체축을 반영한다

힘 있는 대담한 선을 그리기 위해서는 이 단계에서 계속적으로 손을 크게 휘두르며 화면 밖에서 부터 선을 그어 반대편 화면 밖으로 선이 뚫고 나올 정도로 긋는 대담한 화법에도 익숙해져야 한다. 전체적인 포즈의 흐름을 그릴 때에는 이러한 선이 필요하다.

크로키란 선으로 신체 표현을 나타내는 것이기 때문에 선의 변화가 필요하다.

움직이고 있을 때에는 고정 포즈에서는 볼 수 없던 근육의 형상을 볼 수 있다.

움직임에 따른 다양한 선의 변화를 '두께', '농도', '기세' 모두 변화시켜 그림으로 나타낸다.

3 포즈의 기세

◆ 힘의 흐름, 방향, 양, 기세를 파악한다.

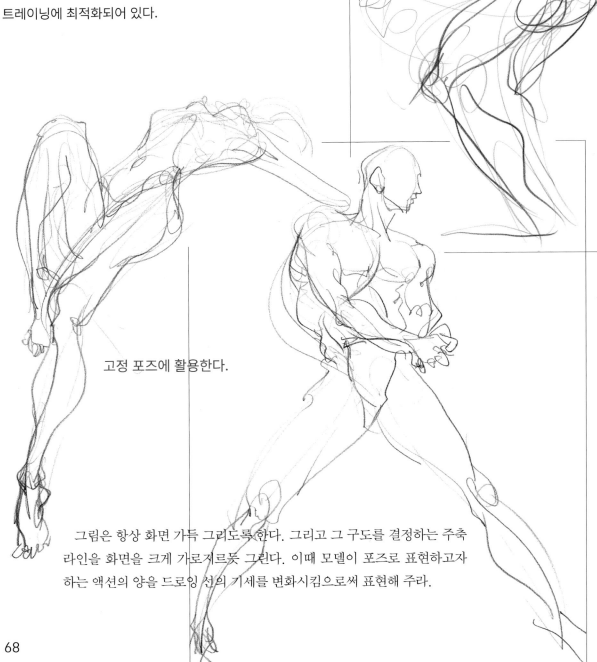

무빙

대담한 움직임의 궤도에 따라 대담하게 선을 긋는 트레이닝이 필요하다.

무빙에 의해 순간적으로 파악한 것을 순간적으로 **기세** 좋게 그려낼 **용기가 생긴다.**

무빙은 크로키에 필요한 '힘', '기세'를 순간적인 선으로 그려 내는 트레이닝에 최적화되어 있다.

고정 포즈에 활용한다.

그림은 항상 화면 가득 그리도록 한다. 그리고 그 구도를 결정하는 주축 라인을 화면을 크게 가로지르듯 그린다. 이때 모델이 포즈로 표현하고자 하는 액션의 양을 드로잉 선의 기세를 변화시킴으로써 표현해 주라.

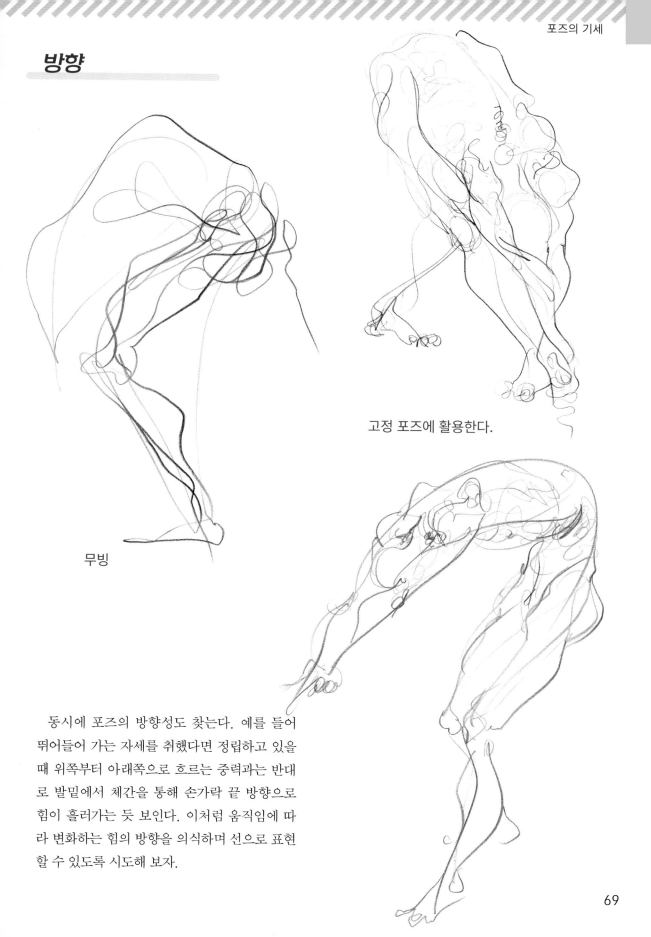

방향

고정 포즈에 활용한다.

무빙

　동시에 포즈의 방향성도 찾는다. 예를 들어 뛰어들어 가는 자세를 취했다면 정립하고 있을 때 위쪽부터 아래쪽으로 흐르는 중력과는 반대로 발밑에서 체간을 통해 손가락 끝 방향으로 힘이 흘러가는 듯 보인다. 이처럼 움직임에 따라 변화하는 힘의 방향을 의식하며 선으로 표현할 수 있도록 시도해 보자.

69

기세

기세를 사용하여 힘의 양을 표현해 보자.

고정 포즈에 활용한다.

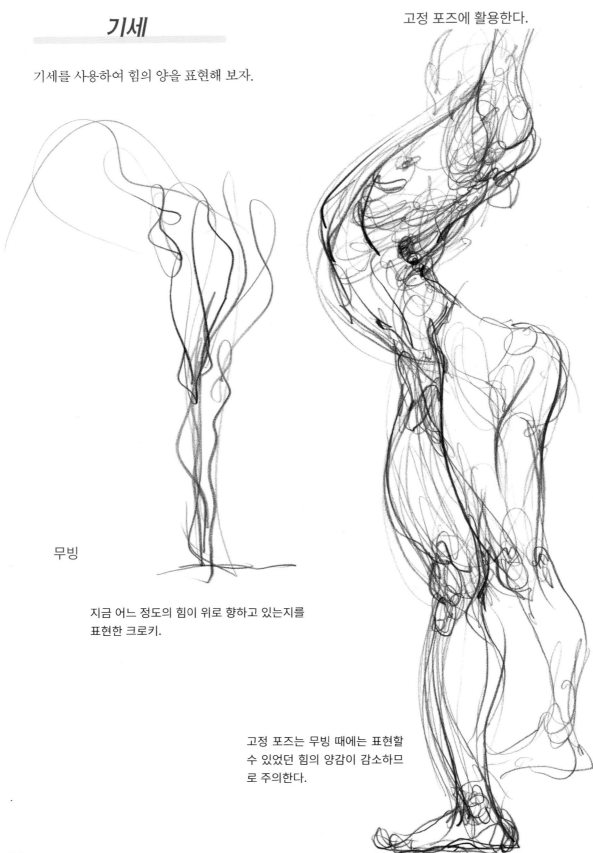

무빙

지금 어느 정도의 힘이 위로 향하고 있는지를 표현한 크로키.

고정 포즈는 무빙 때에는 표현할 수 있었던 힘의 양감이 감소하므로 주의한다.

4 움직임의 표현, 궤도

상지(팔)는 다른 부위보다도 자유롭게 움직인다.
그래서 그 움직임은 유연하며 매끄러운 궤도를 그린다.

Point : 움직임의 궤도를 그린다.

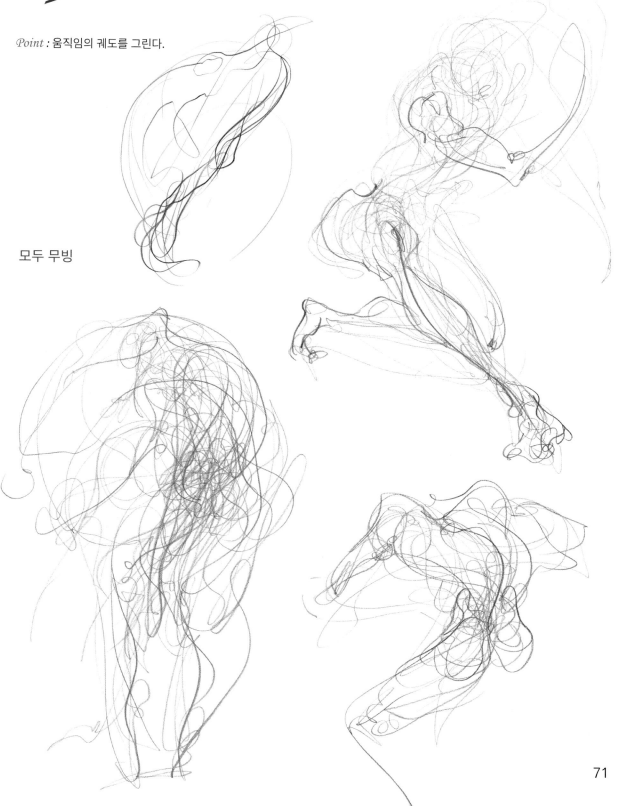

모두 무빙

71

스트레스(근육에 걸리는 부하)

간단하게 표현하면 선의 양과 강도를 변화시키는 것이다. 하나의 자세를 잡았을 때, 신체 부위 어디에 가장 강한 스트레스가 걸리는지를 주목하며 그 부분의 선의 양을 늘린다. 그리고 선의 강도도 스트레스의 표현에 걸맞은, 느슨한 선이 아닌 강한 선으로 해야 한다. 연습의 경우에는 모든 것을 그리면서 가장 스트레스로 느껴지는 부분의 선의 수를 다른 부위보다 많이 긋는 등의 연습을 해 본다.

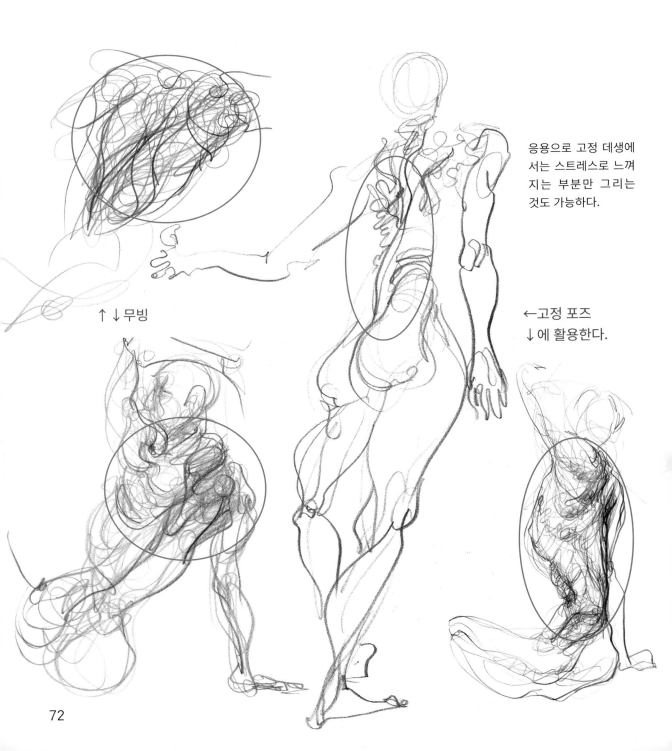

응용으로 고정 데생에 서는 스트레스로 느껴 지는 부분만 그리는 것도 가능하다.

↑↓무빙

←고정 포즈
↓에 활용한다.

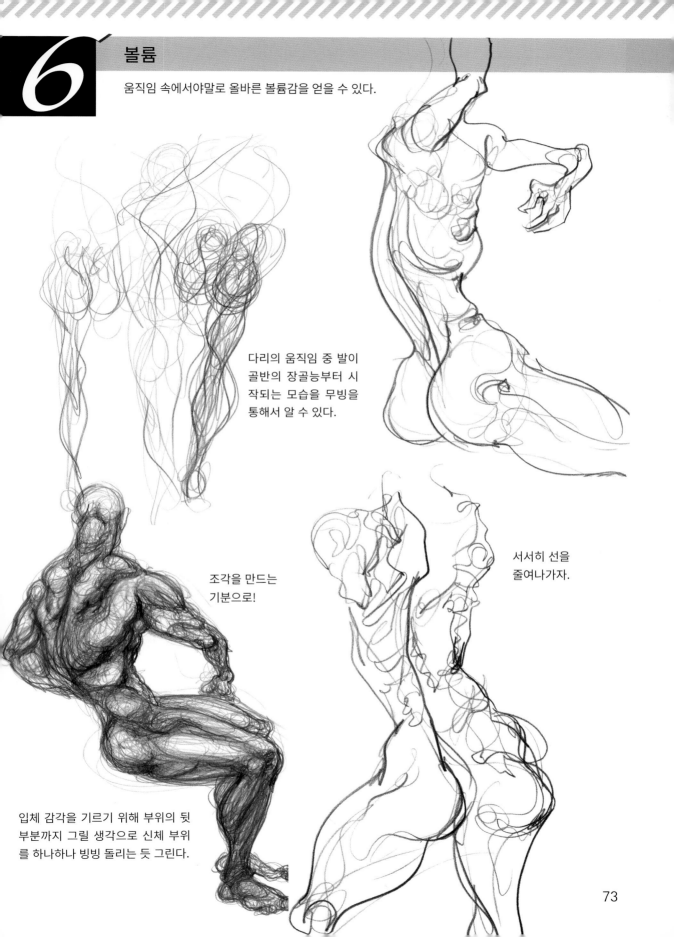

6 볼륨

움직임 속에서야말로 올바른 볼륨감을 얻을 수 있다.

다리의 움직임 중 발이 골반의 장골능부터 시작되는 모습을 무빙을 통해서 알 수 있다.

조각을 만드는 기분으로!

서서히 선을 줄여나가자.

입체 감각을 기르기 위해 부위의 뒷부분까지 그릴 생각으로 신체 부위를 하나하나 빙빙 돌리는 듯 그린다.

유연성·가소성(어느 방향으로도 움직일 수 있다)

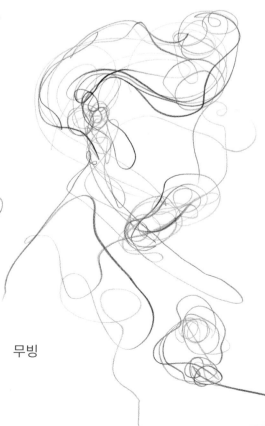

고정 포즈

유연한 곡선이란 무엇인가, 그리고 그것을 어떻게 표현하면 좋을까가 초기 단계의 학생들에게는 이미지하기 어려운 듯하다. 그러나 인체는 유연한 구조를 가지고 있으므로 그 표현으로부터 벗어날 수는 없다.

느슨한 선과 유연한 선은 다르다. 최종적인 그림의 성과를 걱정하기 전에 힘이 빠진 상태의 선 표현과 생기 있는 선 표현 등 모든 상태에 걸맞은 곡선 표현을 할 수 있도록 우선은 곡선을 긋는 연습을 철저히 해야 한다.

체간에는 큰 골격으로서 흉곽과 골반이 있다. 배 부분은 뒷면에 요추가 있을 뿐이지만, 흉곽과 골반이 각각 다른 벡터를 향했을 때, 이들을 보조하는 역할을 한다. 따라서 체간의 비틀림은 복부를 중심으로 비틀려, 각각 흉곽과 골반이 다른 벡터(vector)를 향한다. 이 움직임에 척주의 3차원적인 나선형 만곡의 도움으로 체간의 3차원적인 비틀림이 발생한다. 이처럼 골격이 많은 점이 체간이라는 부위의 유연성(가소성)을 가져 주는 이유 중 하나이다.

무빙

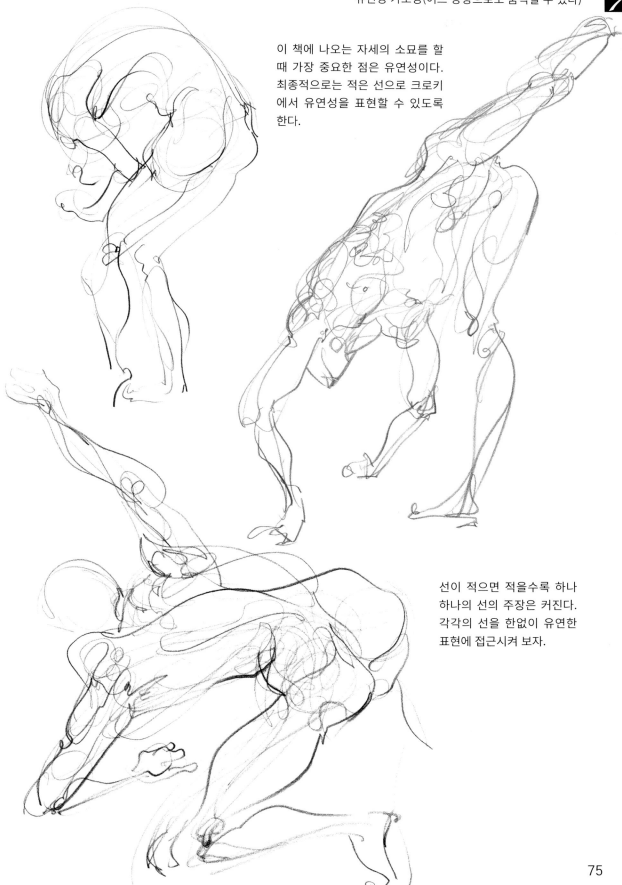

이 책에 나오는 자세의 소묘를 할 때 가장 중요한 점은 유연성이다. 최종적으로는 적은 선으로 크로키에서 유연성을 표현할 수 있도록 한다.

선이 적으면 적을수록 하나하나의 선의 주장은 커진다. 각각의 선을 한없이 유연한 표현에 접근시켜 보자.

8 힘의 발생원

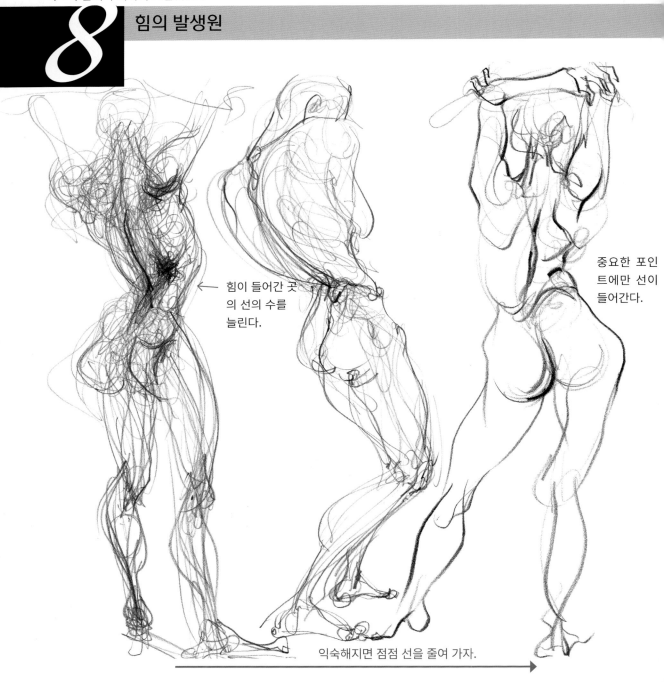

힘이 들어간 곳의 선의 수를 늘린다.

중요한 포인트에만 선이 들어간다.

익숙해지면 점점 선을 줄여 가자.

한 움직임 속에서 어디에 힘을 넣으면 어느 부위에 스트레스가 걸리는지, 어느 부위와 어느 부위가 연동되어 움직이는지 등을 상상하며 그린다. 발의 움직임은 상상한 것보다 높은 허리 부분부터 시작할지도 모른다. 그리고 둔부의 움직임도 등 위쪽부터 시작하고 있을지도 모른다. 무빙을 통해 이러한 발견을 하게 되면 고정 포즈여도 그 포즈가 일련의 동작 속 한순간이라는 인식법이 가능해진다. 그리고 근육 덩어리를 시작부터 관찰해야 할 필요성도 깨달을 것이다. 다음은 '사실은 더 바깥쪽에서 힘이 발생한 것은 아닐까' 라는 의문을 가지고 힘의 발생원을 찾아보자.

입체만을 선으로 그려 나타내는 것은 아니라는 점이 포인트. 이것은 모든 인물 드로잉에 공통되는 요점이다.

고정 포즈를 그린다

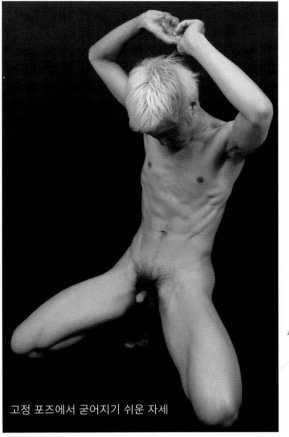

고정 포즈에서 굳어지기 쉬운 자세

Point : 포즈를 설명하면 어디에 선을 그려야 할지가 명확해진다. 예를 들어 이 포즈의 경우, '움츠러들려는 어깨와 등을 뒤로 넘어트리면서 균형을 잡기 위해 힘을 복부로 빠져나가게 하는 곡선의 되받아침이 있다'는 설명을 하면 학생들은 이것을 그림에 반영시키려 시행착오를 시작한다. 이에 익숙해져 나중엔 설명과 그림을 스스로 실시할 수 있게 되면 좋을 것이다.

가장 다이내믹한 움직임을 느끼는 부분의
기세를 나타내어 그린다.

77

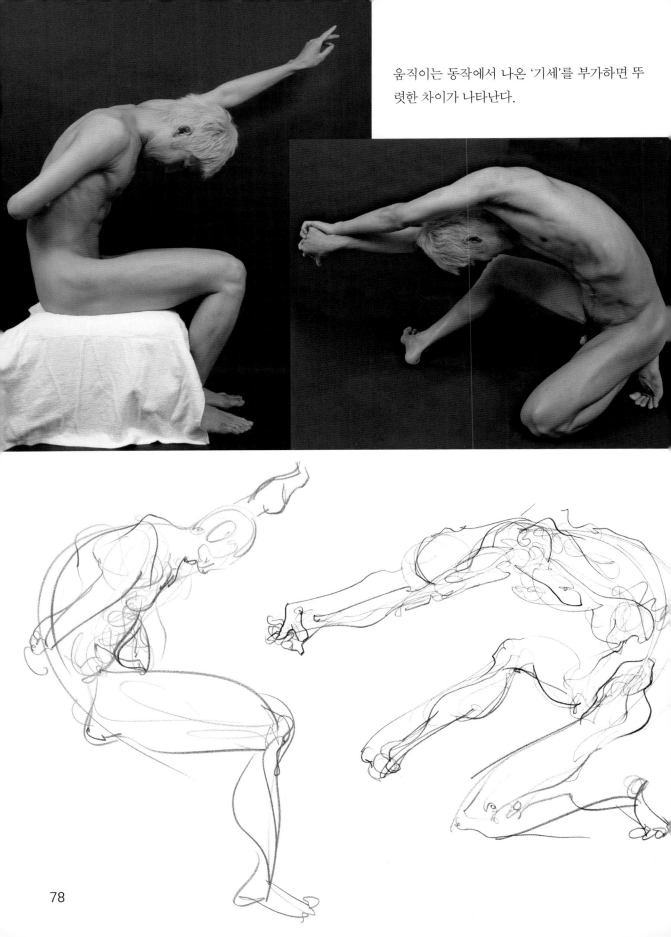

움직이는 동작에서 나온 '기세'를 부가하면 뚜렷한 차이가 나타난다.

Chapter 3.

인체를
올바르게 이해하자

표면의 요철을 조절하여 선을 유연하게 그릴 수 있게 되었다면 분해도와 모델의 대조 작업을 시작한다. 그러면 더욱 그림에 강약이 더해지며 신체의 내용물부터 그리는 듯한 화법에 설득력이 생겨 인체에 리얼리티가 생겨난다. 이때 신체의 각 부위의 볼륨감을 확인하면서 그림에 반영시킬 수 있도록 궁리해 본다. 각 볼륨은 해부학 이론과 일치해야 한다는 점이 중요하다. 왜냐하면, 해부학상에서 모순이 있으면 인체에 움직임이 더해졌을 때 위화감이나 부자연스러움을 느끼게 되는 원인이 되기 때문이다. 여기에서는 초기 크로키에서 알아 두면 좋은 부위의 명칭과 기시 및 정지를 소개하겠다.

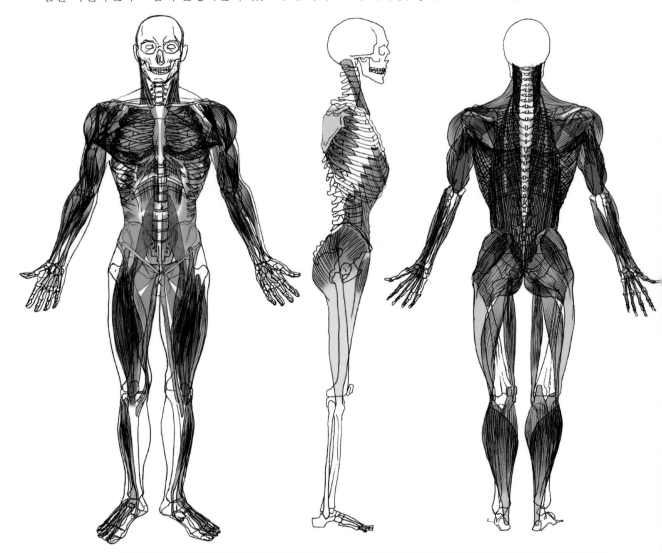

근육의 **기시(起始)**와 **정지** : 근육이 부착되어 있는 곳. 근육이 수축하여 모이는 곳이 기시, 수축에 의해 당겨지는 곳이 정지(46페이지 참조)

골격의 대분류

1. 두개골

뇌수를 담고 있는 뇌두개골과 안면을 형성하고 있는 안면두개골로 구성되어 있다.

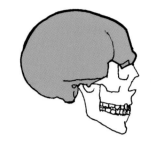

뇌두개골

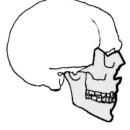

안면두개골

앙각

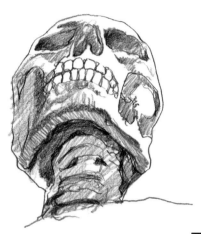

옆

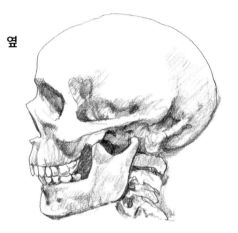

머리 부분은 신체 부위 중에서도 가장 복잡한 형상을 띠고 있다. 이는 두개골 자체를 관찰하면 확인할 수 있다. 특히 두개골을 부감·앙각이라는 각도에서 보면 도저히 같은 형상이라고는 볼 수 없을 정도로 극적인 차이를 보인다.

또한, 머리 부분은 신체 부위 중에서 골격 형상이 가장 현저하게 반영되어 있는 부위 중 하나이다. 그러므로 두개골이라는 골격의 형상을 기억하는 것이 머리 부분 및 안면의 표현력 향상의 열쇠가 된다.

정면

옆

앙각

부감

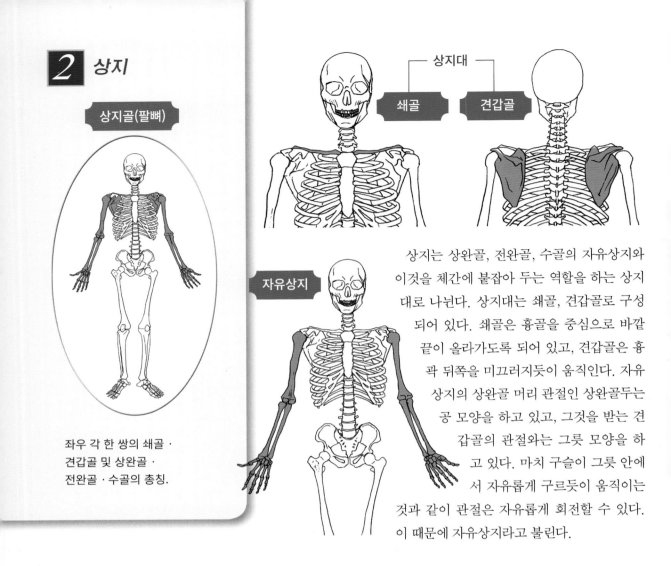

2 상지

상지골(팔뼈)

좌우 각 한 쌍의 쇄골 · 견갑골 및 상완골 · 전완골 · 수골의 총칭.

상지대
쇄골 견갑골

자유상지

상지는 상완골, 전완골, 수골의 자유상지와 이것을 체간에 붙잡아 두는 역할을 하는 상지대로 나뉜다. 상지대는 쇄골, 견갑골로 구성되어 있다. 쇄골은 흉골을 중심으로 바깥 끝이 올라가도록 되어 있고, 견갑골은 흉곽 뒤쪽을 미끄러지듯이 움직인다. 자유상지의 상완골 머리 관절인 상완골두는 공 모양을 하고 있고, 그것을 받는 견갑골의 관절와는 그릇 모양을 하고 있다. 마치 구슬이 그릇 안에서 자유롭게 구르듯이 움직이는 것과 같이 관절은 자유롭게 회전할 수 있다. 이 때문에 자유상지라고 불린다.

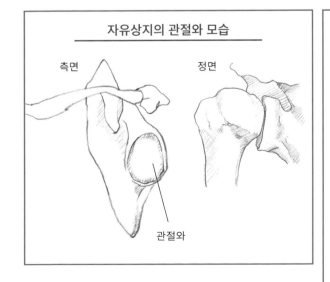

자유상지의 관절와 모습

측면 정면

관절와

자유하지의 관골구와

뒤쪽 가로측

관골구와

이것은 하지에도 마찬가지로, 자유하지의 관절을 받아내는 관골구와는 견갑골의 관절와와 같이 그릇 같은 형상을 하고 있다.

팔을 움직이기 위한 메커니즘

Point 1.

상완 올리기

견갑골과 연동하여 팔이 올라간다.

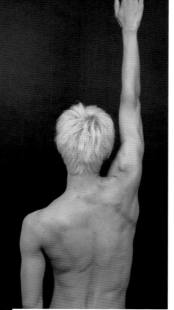

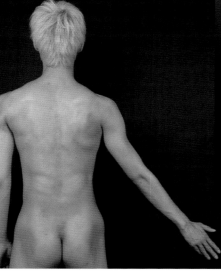

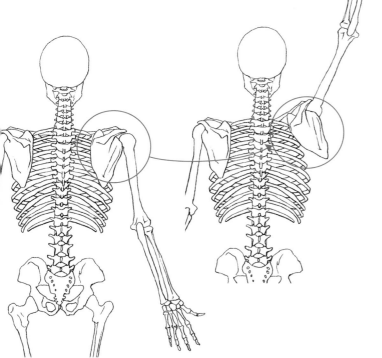

Point 2.

쇄골의 움직임

상완골 또는 견갑골을 올림으로써 쇄골 바깥 끝이 들린다.

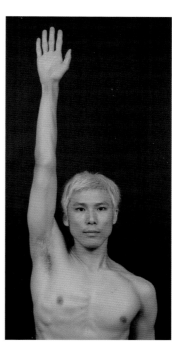

쇄골이
들리는 모습

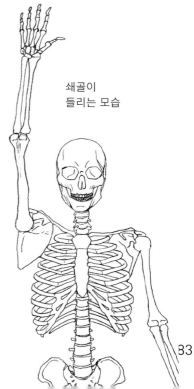

83

Point 3. 상완골의 움직임

상완골 전체를 움직일 땐 팔만의 근육을 사용하는 것은 아니다. 체간의 근육도 상지에 접속되어 있고, 체간의 근육도 사용하면서 움직이고 있기 때문에 실제로는 상당히 다이내믹한 움직임이라 할 수 있다.

팔의 움직임을 그릴 때에는 실제로 팔만이 아니라 체간의 근육을 총동원해서 그려야 한다. 이는 다른 부위의 운동에도 마찬가지다. 부분적으로 보는 방식은 인물의 움직임을 올바르게 파악하기 어렵고, 설득력 있는 그림을 그릴 수 없다.

팔을 움직일 때
사용하는 근육

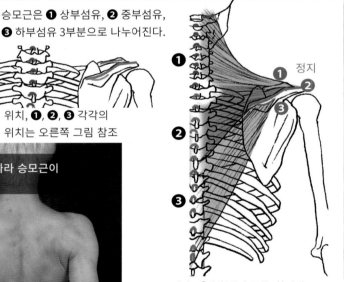

※감색 글씨로 쓰인 근육은 표층근, 흰색 글씨로 쓰인 근육은 심층근

상지대를 움직이는 근육 – 승모근 · 견갑거근 · 대릉형근 · 소릉형근 · 소흉근 · 전거근 (p104 참조)

승모근

승모근은 ❶ 상부섬유, ❷ 중부섬유, ❸ 하부섬유 3부분으로 나누어진다.

승모근의 정지 위치, ❶, ❷, ❸ 각각의 구체적인 정지 위치는 오른쪽 그림 참조

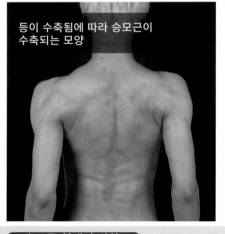

등이 수축됨에 따라 승모근이 수축되는 모양

데생에 의한 승모근의 위치

❶ 정지
❷
❸

기시 : ❶ [상부] 후두골, 항인대,
　　　❷ [중부] T1 ~ T6 (극돌기) 극상인대
　　　❸ [하부] T7~ T12 (극돌기) 극상인대
정지 : ❶ [상부] 쇄골 (외측 1/3)
　　　❷ [중부] 견갑골 (견봉, 견갑극)
　　　❸ [하부] 견갑골 (견갑극)

승모근 형태의 변화 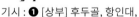 수축

상완골을 움직이는 근육 – 대흉근·광배근·삼각근·극상근·극하근·소원근·대원근·오구완근·견갑하근

대흉근
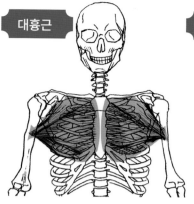

기시 : [쇄골부] 쇄골 (내측 1/2)
　　　[흉늑부] 흉골, 제1~6 늑연골
　　　※ 또는 T2 ~ T7 (극돌기)
　　　[복부] 복직근 초전엽
정지 : 상완골 (대결절능)
주요 기능 : 견관절의 내전, 내선, 굴곡,
　　　　　　수평굴곡

광배근
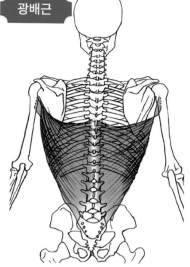

기시 : T6(7) ~ L5(극돌기), 선골, 장골
정지 : 상완골 (결절간구 또는 소결절능)
주요 기능 : 견관절의 신전, 내선, 내전

삼각근
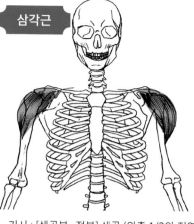

기시 : [쇄골부·전부] 쇄골 (외측 1/3의 전연)
　　　[견봉부·중부] 견갑골 (견봉)
　　　[견갑극부·후부] 견갑골 (견갑극하연)
정지 : 상완골 (삼각근조면)
주요 기능 : [쇄골부·전부] 견관절의 굴곡, 내선,
　　　　　　수평굴곡
　　　　　　[견봉부·중부] 견관절의 외전
　　　　　　[견갑극부·후부] 견관절의 외선, 신전,
　　　　　　수평신전

극하근
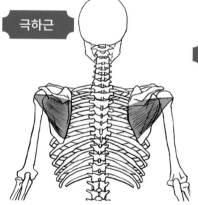

기시 : 견갑골 (극하와)
정지 : 하완골 (대결절)
주요 기능 : 견관절의 외선, 신전

소원근

기시 : 견갑골 (외측연·하각)
정지 : 상완골 (대결절)
주요 기능 : 견관절의 내전, 신전,
　　　　　　외선

대원근

기시 : 견갑골 (외측연·하각)
정지 : 상완골 (결절간구 또는 소결절능)
주요 기능 : 견관절의 신전 (후방거상),
　　　　　　내전, 내선

오구완근

기시 : 견갑골 (오구돌기)
정지 : 상완골 (내측연)
주요 기능 : 견갑골의 내전, 굴곡

85

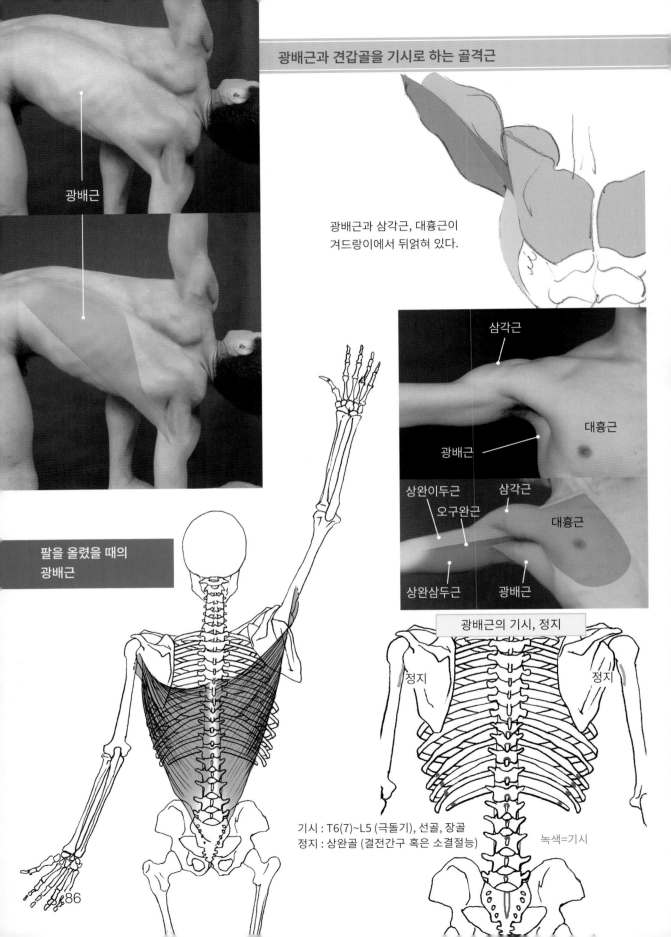

광배근과 견갑골을 기시로 하는 골격근

광배근

광배근

광배근과 삼각근, 대흉근이
겨드랑이에서 뒤얽혀 있다.

삼각근

대흉근

광배근

상완이두근

오구완근

삼각근

대흉근

상완삼두근

광배근

팔을 올렸을 때의
광배근

광배근의 기시, 정지

정지

정지

기시 : T6(7)~L5 (극돌기), 선골, 장골
정지 : 상완골 (결절간구 혹은 소결절능)

녹색=기시

86

견갑골을 기시로 하는 골격근

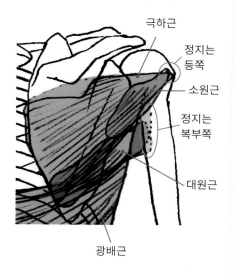

극하근

정지는
등쪽

소원근

정지는
복부쪽

대원근

광배근

극하근, 소원근, 대원근의 위치 관계

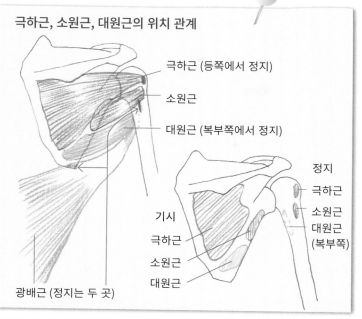

극하근 (등쪽에서 정지)

소원근

대원근 (복부쪽에서 정지)

정지

극하근

소원근

대원근
(복부쪽)

기시

극하근

소원근

대원근

광배근 (정지는 두 곳)

어깨를 돌렸을 때 근육의 움직임 – 견갑골상의 근육 움직임에 의한 변화 -

견갑골에 기시를 갖는 여러 근육은 견갑골 자체가 상지대이므로 자유상지, 말 그대로 자유로운 움직임에 대응하기 위해 복잡한 위치 관계를 유지하고, 결과적으로 자유상지의 움직임에 따라 복잡한 형상으로 변화한다.

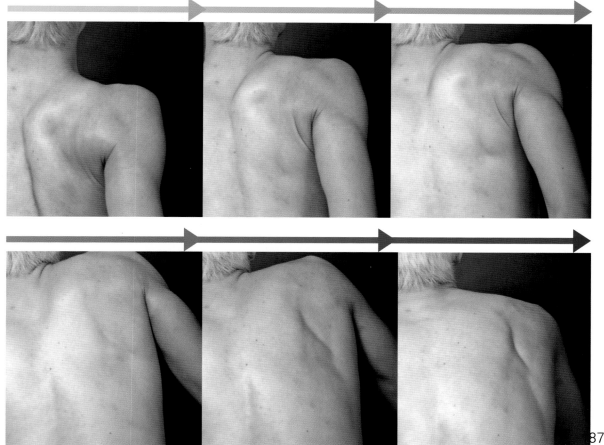

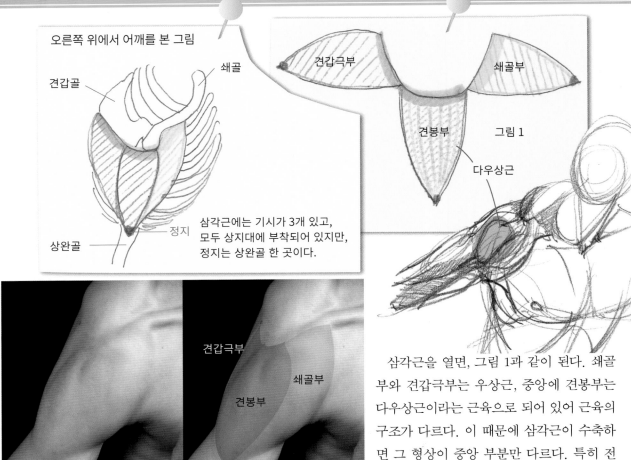

오른쪽 위에서 어깨를 본 그림

견갑골

쇄골

견갑극부

쇄골부

견봉부

그림 1

다우상근

상완골

정지

삼각근에는 기시가 3개 있고, 모두 상지대에 부착되어 있지만, 정지는 상완골 한 곳이다.

견갑극부

쇄골부

견봉부

삼각근을 열면, 그림 1과 같이 된다. 쇄골부와 견갑극부는 우상근, 중앙에 견봉부는 다우상근이라는 근육으로 되어 있어 근육의 구조가 다르다. 이 때문에 삼각근이 수축하면 그 형상이 중앙 부분만 다르다. 특히 전완의 비틂으로 인해 상완근이 영향을 받을 때 중앙의 견봉부에만 그 특징의 차이가 발견된다.

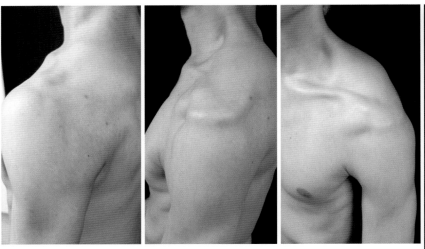

기시가 어깨의 복측으로 부터 배측까지 이어져 있기 때문에 전체를 한 번에 관찰하기 위해서는 머리 쪽부터 혹은 오른쪽 끝의 사진과 같은 자세로 관찰할 필요가 있다.

전완골 [전완의 뼈]

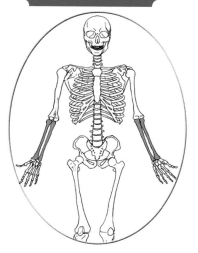

전완의 골격은 2개의 뼈로 구성되어 있고, 엄지손가락 쪽에 있는 것이 요골, 새끼손가락에 있는 것이 척골이다. 척골은 손목 관절부터 팔꿈치 돌기까지이고, 새끼손가락 쪽의 손목 관절을 손으로 만지면서 뼈를 더듬어 보면 확실히 팔꿈치로 이어져 있음을 확인할 수 있다. 요골, 척골의 원위와 손목의 위치 관계는 바뀌지 않으므로 팔꿈치의 위치를 고정시켜 손목을 비틀 듯이 회내(回內), 회외(回外)하면 요골, 척골이 평행하게 위치한 것이 교차로 x 자와 같은 위치 관계가 된다. 또 동시에 요골, 척골에 거의 평행하게 붙어 있는 근육도 동시에 비틀어지며, 이 모습은 '팔은 줄처럼 꼬인다'라고 표현되고 있다.

전완의 회내에 의한 팔 전체의 뒤틀림 모습

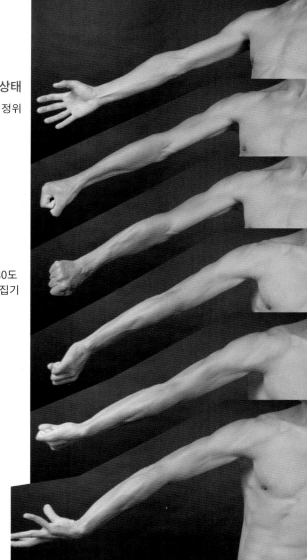

자연스러운 상태
정위

손바닥을 등쪽으로 돌리듯이 비튼다

180도 뒤집기

비튼다

Point 4.

전완골의 회내 (우)

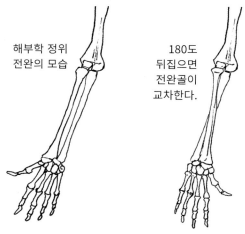

해부학 정위 전완의 모습

180도 뒤집으면 전완골이 교차한다.

전완근의 회내 (우)

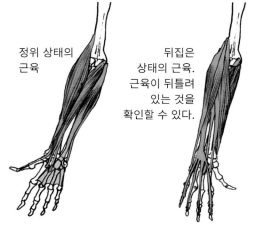

정위 상태의 근육

뒤집은 상태의 근육. 근육이 뒤틀려 있는 것을 확인할 수 있다.

※해부학적 정위···손바닥을 정면으로 하고 똑바로 선 자세

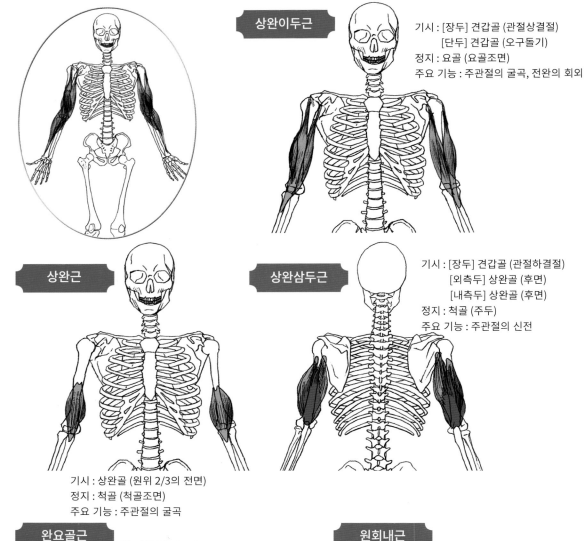

상완이두근

기시 : [장두] 견갑골 (관절상결절)
　　　[단두] 견갑골 (오구돌기)
정지 : 요골 (요골조면)
주요 기능 : 주관절의 굴곡, 전완의 회외

상완근

상완삼두근

기시 : [장두] 견갑골 (관절하결절)
　　　[외측두] 상완골 (후면)
　　　[내측두] 상완골 (후면)
정지 : 척골 (주두)
주요 기능 : 주관절의 신전

기시 : 상완골 (원위 2/3의 전면)
정지 : 척골 (척골조면)
주요 기능 : 주관절의 굴곡

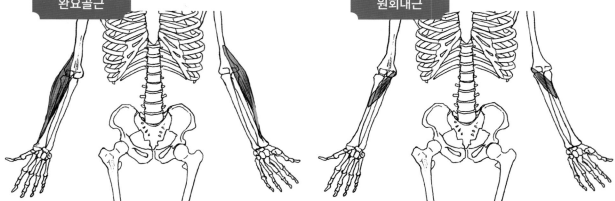

완요골근

원회내근

기시 : 상완골 (외측상과, 상완골 외측하부)
정지 : 요골 (경상돌기)
주요 기능 : 주관절의 굴곡, 전완(아래팔)을 회내
　　　　　회외위에서 반회내위에 회선

기시 : [천두·상완골두] 상완골 (내측상과)
　　　[심두·척골두] 척골 (구상돌기)
정지 : 요골 (중앙의 외측면)
주요 기능 : 전완의 회내

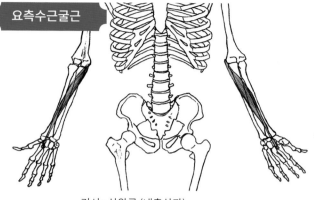

요측수근굴근

기시 : 상완골 (내측상과)
정지 : 제2 · 제3중수골 (골저전면)
주요 기능 : 수관절의 장굴, 요굴

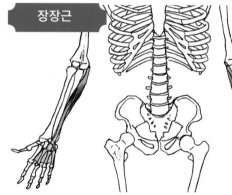

장장근

기시 : 상완골 (내측상과)
정지 : 손목의 굴근지대, 수장건막
주요 기능 : 수관절의 장굴, 수장건막의 긴장

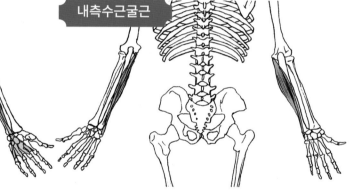

내측수근굴근

기시 : [상완골두] 상완골 (내측상과)
　　　 [척골두] 척골 (주두, 후면상부)
정지 : 두상골, 두중수인대, 제5중수골
주요 기능 : 수관절의 장굴, 척굴

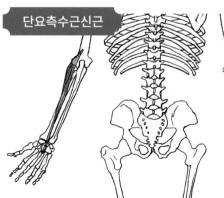

단요측수근신근

기시 : 상완골 (외측상과)
정지 : 제3 중수골 (골저배측)
주요 기능 : 수관절의 배굴, 요굴

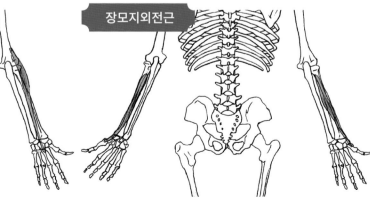

장모지외전근

기시 : 요골 · 척골 (배면 및 골간막)
정지 : 제1중수골 (골저외측)
주요 기능 : 모지의 외전, 신전

총지신근

기시 : 상완골 (외측상과)
정지 : 제2~5 지골 (말 · 중절골의 골저)
주요 기능 : 제2~5 손가락의 신전 (DIP, PIP, MP 관절),
수관절의 배굴

장모지신근

기시 : 척골 (중앙배면)
정지 : 모지 (말절골의 골저배면)
주요 기능 : 모지의 신전 (IP, MP 관절)

 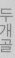
어깨뼈는 견갑골에서 시작하고, 등 근육이 총동원되어 움직인다.

3. 체간

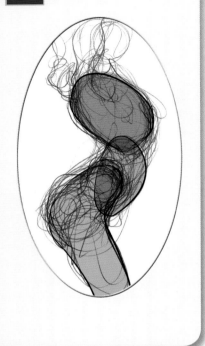

체간이란, 척추를 동반하는 부위에 해당하는, 목을 포함한 동체로 인식하면 된다. 단 엄밀하게는 관골(골반의 측벽)은 포함되지 않는다. 그림상에서는 흉곽, 허리, 골반의 3분할로 이해하면 된다.

이 3분할을 하나의 덩어리로 생각하는 사람이 많고, 그것이 그림으로 나타나면 위화감을 느낀다. 이미지상으로는, 체간에는 척추라는 하나의 기둥 혹은 축이 있고, 거기에 늑골이나 관골이 접합되어 있다고 생각하길 바란다. 늑골을 포함하는 흉곽과 관골을 포함하는 골반 사이에는 요추가 있으며 이 요추는 배 쪽에서 보면 복부가 된다. 즉 흉부, 배, 허리의 3개의 덩어리가 비교적 자유롭게 굴곡, 신전, 회선하는 유연한 기둥에 접합해 있어 이 기둥이 비틀어지면 동시에 가슴, 배, 허리의 방향이 변화한다는 것이다. 이는 꼬치에 꽂힌 3개의 단자에 비유하여 해설된다.

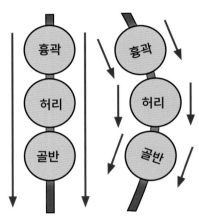

척추는 유연하게 만곡하는 꼬챙이 같다. 꼬챙이의 만곡에 의한 각 부위 벡터의 차이에 주목한다.

여기에서 중요한 것은 흉부, 배, 허리 각각은 다른 벡터로 각도를 기울일 수 있고, 이 3개의 덩어리는 각각 별개로 취급해 그 틈까지도 확실하게 의식하는 것이다. 또 척추라도 경추, 흉추, 요추, 천골 (+미골)의 4부위는 각각의 굽은 방향이나 신전, 굴곡, 회선이라는 운동의 정도도 달라서, 그 결과 그에 접속하는 부위도 포함해 4개의 각각의 부위라는 파악 방식이 해부학적으로도 옳다고 할 수 있다. 이렇게 운동을 중심으로 생각한 부위의 구분 방식은 묘사된 인체에 움직임의 바른 표현을 하는 데 꼭 필요한 것이다.

척추는 천골과 미골을 뺀, 추골 24개의 집합체로, 이 추골들은 추간판이라는 연골이 각각 뼈 사이에 들어 있어, 쿠션의 역할을 하고 있다. 그리고 전체로서의 척추가 모든 방향으로 휘어지고, 비교적 자유롭게 움직이도록 되어 있다. 게다가 단자 꼬치의 만곡에 따라 흉곽, 허리, 골반의 방향이 변하고, 배 주변은 비교적 움직임이 없는 흉곽, 골반의 사이에서 유연하게 모양을 변화시켜 사이를 보완하는 역할을 담당한다.

흉곽

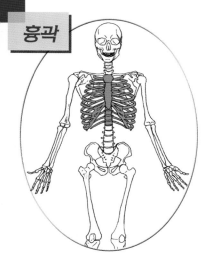

흉추

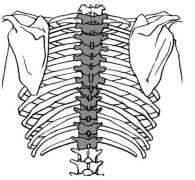

늑골

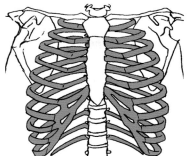

흉골

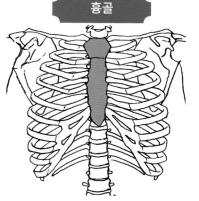

흉곽은 새장처럼 중심에 있는 심장이나 폐 등 중요한 내장을 보호하고, 호흡 등에 의해 횡격막이 확대됨으로써 늑골의 하부를 크게 넓힌다.

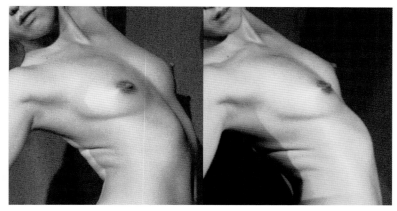

흉곽은 심호흡을 했을 때 그 아래 끝이 넓어지는 등의 형상 변화를 하지만, 외형상으로는 그 골격군은 체간 상부를 형성하는 하나의 덩어리로 서 인식된다. 또 체간의 움직임에 의해 그 골격 하나하나의 모양이 보이는 경우도 있지만, 크게는 새장 같은 모양을 하고 있고, 내부에 있는 장기를 둘러싸 체간 상부의 모양을 크게 형성하고 있다.

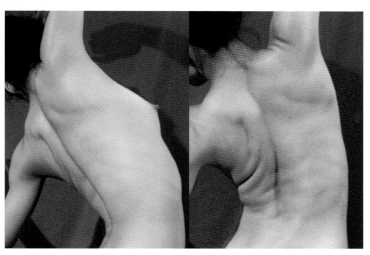

흉곽은 체간의 머리 쪽을 형성하고 있다. 그 일부가 표면에 드러나 있는 부분만을 보는 것뿐만 아니라 흉곽 전체의 볼륨을 파악하는 것이 중요하다. 흉곽의 등 쪽은 흉추이며 흉추와 요추의 위치 관계에 의해 흉곽이 체간부에 어떠한 각도로 위치하는지가 결정된다. 따라서 부분적으로 돌출해 있는 늑골 하나 혹은 두 개를 보고, 흉곽 전체를 그리려고 하면 부자연스러운 인상이 남는다. 흉곽 전체를 하나의 볼륨으로 파악해서 그리지 않으면 체간부가 비뚤어진 모양이 되고 만다. 또 유방은 흉곽 위에 얹히는 듯한 이미지를 갖도록 한다. 이에 반한다면 흉곽에 유방이 박혀 보이는 인상이 되어 버린다.

흉곽의 이미지나 둥근 모양을 피부상으로도 알 수 있다.

흉곽의 남녀 차이

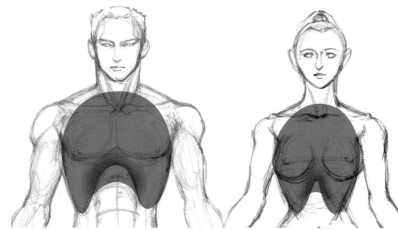

흉곽의 형상은 남녀의 비교가 크게 나타나는 부위 중 하나이다. 남성은 여성과 비교하면 볼륨감이 있고, 네모난 인상이 있다. 한편, 여성은 달걀 모양으로 특히 골반의 볼륨과 비교하면 작으며, 체간에 대한 남성의 형상과의 인상 차이를 결정짓고 있다.

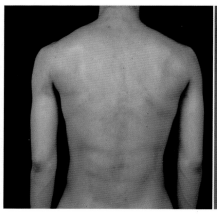
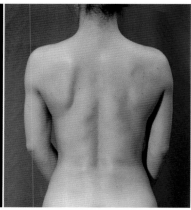

왼쪽 사진 : 남성의 등 부위
오른쪽 사진 : 여성의 등 부위
여성은 흉곽의 볼륨이 작기 때문에
견갑골의 크기가 눈에 띈다.

늑골을 강조한 데생

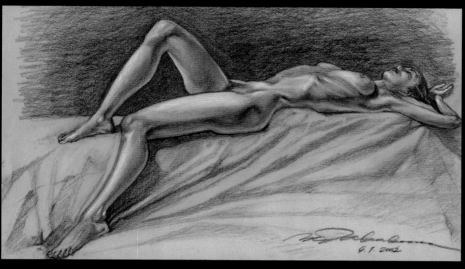

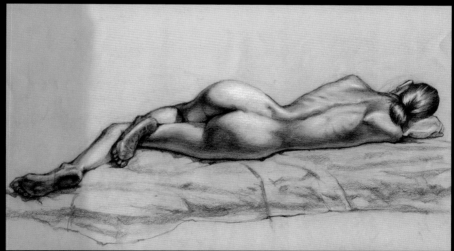

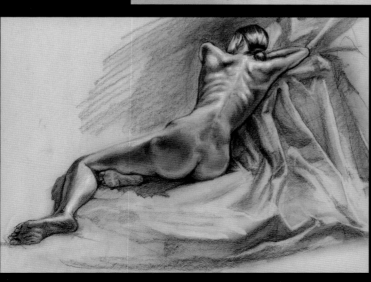

늑골은 뼈 하나하나가 미묘한 커브를 그리면서 전체로는 둥근 모양을 띤 하나의 덩어리 모양을 하고 있다. 따라서 하나의 늑골에 주목해 보면 복부 쪽, 옆쪽, 배 쪽에서 본 모양은 각각 다르다. 늑골을 흉골에 접속하고 있는 늑연골의 바깥쪽 끝에서 시작해 등 쪽의 흉추로 접속한다. 늑연골에 접속하고 있는 쪽부터 흉추에 걸쳐서 서서히 굽으면서 머리 쪽을 향해 펴져 있으므로 복측의 늑골은 안쪽부터 바깥쪽에 걸쳐 상향의 커브를 그리고, 측면에서 봐도 똑같이 등 쪽을 향하며, 등 쪽에서는 바깥쪽에서 안쪽을 바라보고 커브는 완만하게 계속 올라가고 있다.

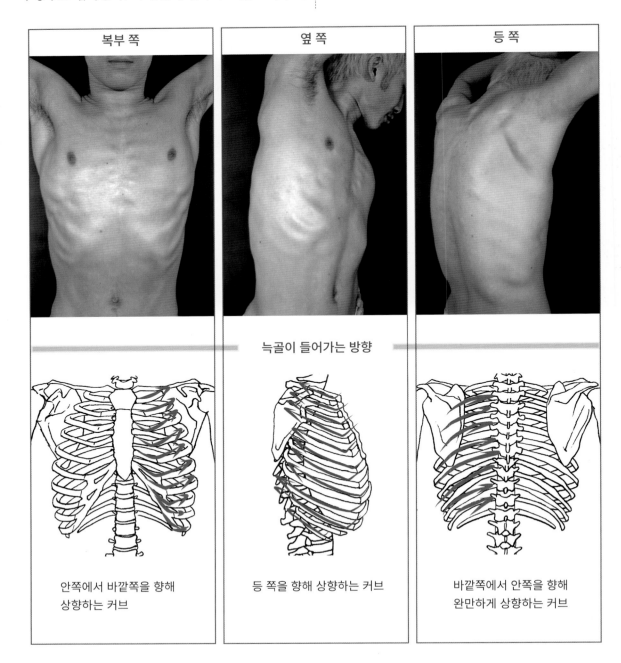

복부 쪽	옆 쪽	등 쪽

늑골이 들어가는 방향

안쪽에서 바깥쪽을 향해 상향하는 커브	등 쪽을 향해 상향하는 커브	바깥쪽에서 안쪽을 향해 완만하게 상향하는 커브

척주와 골반

척주는 전부 32~34개의 추골로 형성되어 있고, 안정된 상태에서는 경추, 흉추, 요추, 선골과 미골의 4개의 블록으로 S자로 전만, 후만으로 반복한다. 즉 체간부만 두 군데나 S자 커브가 존재하게 되는 것이지만, 척주의 신전에 의해 척주가 직선에 가까운 형상이 될 수 있다.

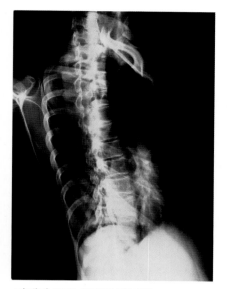

자세가 좋은 상태의 렌트겐
척주가 직선에 가까운 상태가 되어 있다.

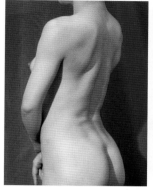

척주의 신전

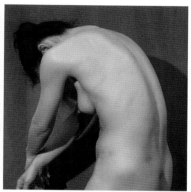

척주의 굴곡

척주기립근

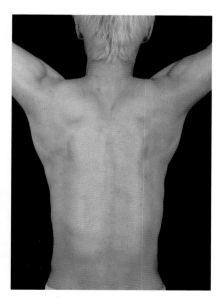

척주기립근은, 이름 그대로 척추를 기립시키기 위한 근육으로, 때문에 척추를 구성하는 추골과 늑골 하나하나가 기시가 되어 있다. 주축이 되는 늑골과 추골에서 미골에 이르기까지 척추를 구성하는 하나하나가 정지 위치가 되어 있다.

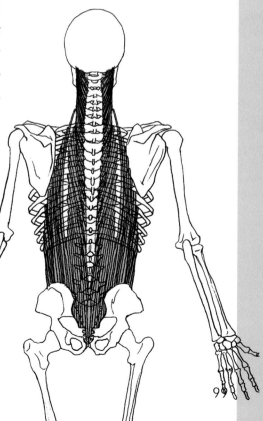

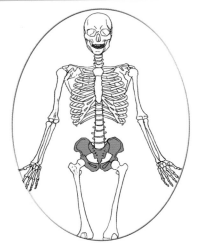

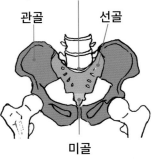

갑각(岬角)
(제5요추와 선골의 경계)

관골 선골

미골

골반은 좌우의 관골과 선골, 미골
로 구성된 뼈이다.

골반은 척추의 일부인 선골로 이어
져 있다. 선골은 동체 기준 축 중에서
는 후만을 결정짓는 부위이며, 그에
접속하는 관골은 당연히 후만이 된
다. 그러나 척주는 포즈에 따라 전만
과 후만을 변화시키는 것이 가능하므
로 그 상태를 포즈마다 관찰한다.

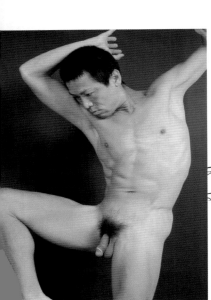

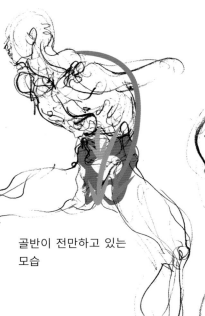

골반이 전만하고 있는
모습

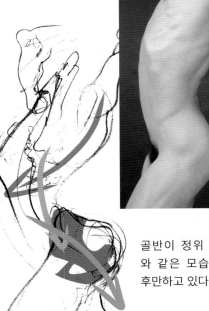

골반이 정위 상태
와 같은 모습으로
후만하고 있다.

골반으로 들어가는 방식은, 제5요추
와 선골의 사이는 갑각을 경계로 급격하
게 후만으로 뒤집어져 있고, 골반 경사
를 촉진하고 있다. 옆에서 봤을 때는 대
퇴부에 가려져 골격의 경사에 주목하기
어렵지만, 이 부분을 확실하게 후만으로
파악하고, 대퇴부를 전만으로 파악하는
미세한 커브의 뒤집힘에 주목하여 생각
한다.

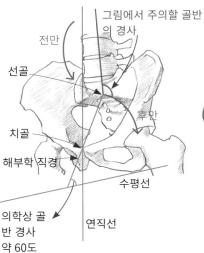

그림에서 주의할 골반
의 경사

전만

선골

치골

해부학 직경

수평선

연직선

의학상 골
반 경사
약 60도

후만

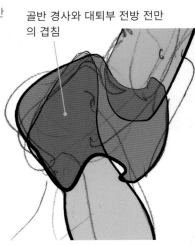

골반 경사와 대퇴부 전방 전만
의 겹침

척주의 만곡

 체간에는 전체로는 추골이 30개 이상 있기 때문에, 각각 전
후좌우에 만곡의 모양이 나타난다. 이 기울기에 의해 체간의
미세한 만곡이 생겨나고, 움직임에 의해 다양하게 외관을 바꾼
다는 점에 있어서 체간의 표현이 인체 크로키의 주된 묘미라
할 수 있다.

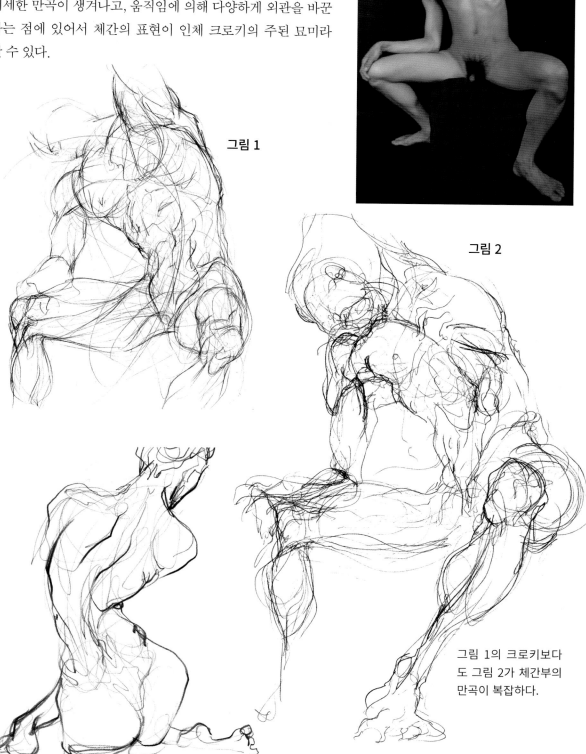

그림 1

그림 2

그림 1의 크로키보다
도 그림 2가 체간부의
만곡이 복잡하다.

체간에는 32~34개의 추골이 있고,
비틀면 나선 모양의 만곡이 된다.

※ 골격의 수에는
개인차가 있다.

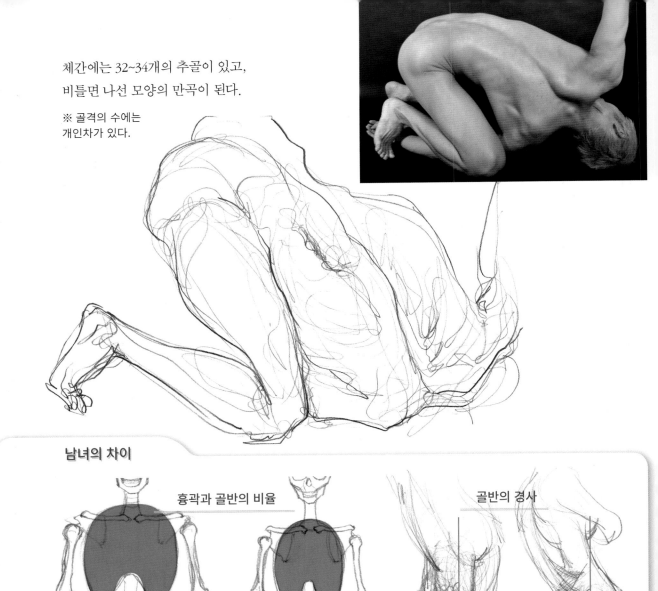

남녀의 차이

흉곽과 골반의 비율

골반의 경사

남성 여성

남성 여성

여성과 비교하면 남성의 흉곽은 크고 형상도 약간 네모진 인상을 하고 있지만, 여성의 흉곽은 달걀 모양의 작은 특징이 있다. 또 골반과 흉곽의 비율이 남녀가 다르기 때문에 남성의 허리는 작게 보이고, 그에 비해 여성의 허리는 크게 보인다. 골반의 형상 자체에도 남녀에 큰 차이가 있는데, 그것은 여성의 골반은 출산에 적절한 형상을 하고 있기 때문이다.

골반의 경사는 말 그대로 크로키 상으로는 요추의 축에 대해 골반이 들어가는 각도에 영향을 주고 있으며, 여성의 골반은 남성보다도 예각으로 들어가 있다. 즉 여성의 골반은 경사가 크다는 것이다.
※ 의학상의 골반 경사와는 다르다.

체간

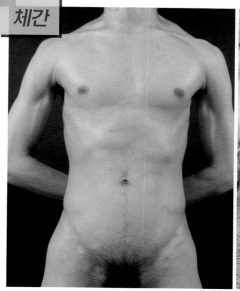

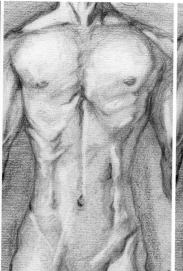

체간의 데생

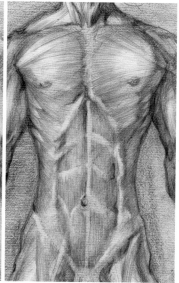

체간의 근육 그림

　체간은 경추에서 시작해 미골에 이르는 척추와 관련한 부위로 동체에 상응한다.

대흉근

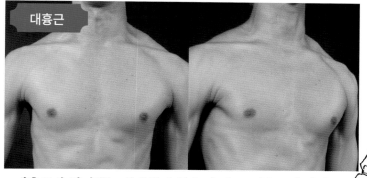

　대흉근의 정지부는 상완골의 복측에 있고, 대흉근의 하단은 겨드랑이에 미끄러져 들어가는 모양이 된다.

대흉근의 기시와 정지

기시 : ❶ [쇄골부] 쇄골 (안쪽 1/2)
　　　❷ [흉늑부] 흉골, 제 1~6 늑연골
　　　　　※ 혹은 T2~T7 (극돌기)
　　　❸ [복부] 복직근초 전엽
정지 : 상완골 (대결절능)

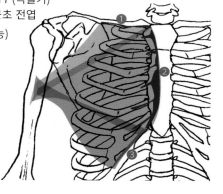

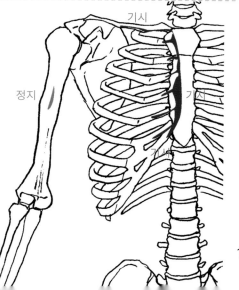

기시

정지

103

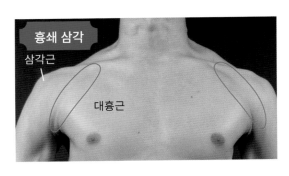

흉쇄 삼각

삼각근

대흉근

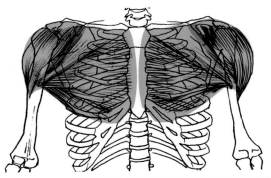

흉쇄 삼각은 삼각
근과 대흉근의 근육
사이에 있는 틈이다.
삼각근도 대흉근도
쇄골이 기시이지만,
그 양쪽 부위 사이에
는 약간의 틈이 있고,
흉부와 어깨 사이에
틈을 형성하고 있다.

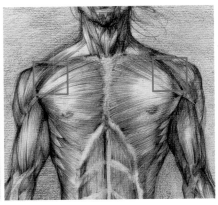

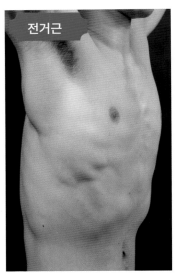

전거근

기시와 정지

기시 : 제1~8(9) 늑골
정지 : 견갑골 (내측연)

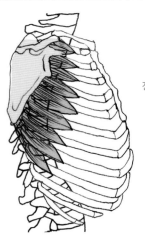

정지

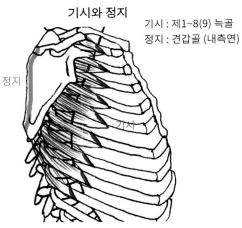

기시

전거근은 늑골의 제1늑골에서 제8 내지 제9
늑골까지의 하나하나를 기시로 하고, 정지가
견갑골의 내측연이 된다. 주된 기능으로, 팔을
앞으로 반복하는 동작으로 사용되기 때문에
boxer's muscle이라고도 불린다.

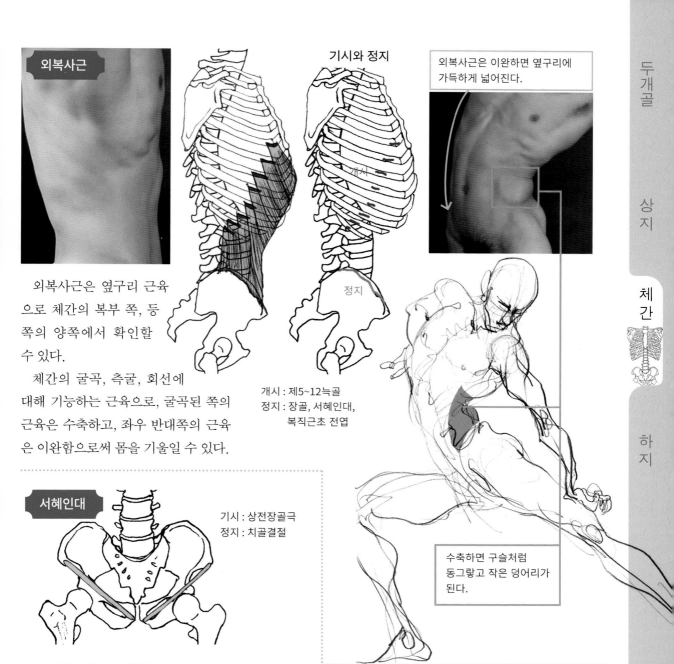

외복사근

기시와 정지

외복사근은 이완하면 옆구리에 가득하게 넓어진다.

외복사근은 옆구리 근육으로 체간의 복부 쪽, 등 쪽의 양쪽에서 확인할 수 있다.

체간의 굴곡, 측굴, 회선에 대해 기능하는 근육으로, 굴곡된 쪽의 근육은 수축하고, 좌우 반대쪽의 근육은 이완함으로써 몸을 기울일 수 있다.

기시 : 제5~12늑골
정지 : 장골, 서혜인대, 복직근초 전엽

기시

정지

수축하면 구슬처럼 동그랗고 작은 덩어리가 된다.

서혜인대

기시 : 상전장골극
정지 : 치골결절

사진 1

사진 2

서혜인대는 체간과 하지의 경계를 물리적으로 나누는 선으로, 장골능 선으로 이어져 있다.

사진 1을 보면, 서혜인대에서 장골능에 걸쳐 우묵한 곳이 확인된다. 이 우묵한 곳은 등까지 연속해 있기 때문에 사진 2에서도 확인 가능하다.




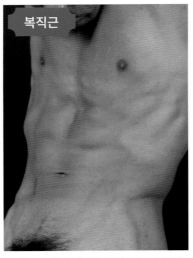

복직근

주로 체간이 굴곡할 때 사용하는 근육이다.

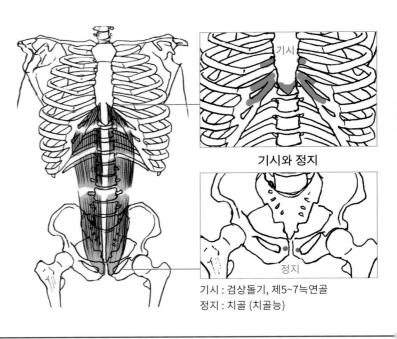

기시와 정지

기시 : 검상돌기, 제5~7늑연골
정지 : 치골 (치골능)

경부

광경근

경부에 크게 퍼지는 근육이지만, 얼굴에 있는 표정근육의 일부이다.

기시와 정지

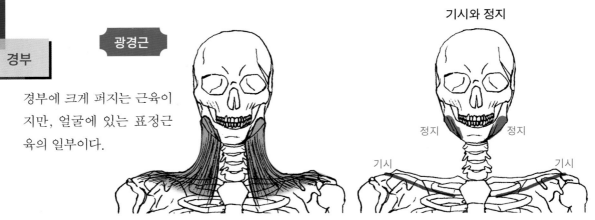

기시 : 제1 또는 제2늑골의 높이에서 대흉근과 삼각근을 덮는 피하조직층과 근막
정지 : 하악골(아래쪽 가장자리), 소근, 반대쪽의 광배근

흉쇄유돌근 수축함으로써 경부의 횡굴, 회선을 돕는다.

기시와 정지

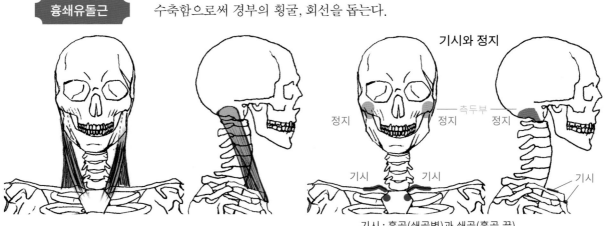

기시 : 흉골(쇄골병)과 쇄골(흉골 끝)
정지 : 측두골(유쇄돌기)

4. 하지

하지골

하지를 구성하는 뼈
관골, 대퇴골, 하퇴골, 족골로
구성된다.

다리라고 하면, 자유하지만을 떠올리는 사람이 많을 것이라 생각하지만, 해부학적으로 다리는 하지골의 부류에 속하고, 관골도 포함된다. 미술적으로 다리는 골반에서 시작된다고 생각할 것이다. 왜냐하면, '다리는 하지(자유하지)에서 시작된다'는 이미지로 인체를 그리면 부자연스러운 인상이 남지만, '다리는 골반에서 시작된다'고 의식하면 자연스러운 이미지로 그릴 수 있기 때문이다. 실제로 근육계 부위 중에서는 가장 길다고 알려진 봉공근은 다리의 정위를 받치는 강인한 근육으로, 골반의 위쪽에 있는 상전장골극이 기시가 되고, 경골에서 정지하고 있다.

하지를 구성하는 뼈

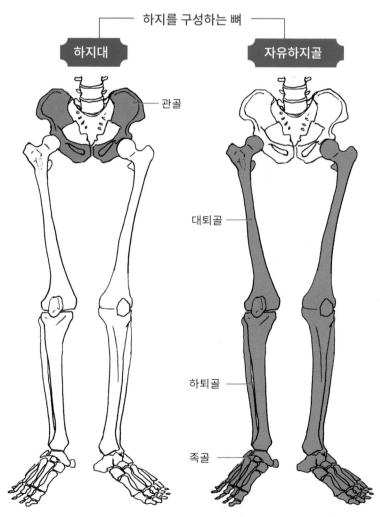

하지대

관골

다리를 지지하는 골격. 치골,
좌골, 장골이 유합한 관골로
이루어진다.

자유하지골

대퇴골

하퇴골

족골

대퇴골, 하퇴골, 족골로
이루어진다.

107

하지대와 대퇴부

골반부터 발생하는 하지 근육

기시와 정지 사이에 있는 근육이 수축함으로 인해 정지 쪽에 있는 뼈가 기시 쪽으로 당겨져서 골격 간의 위치 관계가 변화한다. 하퇴를 끌어 올리기 위해 골반의 머리 쪽부터 당기고 있음을 아래 그림의 기시와 정지의 위치로 확인할 수 있다.

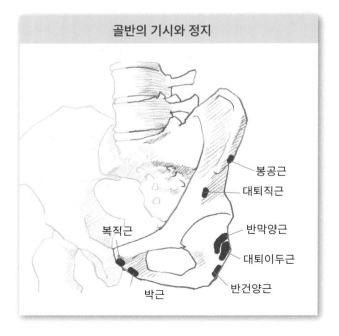

골반에는 하지에 있는 근육의 기시가 많이 모여 있다. 각 근육의 항목에서도 다루겠지만, 처음부터 파악하고 있으면 이해하기 쉬워진다.

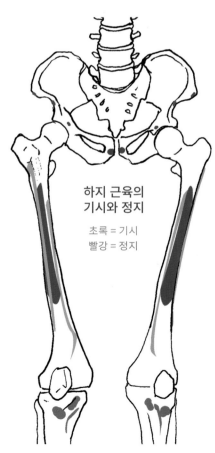

하지 근육의
기시와 정지

초록 = 기시
빨강 = 정지

골반의 기시와 정지

봉공근
대퇴직근
복직근
반막양근
대퇴이두근
반건양근
박근

두개골

상지

체간

하지

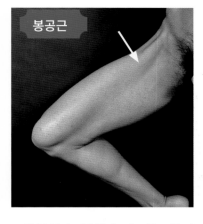

봉공근

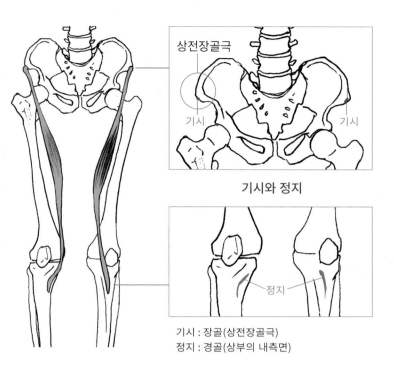

상전장골극

기시

기시

기시와 정지

정지

기시 : 장골(상전장골극)
정지 : 경골(상부의 내측면)

　봉공근은 무릎을 올리는 동작에 의해 수축된 경우에 표피가 울퉁불퉁한 것이 보이는 경우가 있지만, 정립되어 있는 경우 복부 쪽으로 대퇴삼각과 대퇴사두근을 나누는 틈으로 확인할 수 있다. 봉공근은 복부 쪽에서 상전장골극의 돌기와 함께 다리의 시작을 부각시킨다.

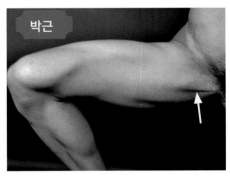

박근

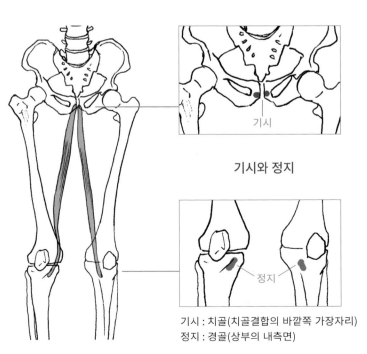

기시

기시와 정지

정지

기시 : 치골(치골결합의 바깥쪽 가장자리)
정지 : 경골(상부의 내측면)

　봉공근은 무릎을 올릴 때 보이는 근육이지만, 박근은 지면에 붙은 채 무릎을 내리는 동작을 할 때 보인다.

대퇴사두근은 대퇴
직근, 외측광근, 내측
광근, 중간광근(심층
근육)의 총칭이다.

기시와 정지

초록=기시
빨강=정지

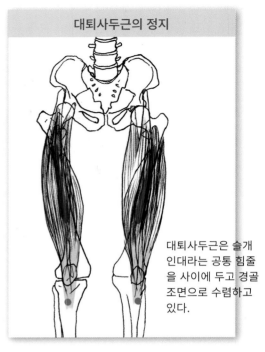

대퇴사두근의 정지

대퇴사두근은 슬개
인대라는 공통 힘줄
을 사이에 두고 경골
조면으로 수렴하고
있다.

대퇴사두근은 대퇴직근, 외측광근, 내측광근, 중간광근의 네 개의 근육이 각각 골반이나 대퇴골의 각각의 위치를 기시로 해서 시작되고, 경골의 슬관절 조면에서 전체가 하나로 뭉쳐서 정지한다.

즉 종아리를 들어올리기 위해 네 개의 근육이 모두 운동을 시행하고 있는 것이다. 이 근육은 골격근 중에서도 가장 강인하게 작용한다.

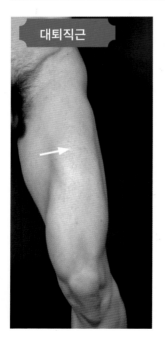

대퇴직근

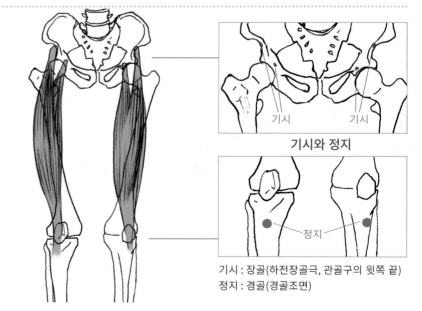

기시 기시

기시와 정지

정지

기시 : 장골(하전장골극, 관골구의 윗쪽 끝)
정지 : 경골(경골조면)

대퇴직근은 하나가 추가된 대퇴사두근인 중간광근의 바로 위에 위치하고 있는 것도 도와주고, 대퇴부에서는 복측에 가장 돌출되며, 크게 팽창되는 것이 보인다.

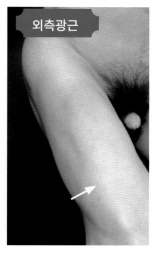

외측광근

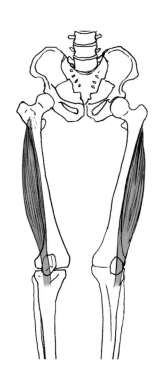

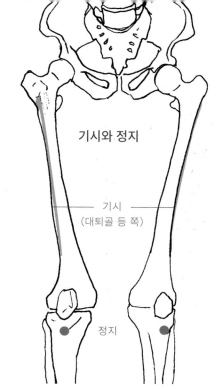

기시와 정지

기시
(대퇴골 등 쪽)

정지

대퇴사두근 중에 가장 바깥으로 돌출된 근육이다. 그중 가장 부풀어 오른 것은 내측광근보다는 위쪽에 있다.

기시 : 대퇴골(대전자, 조선외측순)
정지 : 경골(경골조면)

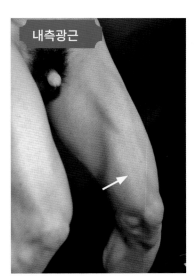

내측광근

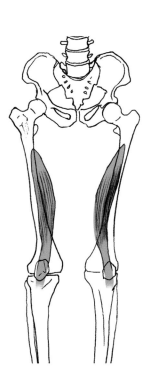

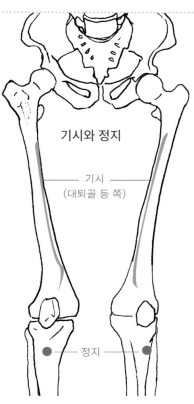

기시와 정지

기시
(대퇴골 등 쪽)

정지

내측광근은 대퇴사두근 중에서 가장 꼬리 쪽에 그 근육 덩어리가 확인되는 근육이다.

기시 : 대퇴골(조선내측순)
정지 : 경골(경골조면)

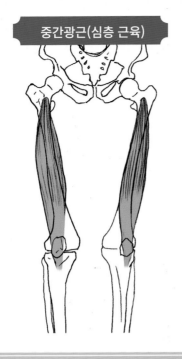

중간광근(심층 근육)

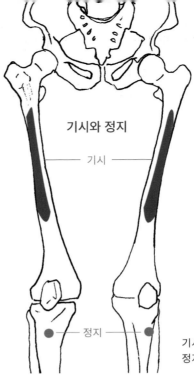

기시와 정지

기시

정지

중간광근은 대퇴사두근의 근육군 중에서 유일하게 심층에 있는 근육으로, 몸의 표면에서 확인할 수는 없지만 대퇴직근의 심층에 있기 때문에 대퇴부 복부 쪽의 부푼 곳에 크게 영향을 주고 있다. (대퇴부를 위, 앞으로 계속 보내는 운동을 보조한다) 다리의 운동을 억제하나 대퇴직근을 거드는 큰 역할을 하고 있다.

기시 : 대퇴골(상부 3/4)
정지 : 경골(경골조면)

대퇴삼각

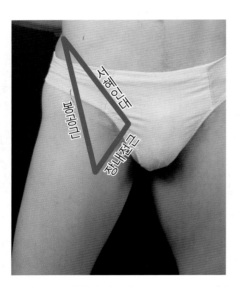

서혜인대

봉공근

긴모음근

경골근
기시 : 경골 내면의 상부
정지 : 고관절의 소전자

치골근
기시 : 치골빗면
정지 : 대요골의 치골근선
기시 : 【천두】 제12흉추~ 제4 요추까지
　　　　의 추체 및 늑골돌기
　　　　【심두】 전요추의 늑골돌기
정지 : 대퇴골의 소전자

장내전근
기시 : 치골결합 및 치골(치골능)에 부착
정지 : 대퇴골의 조선(내측순)

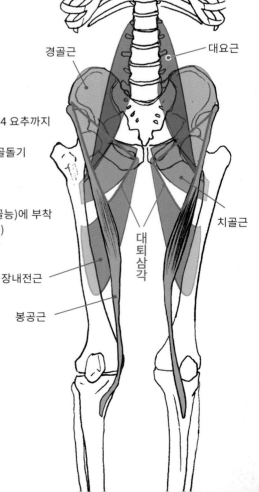

경골근

대요근

치골근

대퇴삼각

장내전근

봉공근

　　상부는 서혜인대, 외측은 봉공근, 내측은 장내전근으로 둘러싸인 삼각형이다. 봉공근 자체가 대퇴부를 크게 경사지게 가로지르기 때문에 그 내측 근육은 골반이나 척주를 기시, 정지하는 근육이 미세하게 통하고 있고, 또 몸의 표면상에서 확인하기 어렵기 때문에 초기 단계에서는 대퇴삼각이라는 하나의 묶음으로 기억해 두는 것도 좋다.

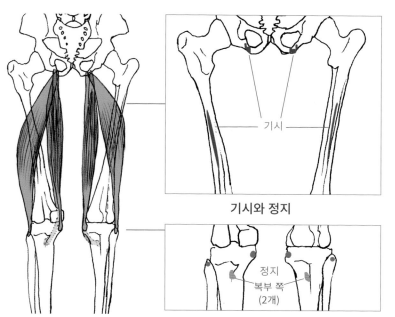

기시와 정지

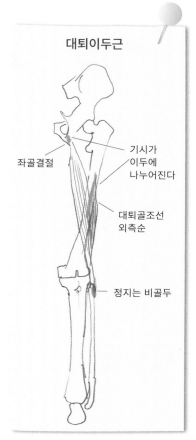

대퇴이두근

좌골결절

기시가
이두에
나누어진다

대퇴골조선
외측순

정지는 비골두

대퇴이두근, 반건양근, 반막양근 세 개의 대퇴 뒷면에 있는 근육으로 주로 근육을 수축시켜 다리를 뒤로 찰 때 사용한다. 기시는 모두 좌골결절에 집중되어 있다. (대퇴이두근만 이두) 또한, 정지는 경골내측과 외측으로 나누어져 있고, 무릎 뒤쪽에 두 갈래로 나눠지는 모서리의 릴리프를 형성하고 있다.

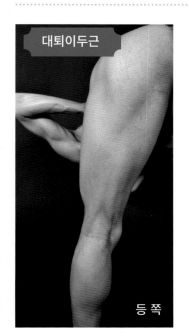

대퇴이두근

등 쪽

기시와 정지

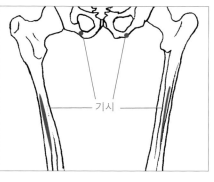

기시 : 【단두】대퇴골(조선외측순)
　　　 【장두】좌골(좌골결절)
정지 : 【단두/장두】비골(비골두)

대전근 내측부터 경골 외측으로 이어진 릴리프를 형성하고 있다.

두개골

상지

체간

하지

113

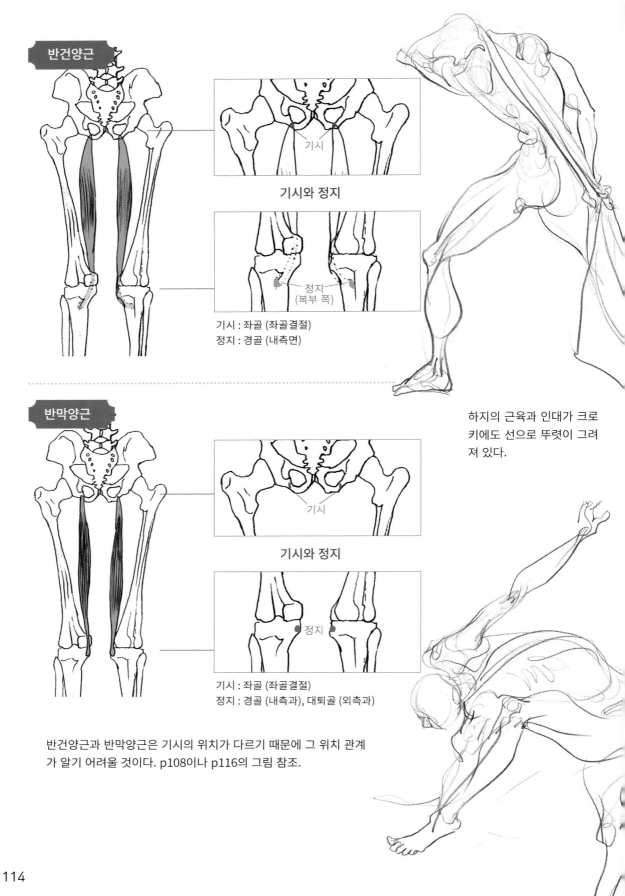

반건양근

기시와 정지

기시
정지
(복부 쪽)

기시 : 좌골 (좌골결절)
정지 : 경골 (내측면)

반막양근

기시

기시와 정지

정지

기시 : 좌골 (좌골결절)
정지 : 경골 (내측과), 대퇴골 (외측과)

반건양근과 반막양근은 기시의 위치가 다르기 때문에 그 위치 관계
가 알기 어려울 것이다. p108이나 p116의 그림 참조.

하지의 근육과 인대가 크로
키에도 선으로 뚜렷이 그려
져 있다.

둔부

뒤쪽 둔부는 중둔근과 대둔근이 눈에 띈다. 서로 수축했을 때, 특히 근육 간의 경계가 보이고 둔부를 크게 두 개로 나눈다. 근육의 발달 정도에 의해 이 경계가 보이는 상태가 변하지만, 여성의 경우는 더욱 그 위에 지방이 덮여서 보이기 힘들다. 그 특징에 따라 남녀의 둔부 모양의 차이가 크게 나타난다. 여성이라도 근육질이

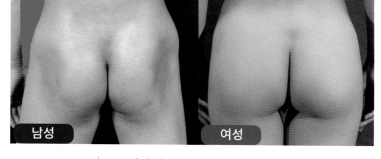

남성 여성

고 지방이 적으면 그 경계가 보인다. 이 두 개의 근육은 신체 중에서 가장 긴 인대인 장경인대 위에 접합하고 있으므로 둔부의 끝이 장경인대로 이어지는 모양을 좌우한다.

중둔근

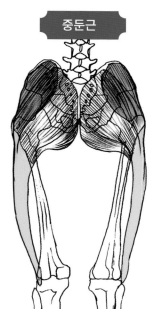
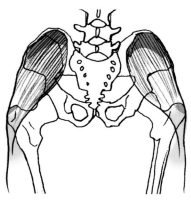

기시 : 경골 날개의 외측
정지 : 대전자첨단 및 장경인대

대둔근

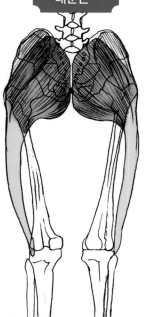
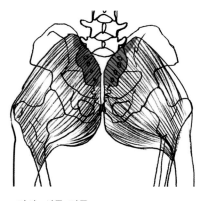

기시 : 선골, 미골
정지 :【천층】대퇴근막의 외측부에서
　　　　　장경인대에 부착
　　　　【심층】대퇴골의 둔부조면

중둔근과 대둔근의 위치 관계

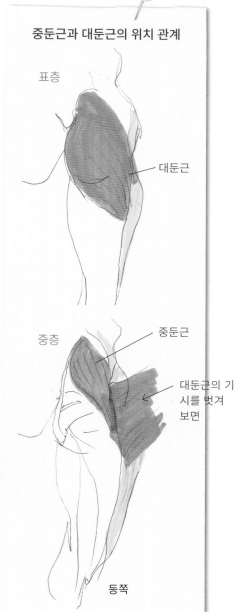

표층

대둔근

중층

중둔근

대둔근의 기시를 벗겨 보면

등쪽

115

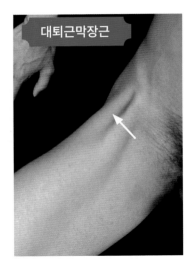

대퇴근막장근

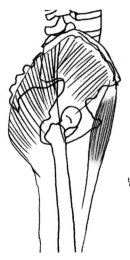

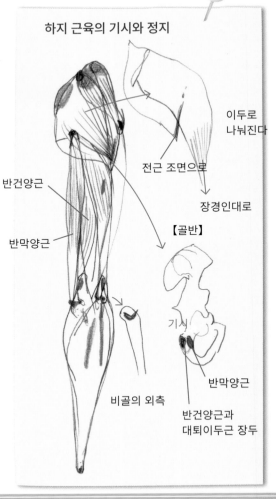

하지 근육의 기시와 정지

이두로
나눠진다

전근 조면으로

장경인대로

반건양근

【골반】

반막양근

기시

반막양근

비골의 외측

반건양근과
대퇴이두근 장두

대퇴근막장근은 대퇴부를 들어올리거나 고관절을 바깥으로 열고(외전), 발끝을 닫는(내선) 등의 역할을 하는 근육이다.

기시 : 장골(상전장골극, 장골능)
정지 : 경골(장골인대에 나누어 부착)

성별에 따른 차이

둔부는 남녀 차가 가장 크게 나타나는 부위로, 그 뒤쪽의 릴리프의 특징을 보이고 있다. 여성의 흉곽은 둔부와 비교하면 남성보다도 볼륨이 작다고 할 수도 있고, 그와 더불어 둔부가 크게 보인다.

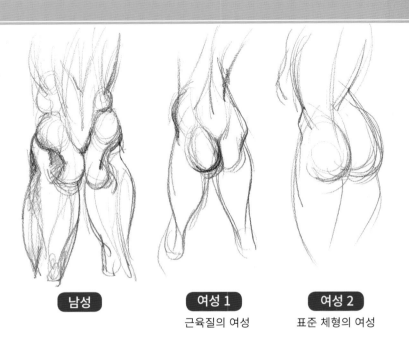

남성

여성 1
근육질의 여성

여성 2
표준 체형의 여성

하퇴부 — 하퇴부 복부 쪽

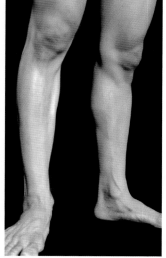

무릎 아래의 하퇴부가 두드러지는 라인으로서 경골이 있다.

경골은 그 외측에 있는 전경골근과 함께 빛을 쐬면 그 반대쪽으로 그림자가 들어오는 등 홈이 두드러진다. (복측의 능선)

특히 경골의 내측 형상은 평면적인 특징이 있고, 경골의 복측에 예각으로 솟는 라인에서 거의 90도의 각도로 평평한 면으로 연속해 있다. 실제로 손으로 만져 보면 전경골근의 둥그스름한 모양부터 급격하게 각도를 바꿔 평면으로 이어지는 입체를 알 수 있다.

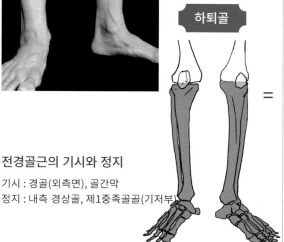

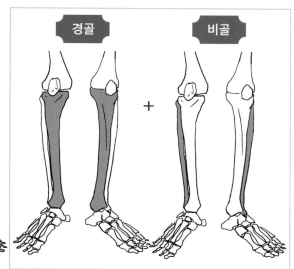

하퇴골 = 경골 + 비골

전경골근의 기시와 정지

기시 : 경골(외측면), 골간막
정지 : 내측 경상골, 제1중족골골(기저부)

경골과 전경골근의 위치 관계

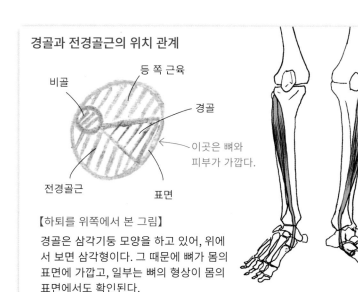

비골
등 쪽 근육
경골
이곳은 뼈와 피부가 가깝다.
전경골근
표면

【하퇴를 위쪽에서 본 그림】

경골은 삼각기둥 모양을 하고 있어, 위에서 보면 삼각형이다. 그 때문에 뼈가 몸의 표면에 가깝고, 일부는 뼈의 형상이 몸의 표면에서도 확인된다.

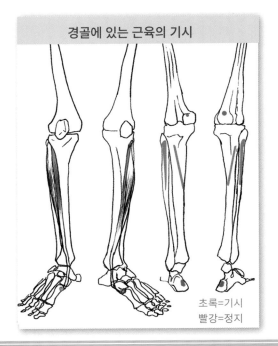

경골에 있는 근육의 기시

초록=기시
빨강=정지

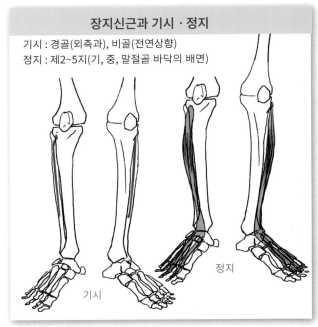

장지신근과 기시 · 정지

기시 : 경골(외측과), 비골(전연상향)
정지 : 제2~5지(기, 중, 말절골 바닥의 배면)

정지

기시

하퇴부 뒤쪽

하퇴삼두근(가자미근과 비복근)의 아킬레스건으로의 접속

이 위치에서 가장 눈에 띄는 라인은 몸에서 가장 강인한 인대로 불리는 종골건(아킬레스건)과 이에 연결되는 하퇴삼두근이다. 덧붙여서 말하면, 아킬레스건이 가장 강인한 이유는 발뒤꿈치를 들어 올려 몸 전체를 들어 올리는 역할을 하기 때문이다. 물론 그림에서는 '강인'하다고 설명하기 전과 설명한 뒤에서는 그림의 표현에 변화가 드러난다.

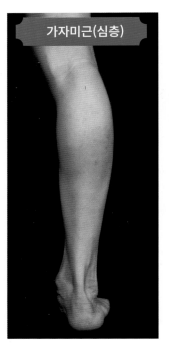

가자미근(심층)

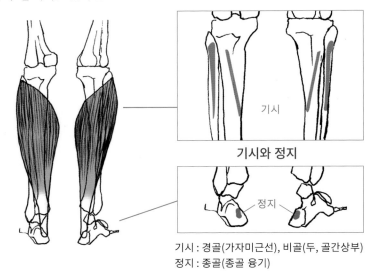

기시

기시와 정지

정지

기시 : 경골(가자미근선), 비골(두, 골간상부)
정지 : 종골(종골 융기)

가자미근은 그 위에 비복근이 있기 때문에 심층으로서 가려지지만, 가자미근의 형상은 하퇴의 형상을 크게 좌우한다. 비복근이 수축해 있지 않을 때는 하퇴에는 가자미근의 형상이 그대로 드러나 있다고 해도 과언이 아니다.

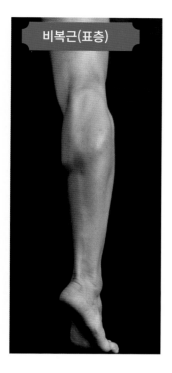

비복근(표층)

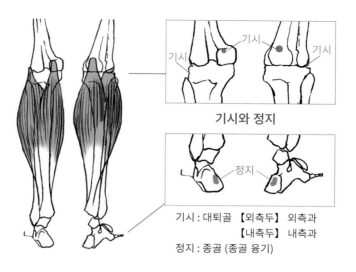

기시와 정지

기시 : 대퇴골 【외측두】 외측과
　　　　　　　【내측두】 내측과
정지 : 종골 (종골 융기)

　비복근은 일단 장딴지라고 불리며, 발뒤꿈치를 위로 들어 올릴 때 수축한다. 또 기시가 두 갈래로 나눠져 있어, 햄스트링의 정지와 함께 무릎 뒤쪽 모서리의 릴리프를 형성하고 있다.

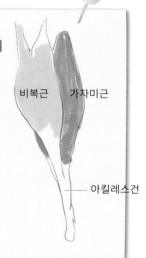

가자미근과 비복근의 위치 관계

아킬레스건에는 먼저 말 그대로 가자미 같은 모양을 한 근육(정지는 비골)이 접합하고, 또 그 위에 비복근이 덮이듯이 접합하고 있다. 비복근의 상부는 대퇴골의 관절에 2두로 나눠져 부착한다.

비복근　가자미근

아킬레스건

종골건(아킬레스건)

아킬레스건은 정식으로는 종골건이라 하고, '발뒤꿈치를 들어 올림'='몸 전부의 무게를 들어 올림'을 견뎌내는 강도로 되어 있다.

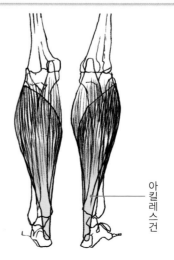

아
킬
레
스
건

족골

족골은 옆에서 보면 아치형으로 위쪽으로 커브를 그리고 있고, 족근골에서 중지골에 걸쳐 완만한 사면으로 되어 지골로 연결되어 있다. 경골에서 족근골에 하중이 걸림으로써 이것이 뭉개져 꼬리 면은 평평한 인상이 된다. 또 발끝을 세워 세로 방향으로 휘게 하면, 그것이 경골 관절부와 함께 곡선이 연속된 라인을 형성한다. 클래식 발레 등에 있어서 이 라인의 아름다움이 강조되는 장면이 종종 보인다.

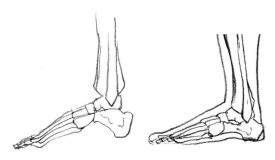

체중이 족골에 걸리면 아치가 평평해진다.

족골의 아치가 하중에 의해 평탄해진다.

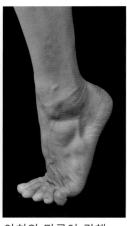

아치의 만곡이 강해진다.

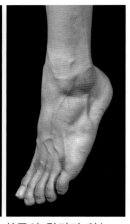

하중이 걸리지 않는 상태의 족골에는 아치가 보이지 않는다.

다리의 만곡

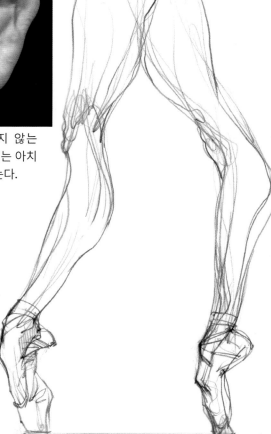

> '사람은 발끝을 세우지 않으면
> 인체의 모양이 나타나지 않는다.'
>
> - 레오나르도 다빈치

120

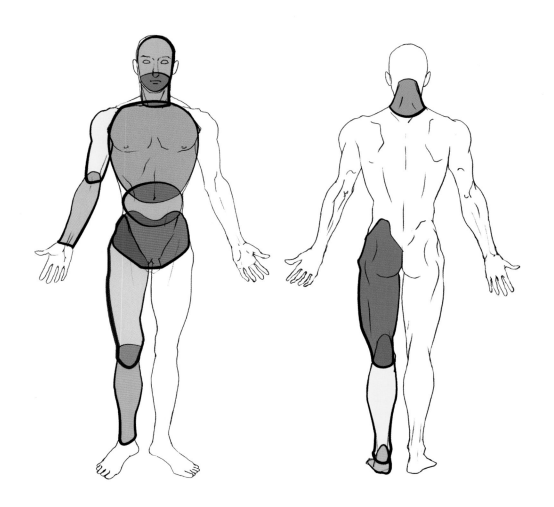

인체로서 조립해 간다
- 파악하는 방법의 이론 -

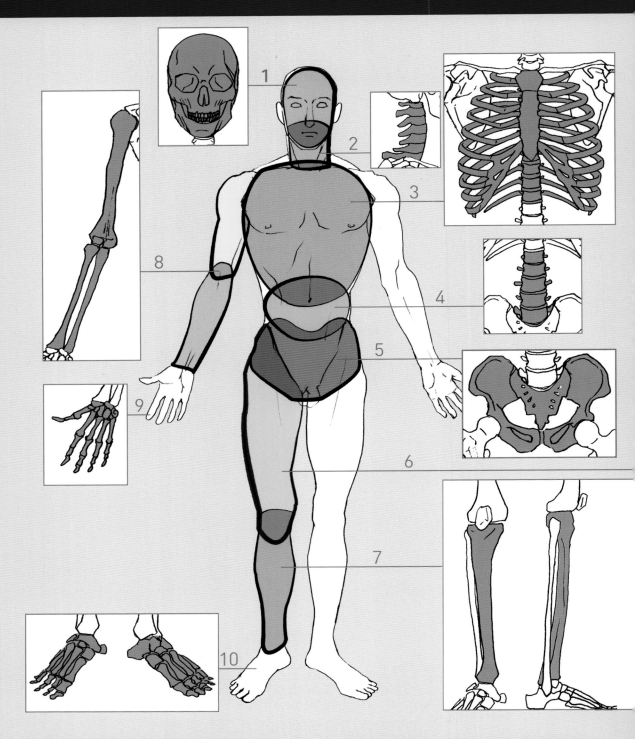

1. 두개의 골격 자체의 형상은 운동에 의한 변화는 적을지도 모르지만(하악골 제외), 표정 근육에 의한 안면의 형상 변화가 크고 골격 자체의 형상 변화가 복잡하기 때문에 충분한 관찰이 필요하다.

2. 목의 형상은 옆에서 보면 전만하고 있다. 전체는 원기둥으로 보는 것이 좋다.

3. 흉곽이라는 뼈군이 이 부위의 기본 형상을 결정하고 있다. 흉곽의 일부인 흉추의 신전, 굴곡, 회선, 횡굴 등의 운동에서는 하나의 덩어리로 움직이기 때문에 이들을 하나의 덩어리로 파악할 필요가 있다.

4. 복부는 흉곽이나 골반 같이 내장을 막는 큰 골격이 없기 때문에 유연하게 모양을 변화시키고, 3과 5부위의 사이를 보충하는 역할을 한다.

인체의 모습은 매우 복잡하다. 그 때문에 부분마다 인체를 나눠서 기억하는 것이 좋다. 이것은 큰 하중이 걸리는 것과 동시에 한 번에 전부를 운반할 수 없으므로 분할하여 움직이는 모습을 떠올리기 바란다. 쉽게 기억할 수 있도록 각 부위를 그림처럼 정리해서 기억하는 것도 효과적이다. 이 분할된 각 부위의 만곡과 볼륨감을 기억해 나가길 바란다.

이 분할 위치는 인체의 운동 메커니즘에 기인하는 부분이 크지만, 이는 차츰 순서대로 설명할 것이다.

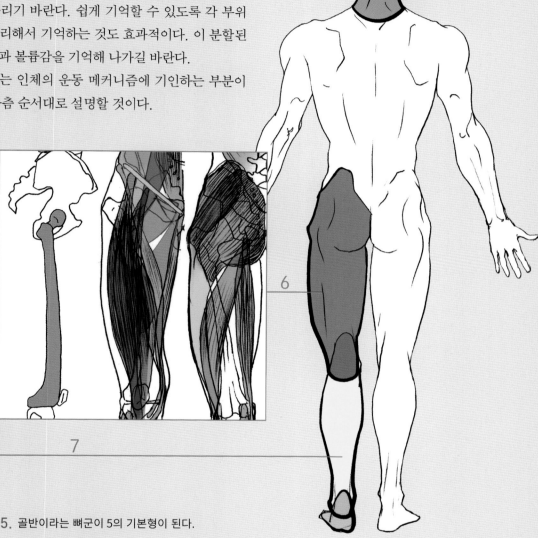

5. 골반이라는 뼈군이 5의 기본형이 된다.

6. 대퇴부의 기본형은 대퇴골 만곡의 영향을 받고 있다. 따라서 그 삼차원적 만곡의 모습을 충분히 관찰할 필요가 있다. 또 대퇴부는 근육량이 많으므로 이들 골격근의 위치 관계와 볼륨에 주의하면서 기억하자.

7. 하퇴부는 경골의 형상이 크게 영향을 미치고 있다. 특히 하퇴부의 내측부는 경골이 몸의 표면과 가까워 피부 위에서도 뼈의 형상이 선명히 관찰된다. 경골은 바로 위에서 보면 삼각형을 하고 있고, 그 내부의 한 단면이 하퇴부 내측의 형상을 결정짓는다.

8. 상완골과 전완골은 직선적으로 파악하는 사람이 많으나, 골격 자체는 각도에 따라서 크게 굽어 있는 것을 확인할 수 있을 뿐만 아니라 요골, 척골이 내전함에 따라 위치 관계가 변화함으로써 전완의 근육군에 뒤틀림이 발생한다.

9. 10. 손이나 발의 형상은 그들의 기본형인 수골, 족골의 골격 수가 많기 때문에(수골 27개, 족골 26개) 운동에 의한 형상 변화는 미세하다. 골격의 수는 체간의 추골과 같이 수가 많으면 많을수록 그들이 구성하는 부위의 형상 변화는 미세해진다

인체 부위를 구분하는 방법 · 구부리는 방법

소묘 상, 체간의 볼륨은 크게 나눠서 흉부, 허리, 골반 이하 대퇴까지 크게 3개의 덩어리로 된다. 각각의 덩어리는 그 축 골격이 되는 척추의 굽는 방향이 다르기 때문에, 각각 다른 방향으로 경사진다. 또 포즈에 따라서는 같은 축상으로 늘어진 경우도 있다.

구분한 부위마다 구부린다.

3개의 볼륨감. 덩어리 끝에서 구부리려고 해도 굽어지지 않는다.
볼륨이 전체적으로 구부지도록 해야 한다.

흉부와 골반 덩어리는 내장을 감싸는 형상이기 때문에, 몸 표면에 골격 모양이 드러나지만, 복부는 요추 이외에 크게 내장을 감싸는 골격이 없어서 흉곽부, 골반부 사이를 보충하는 역할을 한다.

아무렇게나 그려진 작품 같지만 잘 보면 부위의 덩어리와 부위 간에 반격을 의식하고 있는지 아닌지 한 눈에 알 수 있다. 부위 하나하나의 경사를 미묘하게 변화시키면서 포즈의 강약을 표현할 수 있게 된다.

네모난 박스로 파악하는 것은 NG

크로키 초기 작품에 잘 나타나는 케이스 중 하나로, 인체를 박스로 분할해서 그리는 경향이 있다. 이러한 방법은 인체구조의 본질과 벗어난, 인공적인 구조가 되기 때문에 가능한 한 피하는 것이 좋다.

분할 그림과 몸체 축
※ 화살표 표시가 몸체 축

124

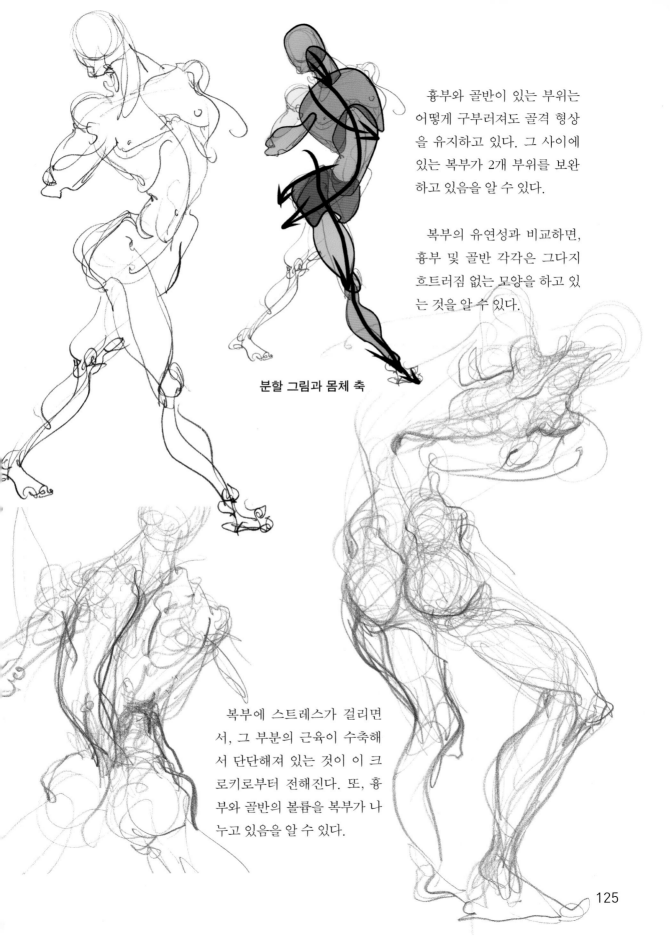

흉부와 골반이 있는 부위는
어떻게 구부러져도 골격 형상
을 유지하고 있다. 그 사이에
있는 복부가 2개 부위를 보완
하고 있음을 알 수 있다.

복부의 유연성과 비교하면,
흉부 및 골반 각각은 그다지
흐트러짐 없는 모양을 하고 있
는 것을 알 수 있다.

분할 그림과 몸체 축

복부에 스트레스가 걸리면
서, 그 부분의 근육이 수축해
서 단단해져 있는 것이 이 크
로키로부터 전해진다. 또, 흉
부와 골반의 볼륨을 복부가 나
누고 있음을 알 수 있다.

해부학을 응용한 부위
일러스트

두개의 모양

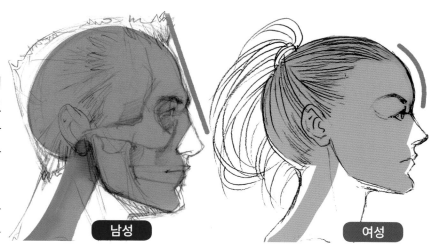

남성

여성

남성의 이마는 옆에서 보면 여성에 비해 직선의 모양을 하고 있다. 두부의 모양은 안에 들어 있는 두개의 모양에 좌우되므로 두개를 인식하면서 그리도록 한다.

두개는 형상이 복잡한 데다가 인류나 시대에 따라 크게 변화하는 부위이다. 예를 들면 현대인과 100여 년 전 사람의 골격에는 큰 차이가 있는데, 그 원인은 식생활의 변화로 인한 것으로 간주된다. 또 남녀 차도 현저하게 나타나며, 안면 표층의 모양과 주름 수까지 포함해서, 두개가 있다면 그 사람에 관한 대부분 정보를 얻을 수 있다고 해도 과언이 아니다.

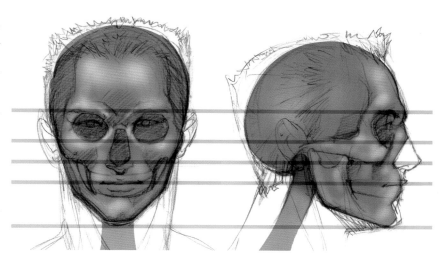

그 때문에 안면을 포함한 두부의 표현은 상당히 미세한 관찰이 필요하다고 할 수 있다.

또 p132에서 다루겠지만, 두부는 골격의 형상을 두드러지게 반영하므로 그림을 그릴 때에는 골격을 머리에 넣어 둘 필요가 있다. 복잡한 형상이긴 하지만, 중간의 왼쪽 그림에 나와 있듯이, 정면에서 보면 정중선을 기준으로 좌우 대칭으로 배치되어 있는 부위가 로우 앵글이나 하이 앵글로 보면 안면 굴곡과 연결되어 굽어져 있다(우측 그림). 이 안면 커브는 p130의 '바로 위에서 본 두개'에 보이듯이 인류에 따라 변화한다.

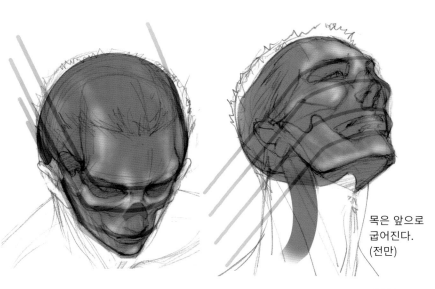

목은 앞으로 굽어진다. (전만)

눈

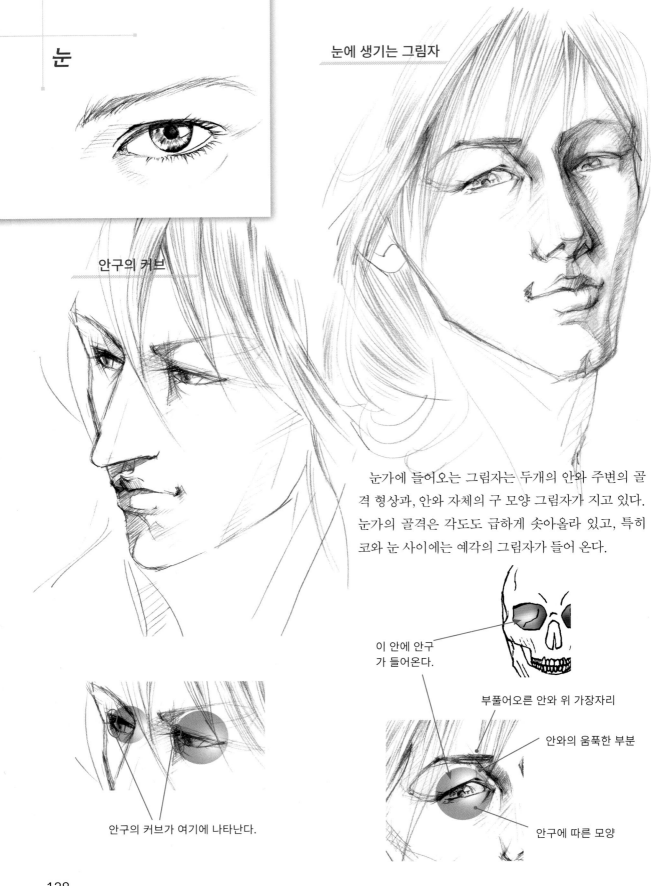

눈에 생기는 그림자

안구의 커브

눈가에 들어오는 그림자는 두개의 안와 주변의 골격 형상과, 안와 자체의 구 모양 그림자가 지고 있다. 눈가의 골격은 각도도 급하게 솟아올라 있고, 특히 코와 눈 사이에는 예각의 그림자가 들어 온다.

이 안에 안구가 들어온다.

부풀어오른 안와 위 가장자리

안와의 움푹한 부분

안구에 따른 모양

안구의 커브가 여기에 나타난다.

옆을 향했을 때의 눈

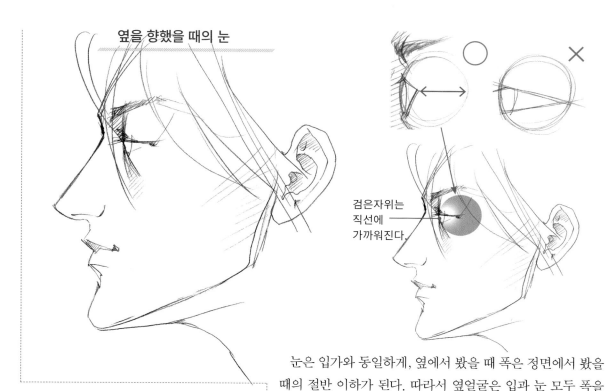

검은자위는
직선에
가까워진다.

눈은 입가와 동일하게, 옆에서 봤을 때 폭은 정면에서 봤을 때의 절반 이하가 된다. 따라서 옆얼굴은 입과 눈 모두 폭을 좁고 약간 작게 그리는 것이 좋다. 특히 검은자위는 둥근 모양이 사라지고, 직선에 가까워 보이는 것이 특징이다.

안구의 둥근
그림자

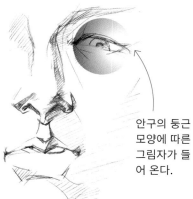

안구의 둥근
모양에 따른
그림자가 들
어 온다.

안면의 커브

위, 아래 눈두덩이 라인
은 입가 라인과 동일하
게, 안면 커브에 붙어
위나 아래로 굽어진다.

코

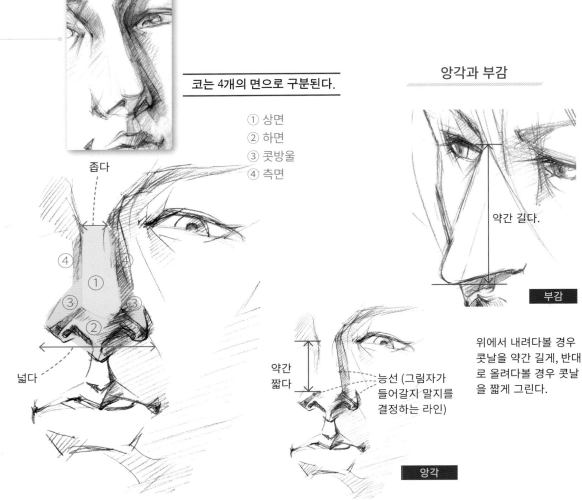

코는 4개의 면으로 구분된다.

① 상면
② 하면
③ 콧방울
④ 측면

좁다

넓다

앙각과 부감

약간 길다.

부감

약간
짧다

능선 (그림자가
들어갈지 말지를
결정하는 라인)

앙각

위에서 내려다볼 경우
콧날을 약간 길게, 반대
로 올려다볼 경우 콧날
을 짧게 그린다.

- 인종에 따른 두부의 차이 -

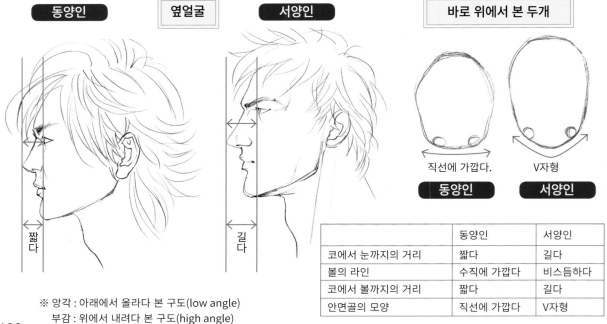

동양인 옆얼굴 서양인

바로 위에서 본 두개

짧
다

길
다

직선에 가깝다. V자형

동양인 서양인

	동양인	서양인
코에서 눈까지의 거리	짧다	길다
볼의 라인	수직에 가깝다	비스듬하다
코에서 볼까지의 거리	짧다	길다
안면골의 모양	직선에 가깝다	V자형

※ 앙각 : 아래에서 올라다 본 구도(low angle)
부감 : 위에서 내려다 본 구도(high angle)

입술

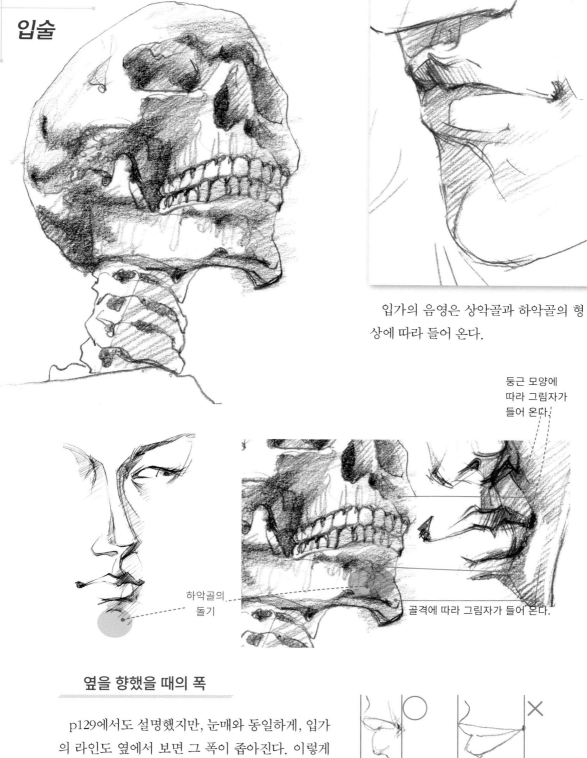

입가의 음영은 상악골과 하악골의 형
상에 따라 들어 온다.

둥근 모양에
따라 그림자가
들어 온다

하악골의
돌기

골격에 따라 그림자가 들어 온다.

옆을 향했을 때의 폭

p129에서도 설명했지만, 눈매와 동일하게, 입가
의 라인도 옆에서 보면 그 폭이 좁아진다. 이렇게
안면의 구조는 정면에서 봤을 때 인상과 조금이라
도 보는 각도가 바뀌면 크게 변화하기 때문에 충
분한 관찰이 필요하다.

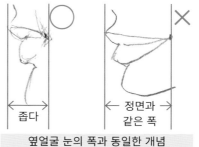

좁다

정면과
같은 폭

옆얼굴 눈의 폭과 동일한 개념

얼굴의 음영 - 안면골의 형상에 영향을 받는다

【옆】　　　　　　　　　【앙각】

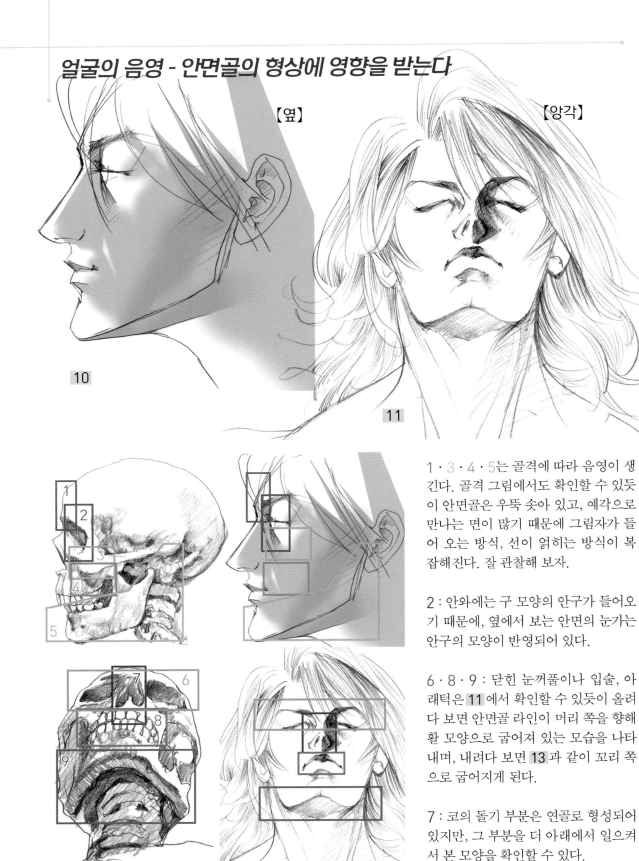

10

11

1·3·4·5는 골격에 따라 음영이 생긴다. 골격 그림에서도 확인할 수 있듯이 안면골은 우뚝 솟아 있고, 예각으로 만나는 면이 많기 때문에 그림자가 들어 오는 방식, 선이 얽히는 방식이 복잡해진다. 잘 관찰해 보자.

2 : 안와에는 구 모양의 안구가 들어오기 때문에, 옆에서 보는 안면의 눈가는 안구의 모양이 반영되어 있다.

6·8·9 : 닫힌 눈꺼풀이나 입술, 아래턱은 11 에서 확인할 수 있듯이 올려다 보면 안면골 라인이 머리 쪽을 향해 활 모양으로 굽어져 있는 모습을 나타내며, 내려다 보면 13 과 같이 꼬리 쪽으로 굽어지게 된다.

7 : 코의 돌기 부분은 연골로 형성되어 있지만, 그 부분을 더 아래에서 일으켜서 본 모양을 확인할 수 있다.

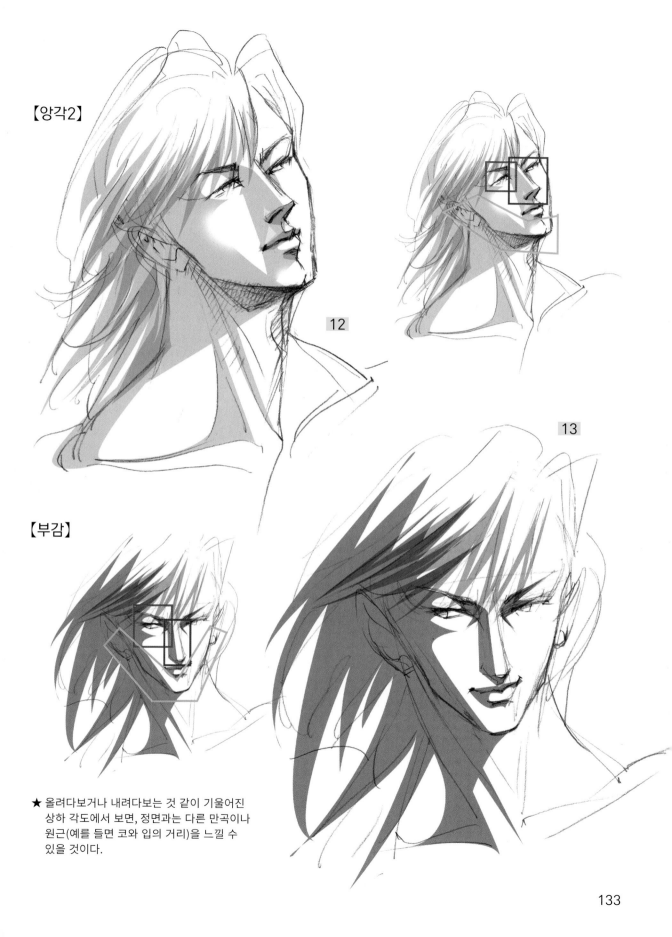

【앙각2】

12

13

【부감】

★ 올려다보거나 내려다보는 것 같이 기울어진 상하 각도에서 보면, 정면과는 다른 만곡이나 원근(예를 들면 코와 입의 거리)을 느낄 수 있을 것이다.

목과 쇄골

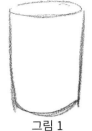

그림 1　　　　그림 2

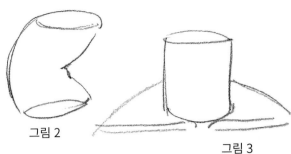

그림 3

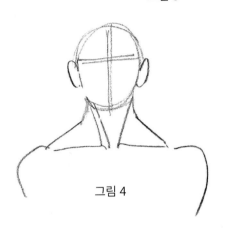

그림 4

　목은 원기둥 '그림 1'로 파악하면 된다. 정면에서 보면 '그림 4' 와 같이 아래 끝이 스커트 모양으로 퍼져 보이지만, 이는 목의 부위가 아니라 등의 승모근이 배 쪽으로 보이고 있을 뿐이다. 따라서 '그림 3'과 같이, 이 통 모양의 덩어리 뒤에 승모근이 있다는 이미지를 갖길 바란다.

　목은 '그림 2'와 같이 굴곡, 신전, 회선에 의해 원통이 휘는 이미지를 가질 것.

어깨 주위의 근육 · 쇄골

　어깨 주위를 보자. 남성의 경우, 승모근이나 흉쇄유돌근 등의 목 주변 근육 및 쇄골 등의 볼륨이 크기 때문에 뼈가 앙상한 근육질의 인상이 되지만, 여성을 그릴 때는 이를 전부 반대의 표면으로 바꾸어라. 말끔한 목 주위는 여성스러운 인상을 갖게 한다.

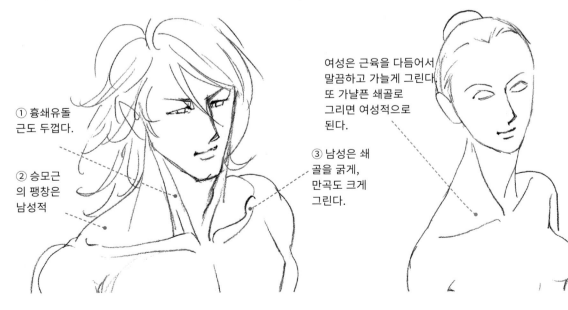

① 흉쇄유돌근도 두껍다.

② 승모근의 팽창은 남성적

③ 남성은 쇄골을 굵게, 만곡도 크게 그린다.

여성은 근육을 다듬어서 말끔하고 가늘게 그린다. 또 가냘픈 쇄골로 그리면 여성적으로 된다.

팔과 손

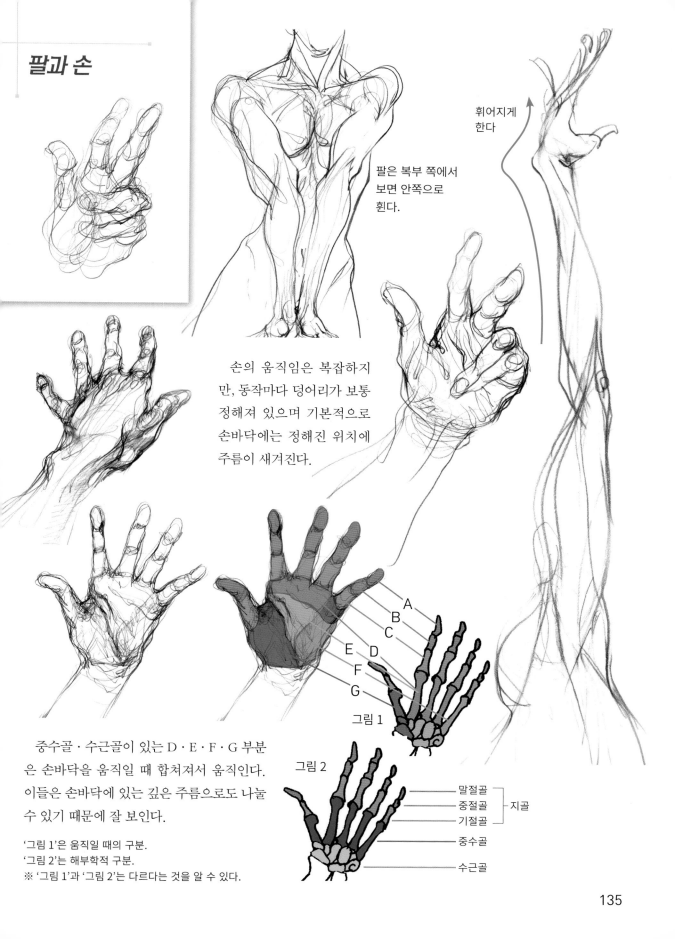

휘어지게
한다

팔은 복부 쪽에서
보면 안쪽으로
휜다.

손의 움직임은 복잡하지
만, 동작마다 덩어리가 보통
정해져 있으며 기본적으로
손바닥에는 정해진 위치에
주름이 새겨진다.

A
B
C
E D
F
G

그림 1

그림 2

말절골
중절골 지골
기절골

중수골

수근골

중수골 · 수근골이 있는 D · E · F · G 부분
은 손바닥을 움직일 때 합쳐져서 움직인다.
이들은 손바닥에 있는 깊은 주름으로도 나눌
수 있기 때문에 잘 보인다.

'그림 1'은 움직일 때의 구분.
'그림 2'는 해부학적 구분.
※ '그림 1'과 '그림 2'는 다르다는 것을 알 수 있다.

다리와 발

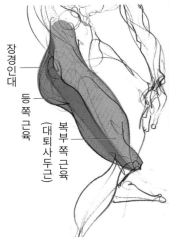

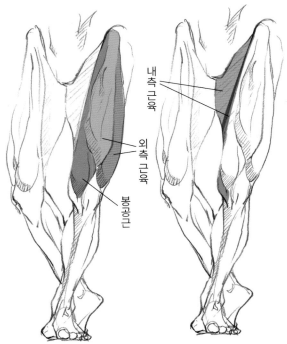

대퇴부는 장경인대를 사이에 두고 복측과 배측으로 나뉜다.

무릎 위부터 골반까지는 한 덩어리이다.

복부 쪽에서 본 대퇴부는 봉공근을 경계로 내측과 외측의 근육(대퇴사두근)으로 나뉜다.

내측 근육

외측 근육

봉공근

장경인대

등 쪽 근육

복부 쪽 근육 (대퇴사두근)

경골은 삼각기둥의 형상이기 때문에 각 면은 평평하다.

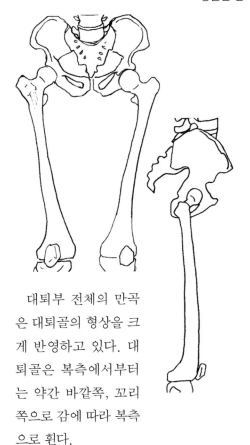

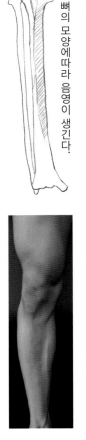

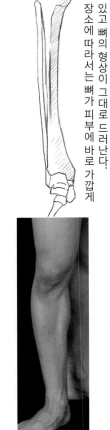

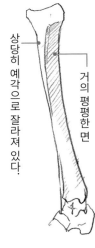

뼈의 모양에 따라 음영이 생긴다.

있고 뼈의 형상이 그대로 드러난다. 장소에 따라서는 뼈가 피부에 바로 가깝게

상당히 예각으로 잘라져 있다.

거의 평평한 면

대퇴부 전체의 만곡은 대퇴골의 형상을 크게 반영하고 있다. 대퇴골은 복측에서부터는 약간 바깥쪽, 꼬리 쪽으로 감에 따라 복측으로 휜다.

관절 부분에 주목하자

하퇴의 뒤쪽에는 발뒤꿈치를 올리기 위한 근육이 있고, 대퇴가 기시 되어 있다. 근육이 대퇴골관절부터 들어 오기 때문에, 하퇴가 대퇴부에서 시작하고 있는 것처럼 보이고, 아래 그림과 같이 골격의 관절 접합과는 접합의 위치가 달라져 보인다.

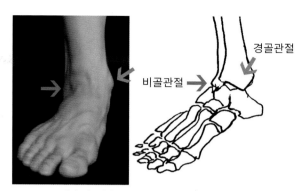

내측과 외측에서는 관절의 높이가 다르다.

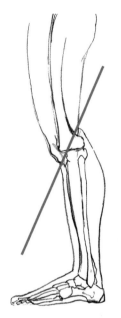

대퇴와 하퇴의 축 전환은 비스듬하게 들어간다.

신발을 신은 남성의 발

족골은 바로 아래에서 보면 외측으로 휘어져 있다.

발의 형상에 맞춘 신발도 당연히 그에 맞는 형상이 된다. 아래 그림의 오른쪽에 그려진 신발에서도 알 수 있듯이 완성 예상도를 붙여 그린 경우는 먼저 바닥 부분을 사각으로 잡고, 그에 발바닥 모양을 그린 뒤 입체로 하면 그리기 쉬워진다.

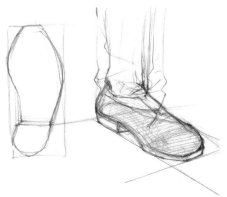

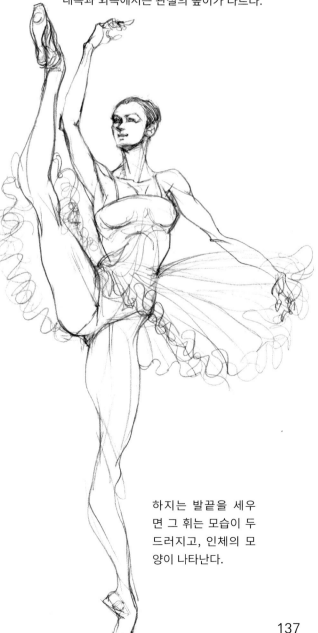

하지는 발끝을 세우면 그 휘는 모습이 두드러지고, 인체의 모양이 나타난다.

흉부

늑골

강인한 체형의 캐릭터의 경우, 몸의 표면에 늑골 모양이 드러난다.

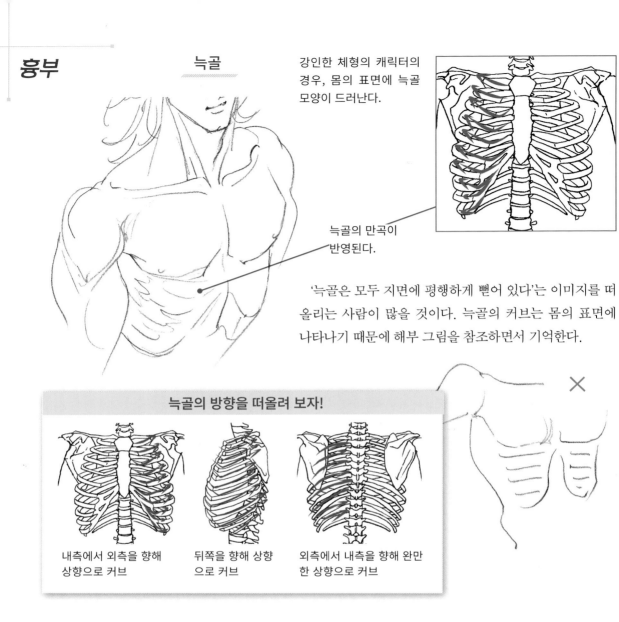

늑골의 만곡이 반영된다.

'늑골은 모두 지면에 평행하게 뻗어 있다'는 이미지를 떠올리는 사람이 많을 것이다. 늑골의 커브는 몸의 표면에 나타나기 때문에 해부 그림을 참조하면서 기억한다.

늑골의 방향을 떠올려 보자!

내측에서 외측을 향해 상향으로 커브

뒤쪽을 향해 상향으로 커브

외측에서 내측을 향해 완만한 상향으로 커브

흉골의 돌출이 표피에 드러나 있다.

대흉근

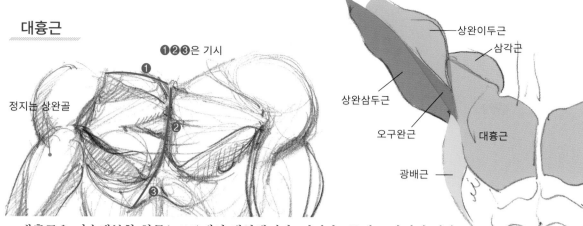

❶❷❸은 기시

정지눈 상완골

상완이두근
삼각근
상완삼두근
오구완근
대흉근
광배근

대흉근은 미술해부학 항목(p103)에서 해설했지만, 기시가 3군데로 나뉘어 있다. 그 때문에 위 그림과 같이 수축했을 때, 그 3부분이 각각 독립된 덩어리로 보인다. 또 정지는 상완골에서 하나로 수렴하므로, 오른쪽 그림처럼 팔을 올리면 상완과 함께 대흉근의 정지 부분도 위로 올라간다. 이 팔을 올렸을 때 겨드랑이 근육의 뒤얽힘은 복잡해서 그림을 그릴 때 상당히 갈등하게 만든다. 오른쪽 그림의 근육 위치 관계는 확실히 기억해 두도록 하자.

남녀의 가슴 위치

남녀는 윗가슴과
아랫가슴의 위치가 다르다.

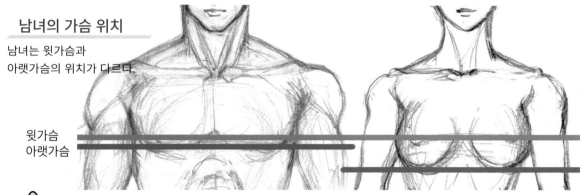

윗가슴
아랫가슴

⚠ **틀리기 쉬운 포인트** ➔ **여성도 대흉근은 그린다**

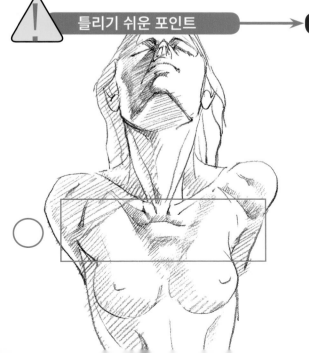

남성보다는 근육량이 적다고 해도, 당연히 대흉근은 여성에게도 있다. 여성의 가슴 주위를 그릴 땐 소량이라도 대흉근을 남성과 동일하게 그리고, 그다음 유방을 그리도록 한다.

옆구리 (외복사근)

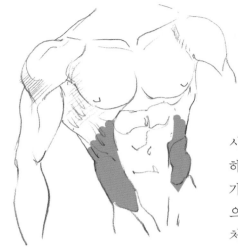

수축...작고 둥근 덩어리

이완...넓은 면적

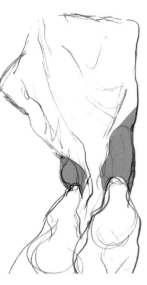

외복사근은 복부 쪽, 등 쪽에 동시에 옆구리의 면적을 크게 차지하고 있고, 삼층 구조로 되어 있다. 가장 표층에 있는 것은 외복사근으로, 수축하면 작고 둥근 덩어리처럼 보인다.

둔부

남성은 체간을 '흉곽', '배', '골반'의 3개로 나누지만, 여성의 뒤쪽에서는 외복사근이 두드러지지 않기 때문에, 중간의 복부를 빼고 2개로 나눈다. 또 흉곽의 볼륨이 작기 때문에 허리의 크기가 강조된다.

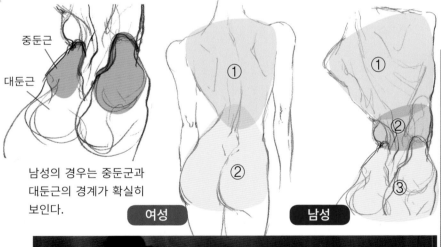

중둔근

대둔근

남성의 경우는 중둔군과 대둔근의 경계가 확실히 보인다.

① ②

여성

① ② ③

남성

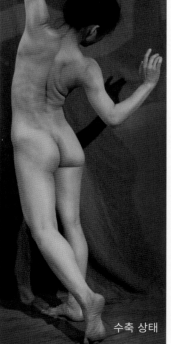

이완 상태

수축 상태

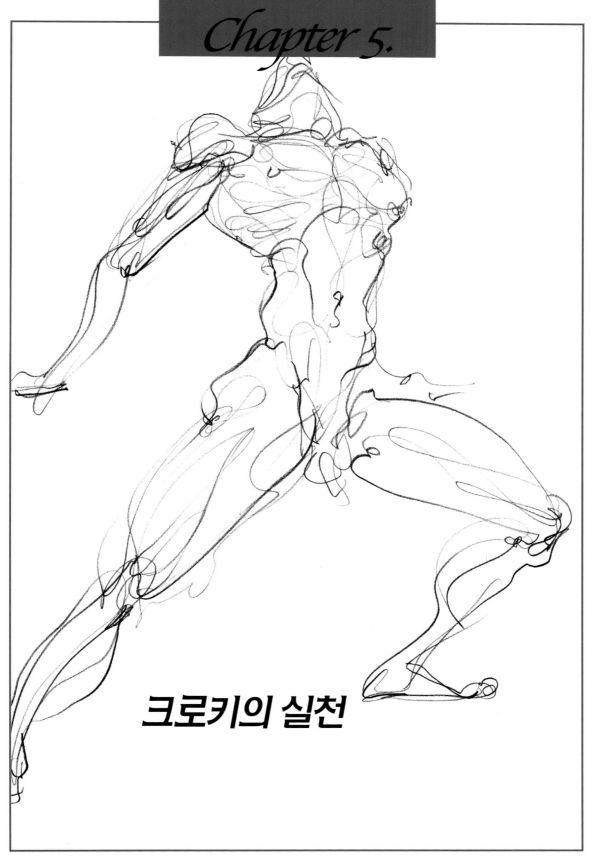

Chapter 5.

크로키의 실천

액션을 파악한다

모델의 포즈가 아닌 모델이 의도하는 '포즈의 목적'을 추측하고, 대담한 액션으로 표현한다.

먼저 모델이 포즈에서 의도하는 액션(움직임)을 본다. 각 부분의 관찰은 그 후에 한다. 이는 관찰을 선행하면 관찰 기록으로써의 결과로밖에 남지 않기 때문이다. 또 포즈를 정확히 잡는 것은 어렵지만, 엉거주춤하게 그리려고 하면, 단순히 그 포즈를 흉내 내고 있는 것으로밖에는 보이지 않으며, 액션 자체의 표현과는 걸맞지 않게 돼버린다.

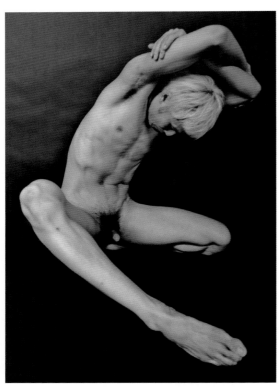

체간의 굴곡과 경골·대퇴골의 만곡이 보이는 포즈

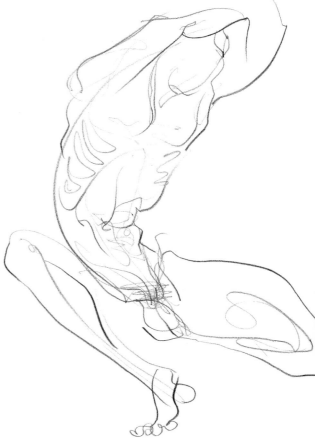

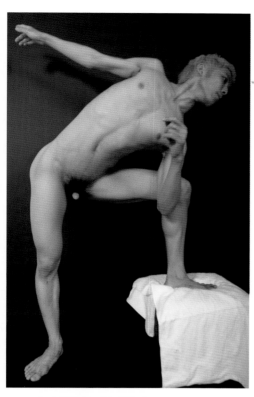

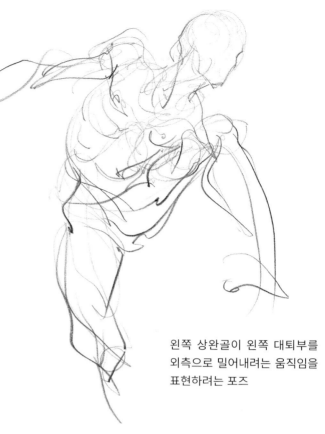

왼쪽 상완골이 왼쪽 대퇴부를
외측으로 밀어내려는 움직임을
표현하려는 포즈

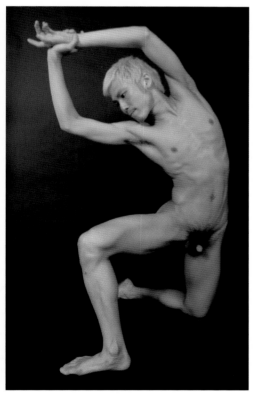

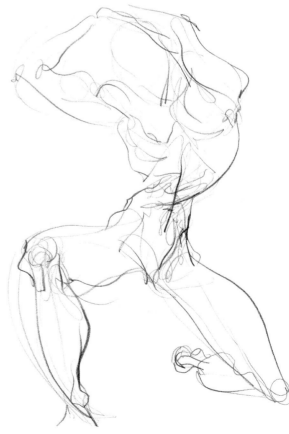

체간부가 복잡한 방향의 변화를 하고 있는 포즈.
흉곽이 어느 부위이고 골반이 어느 부위인지가, 각각
다른 방향을 향하려고 하는 상반된 힘이 느껴진다.

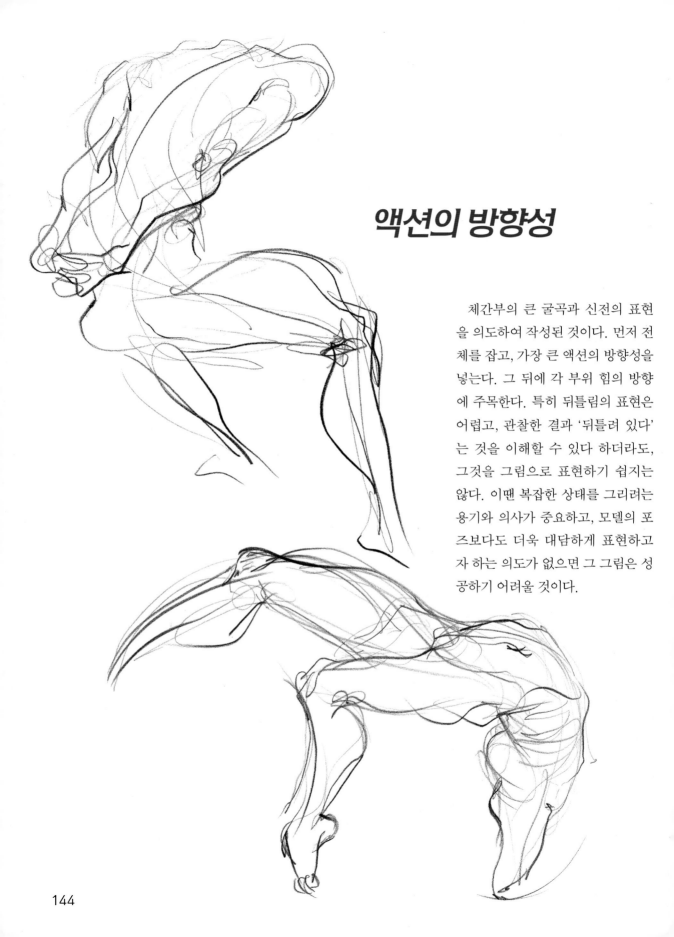

액션의 방향성

체간부의 큰 굴곡과 신전의 표현을 의도하여 작성된 것이다. 먼저 전체를 잡고, 가장 큰 액션의 방향성을 넣는다. 그 뒤에 각 부위 힘의 방향에 주목한다. 특히 뒤틀림의 표현은 어렵고, 관찰한 결과 '뒤틀려 있다'는 것을 이해할 수 있다 하더라도, 그것을 그림으로 표현하기 쉽지는 않다. 이땐 복잡한 상태를 그리려는 용기와 의사가 중요하고, 모델의 포즈보다도 더욱 대담하게 표현하고자 하는 의도가 없으면 그 그림은 성공하기 어려울 것이다.

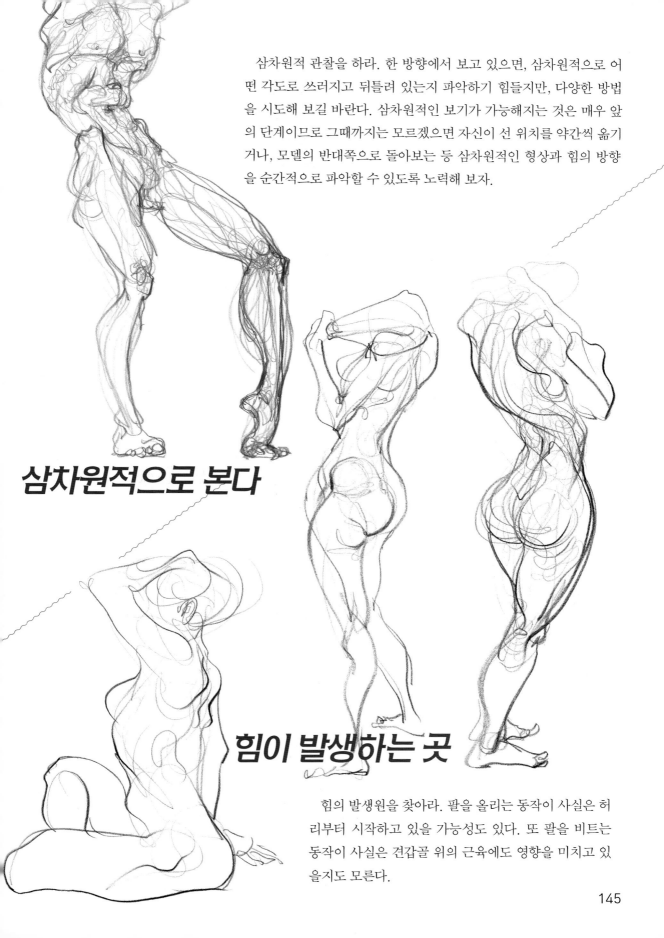

삼차원적 관찰을 하라. 한 방향에서 보고 있으면, 삼차원적으로 어떤 각도로 쓰러지고 뒤틀려 있는지 파악하기 힘들지만, 다양한 방법을 시도해 보길 바란다. 삼차원적인 보기가 가능해지는 것은 매우 앞의 단계이므로 그때까지는 모르겠으면 자신이 선 위치를 약간씩 옮기거나, 모델의 반대쪽으로 돌아보는 등 삼차원적인 형상과 힘의 방향을 순간적으로 파악할 수 있도록 노력해 보자.

삼차원적으로 본다

힘이 발생하는 곳

힘의 발생원을 찾아라. 팔을 올리는 동작이 사실은 허리부터 시작하고 있을 가능성도 있다. 또 팔을 비트는 동작이 사실은 견갑골 위의 근육에도 영향을 미치고 있을지도 모른다.

그림의 주역을 찾는다

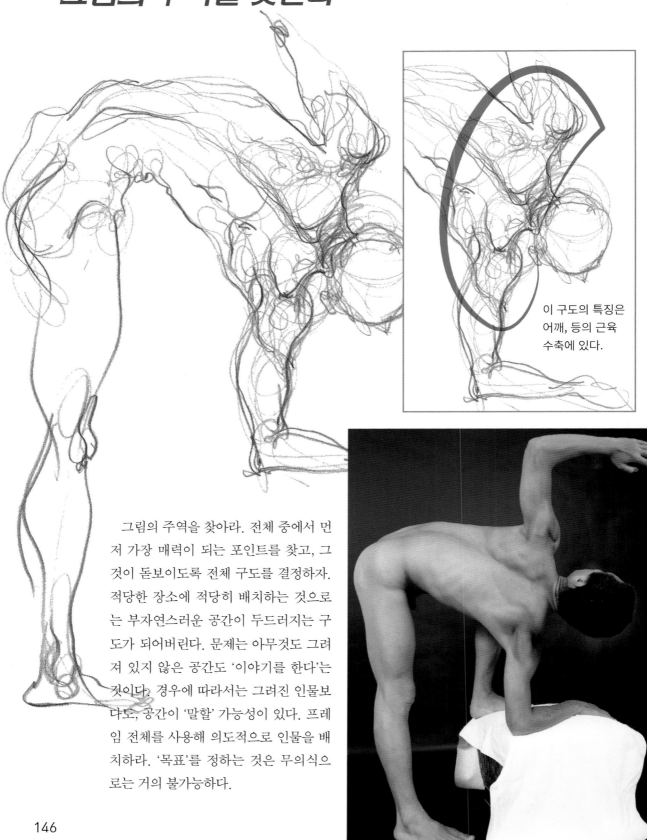

이 구도의 특징은
어깨, 등의 근육
수축에 있다.

그림의 주역을 찾아라. 전체 중에서 먼저 가장 매력이 되는 포인트를 찾고, 그것이 돋보이도록 전체 구도를 결정하자. 적당한 장소에 적당히 배치하는 것으로는 부자연스러운 공간이 두드러지는 구도가 되어버린다. 문제는 아무것도 그려져 있지 않은 공간도 '이야기를 한다'는 것이다. 경우에 따라서는 그려진 인물보다도, 공간이 '말할' 가능성이 있다. 프레임 전체를 사용해 의도적으로 인물을 배치하라. '목표'를 정하는 것은 무의식으로는 거의 불가능하다.

구도는 대담하게 잡는다

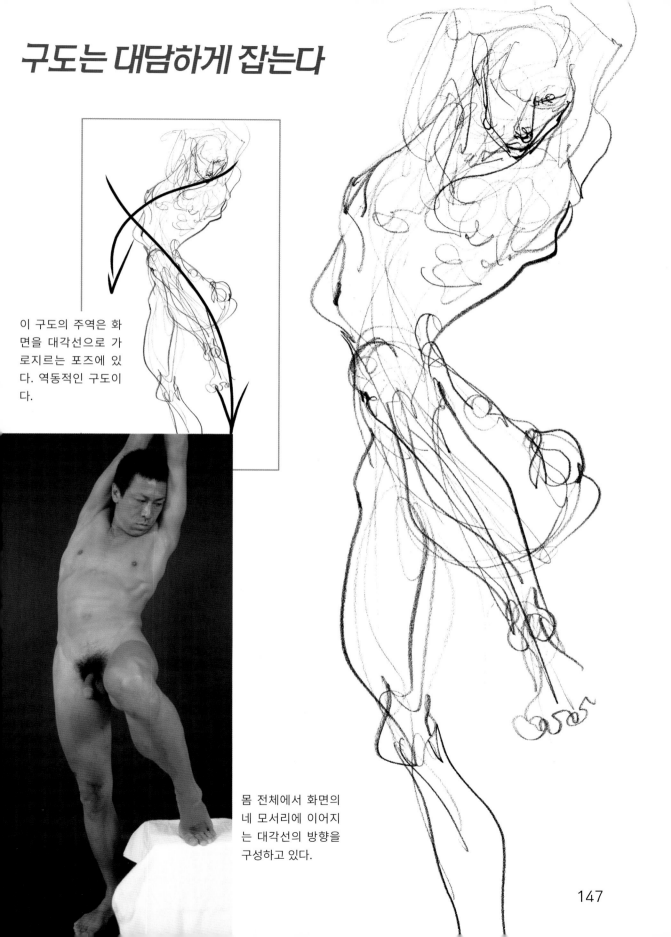

이 구도의 주역은 화면을 대각선으로 가로지르는 포즈에 있다. 역동적인 구도이다.

몸 전체에서 화면의 네 모서리에 이어지는 대각선의 방향을 구성하고 있다.

힘의 주고받음

복잡한 변화를 놓치지 않는다

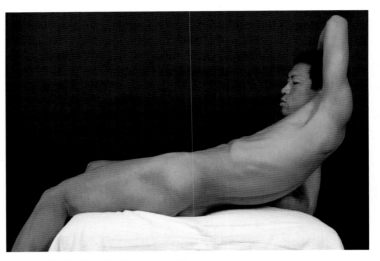

한 군데의 비틀어짐이 어느 근육에 영향을 미치고 있는지를 의식하자. 인체는 하나의 신체를 받치기 위해 한 부위에 대한 부담이 다음 부위와 주고받으면서 연속해 나아간다. 이 힘의 주고받음의 관찰을 소홀히 하면, 최종적인 포즈의 미묘한 차이가 발생한다.

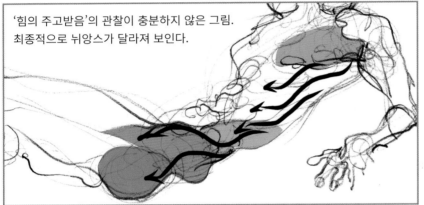

'힘의 주고받음'의 관찰이 충분하지 않은 그림. 최종적으로 뉘앙스가 달라져 보인다.

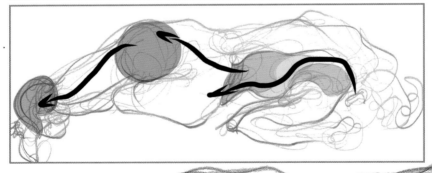

무브먼트(動勢)가 복잡하게 드러난 포즈. 체간의 머리 쪽부터 꼬리 쪽까지 조금씩 척추의 추골이 각도를 바꾸어 위치 관계를 변화시키고 있어, 그에 부착하는 골격근이 향하는 방향도 미묘하게 바뀌고 있음을 알 수 있다. 즉 체간을 조금씩 뒤틀면서 이러한 미세한 무브먼트가 표현된다.

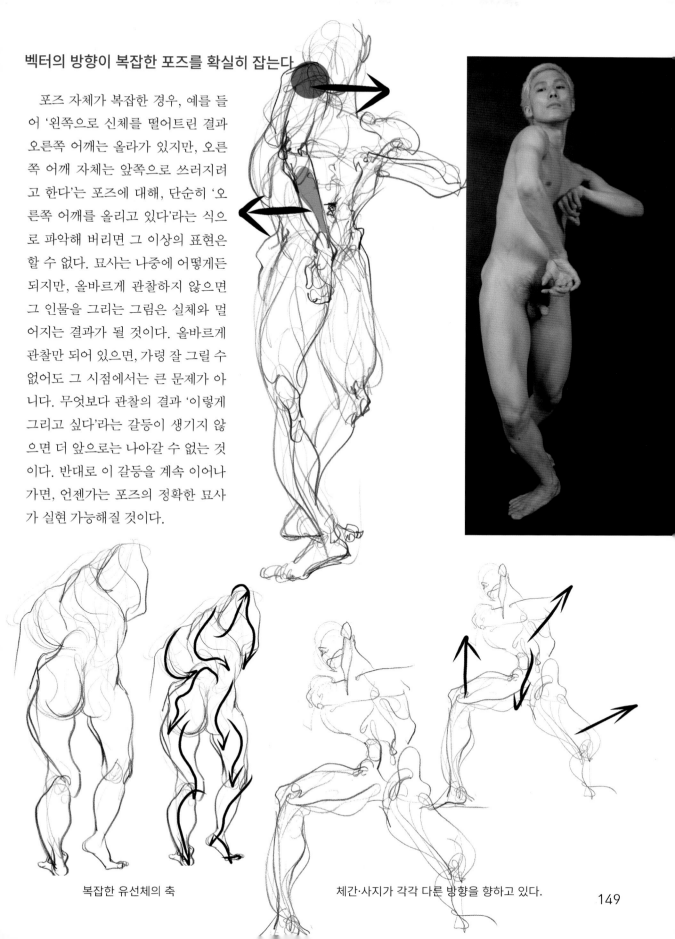

벡터의 방향이 복잡한 포즈를 확실히 잡는다

포즈 자체가 복잡한 경우, 예를 들어 '왼쪽으로 신체를 떨어트린 결과 오른쪽 어깨는 올라가 있지만, 오른쪽 어깨 자체는 앞쪽으로 쓰러지려고 한다'는 포즈에 대해, 단순히 '오른쪽 어깨를 올리고 있다'라는 식으로 파악해 버리면 그 이상의 표현은 할 수 없다. 묘사는 나중에 어떻게든 되지만, 올바르게 관찰하지 않으면 그 인물을 그리는 그림은 실체와 멀어지는 결과가 될 것이다. 올바르게 관찰만 되어 있으면, 가령 잘 그릴 수 없어도 그 시점에서는 큰 문제가 아니다. 무엇보다 관찰의 결과 '이렇게 그리고 싶다'라는 갈등이 생기지 않으면 더 앞으로는 나아갈 수 없는 것이다. 반대로 이 갈등을 계속 이어나가면, 언젠가는 포즈의 정확한 묘사가 실현 가능해질 것이다.

복잡한 유선체의 축

체간·사지가 각각 다른 방향을 향하고 있다.

149

양을 표현한다

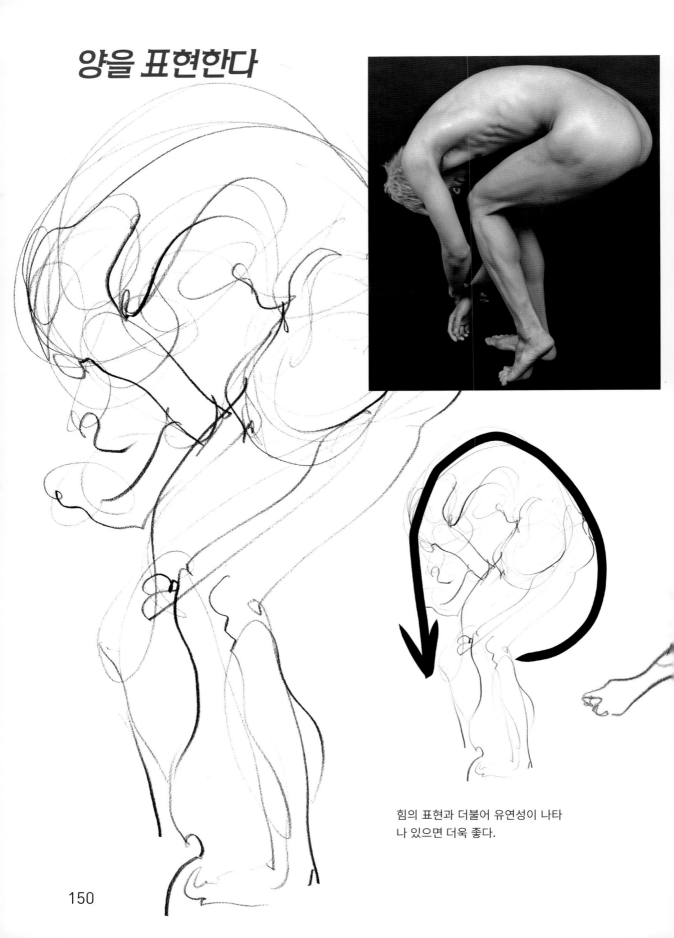

힘의 표현과 더불어 유연성이 나타
나 있으면 더욱 좋다.

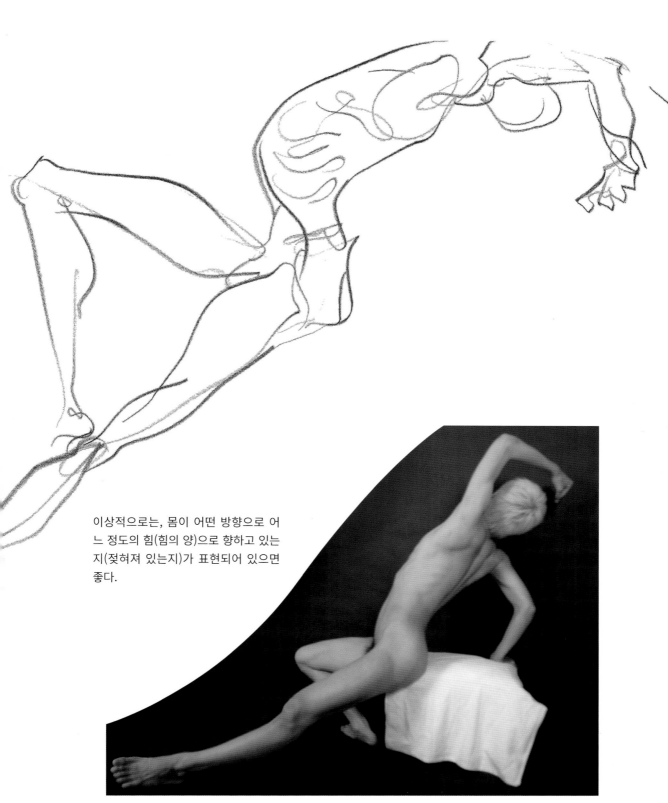

이상적으로는, 몸이 어떤 방향으로 어느 정도의 힘(힘의 양)으로 향하고 있는지(젖혀져 있는지)가 표현되어 있으면 좋다.

잘 그리는 비결, 가장 좋은 비책

포즈의 과장

　모델의 '이런 포즈를 잡아야지'라는 의도는 그대로 다 표현되지 않는 경우도 있다. 순간적으로 잡히는 포즈라도 10분 정도의 길이가 되면 움직임이 있는 포즈는 모델의 몸에 현저하게 부하가 걸린다. 그런데도 그리는 인물의 관찰 부족과 표현력의 부족 때문에 모델의 포즈에 못 미치는 작품이 많다. 어디에 힘이 들어가는지를 그림에 표현할 수 없기 때문에 움직임이나 체중을 전혀 느끼지 못하고 포즈가 조금도 닮지 않은 채 끝나 버리는 작품이 상당히 많은 것이다. 항상 모델이 의도하는 바의 포즈를 상상하고 과장해서 그리면 크로키에도 강약이 드러나 멋있게 완성된다.

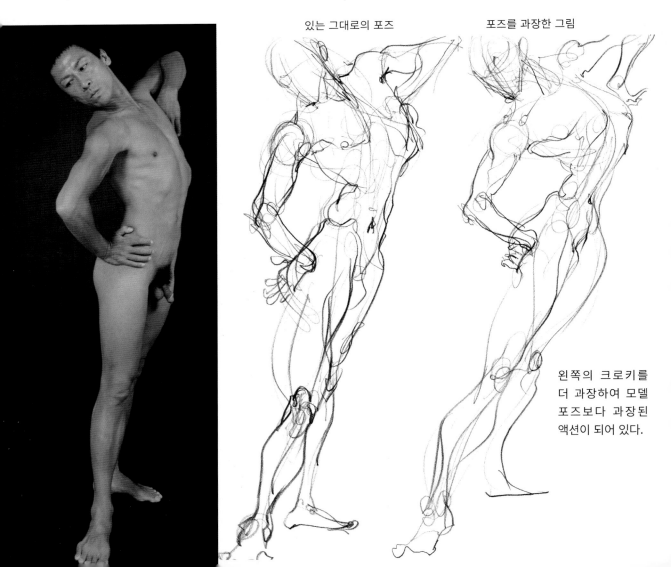

있는 그대로의 포즈　　　　　　포즈를 과장한 그림

왼쪽의 크로키를 더 과장하여 모델 포즈보다 과장된 액션이 되어 있다.

공간 연출

면각 = 렌즈 효과·앵글을 연출하고
구도에 대해 생각하자

일안(一眼) 반사식 카메라를 갖고 있는 사람이라면 렌즈의 종류에 따라 눈앞에 있는 공간을 수습하는 방법이 바뀌는 것을 알고 있을 것이다. 그림도 마찬가지로 공간을 어떻게 비뚤어지게 만들고, 한 장의 지면에 인물을 배치하고, 어디를 부풀릴지 등의 궁리가 필요하다.

크로키 초심자는 항상 바로 정면에서 초망원 렌즈로 피사체를 보고 있는 것과 같은 깊이가 없고 평면적인 그림을 그리는 경향이 있는데 그 이유는 '공간을 연출해야 한다'는 것을 모르기 때문이다.

사진을 모사하는 것이 무의미한 이유는 이에 기인하고 있다. 사실은 공간을 그린다는 것은 공간 자체를 그림에 어떻게 담을지를 생각하는 것에서부터 시작된다. 이 표현 방법은 무한대이며, 그린 사람의 궁리대로 구도가 변하고, 그림은 재미있거나 없어지기도 한다. 즉 공간에 담는 것에 대해 연출한는 것은 그린이에 의존하고 있는 것이다.

그러나 실제로는 구도에 대한 생각을 의도적으로 행하는 초심자는 적고, 그저 인체를 그리는 것만을 생각하는 사람이 많다. 중요한 것은, 먼저 공간 전체를 잡고, 그것을 어떤 모양으로 지면에 담고 표현할 것인가이다. 이는 풍경의 사생에서도 같으며, 그 담는 방식에 따라 공간 표현의 역동감이 변해가는 것이다. 이는 이른바 한번 공간 전체를 자신 안으로 흡수하고, 효과를 노리고 내뱉는(=그리기) 이미지가 된다. 인체도 그러한 감각으로 그리면 좋다.

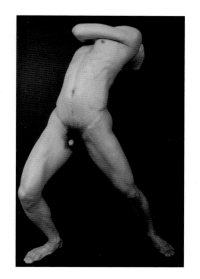
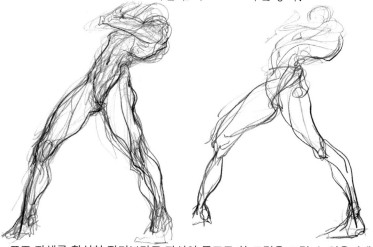

포즈 자체를 확실히 잡기보다도 자신이 목표로 한 그림을 그릴 수 있을지에
중점을 두고 시행착오를 거쳐 여러 장 그린 크로키.

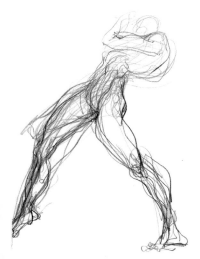
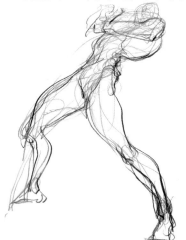
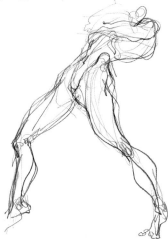

153

가장 두드러지는 부분부터 그린다

화면이 가득 차게 그리자. 항상 화면 전체를 다 쓰도록 하자. 그러기 위해서는 그리기 시작할 때, 화면을 크게 차지하는(혹은 가로지르는) 라인을 대담하게 잡고, 구도를 결정한다. 이때 포즈의 어느 곳을 가장 두드러지게 할지를 정하고, 가장 눈에 띄는 위치에 배치한다. 경우에 따라서 그 이외는 생략해도 상관없다.

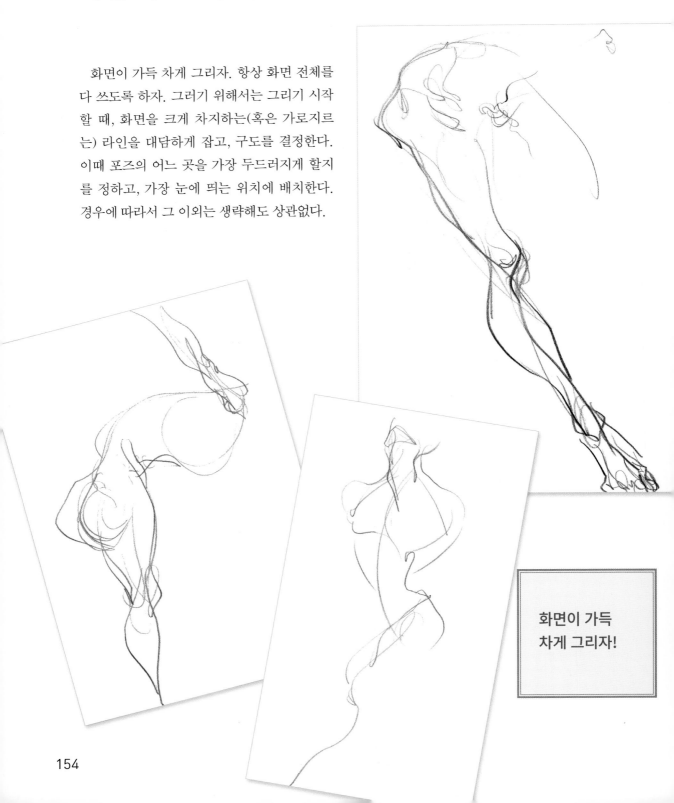

화면이 가득
차게 그리자!

154

Chapter 6.

모델로부터 캐릭터를 만들어 보자

크로키를 다듬는다

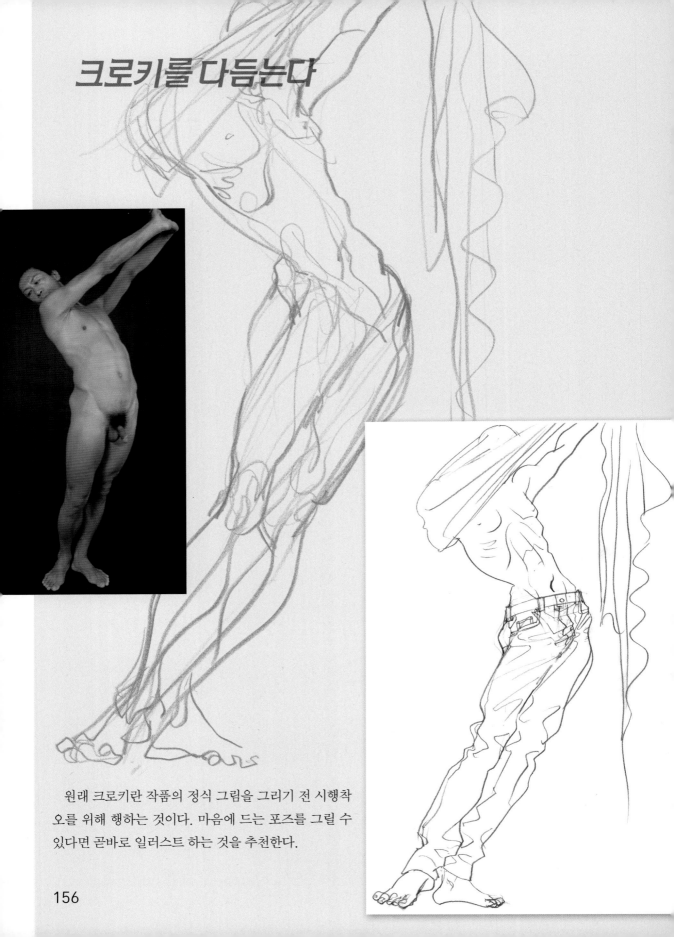

원래 크로키란 작품의 정식 그림을 그리기 전 시행착오를 위해 행하는 것이다. 마음에 드는 포즈를 그릴 수 있다면 곧바로 일러스트 하는 것을 추천한다.

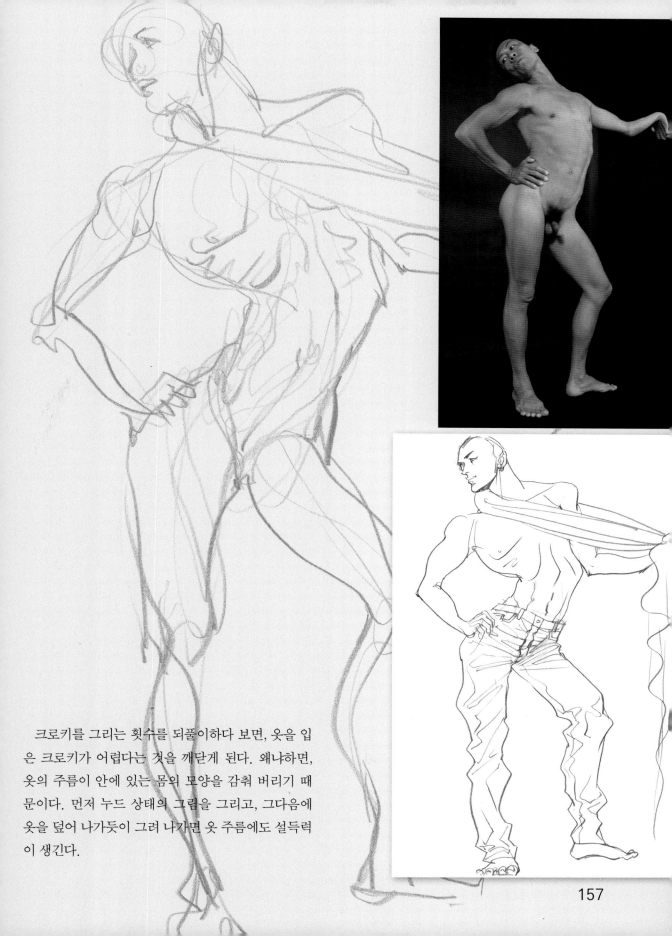

크로키를 그리는 횟수를 되풀이하다 보면, 옷을 입은 크로키가 어렵다는 것을 깨닫게 된다. 왜냐하면, 옷의 주름이 안에 있는 몸의 모양을 감춰 버리기 때문이다. 먼저 누드 상태의 그림을 그리고, 그다음에 옷을 덮어 나가듯이 그려 나가면 옷 주름에도 설득력이 생긴다.

157

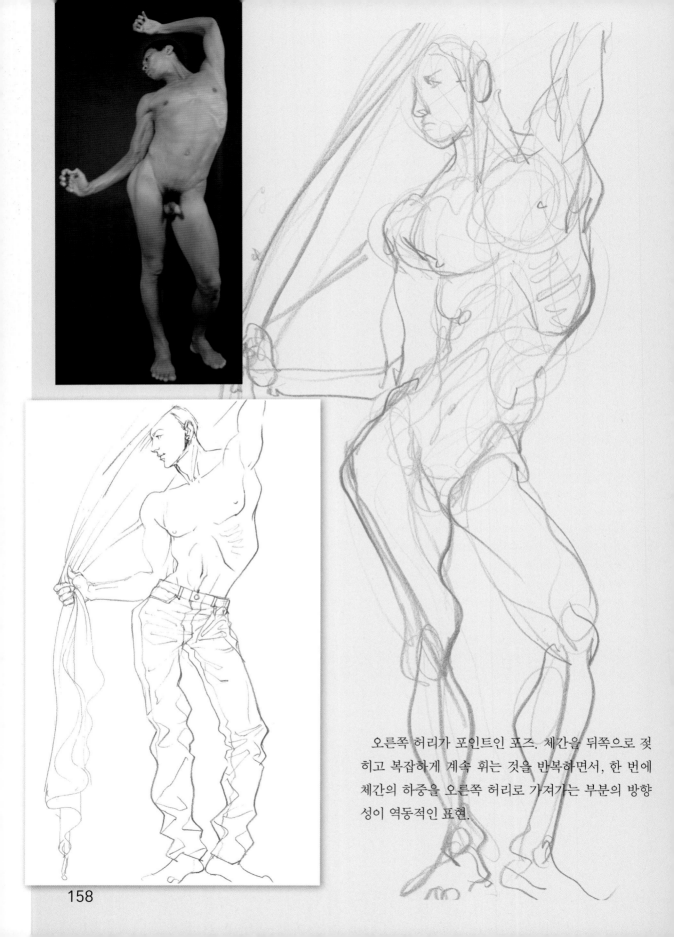

오른쪽 허리가 포인트인 포즈. 체간을 뒤쪽으로 젖히고 복잡하게 계속 휘는 것을 반복하면서, 한 번에 체간의 하중을 오른쪽 허리로 가져가는 부분의 방향성이 역동적인 표현.

158

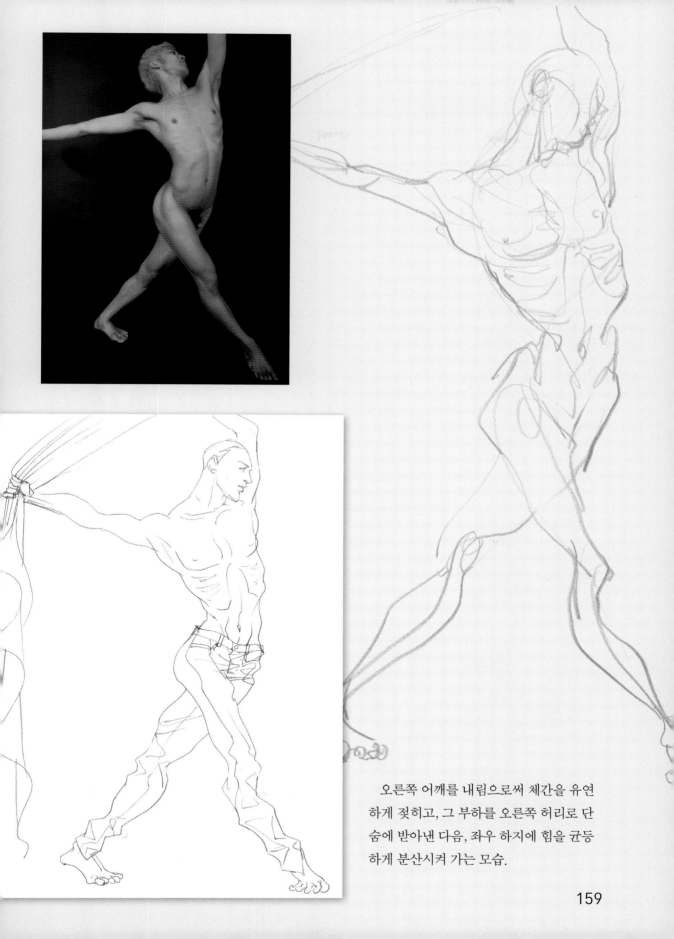

오른쪽 어깨를 내림으로써 체간을 유연
하게 젖히고, 그 부하를 오른쪽 허리로 단
숨에 받아낸 다음, 좌우 하지에 힘을 균등
하게 분산시켜 가는 모습.

옷 주름도 크로키로 그린다

기본적으로는 옷 주름에도 흐름이 있으므로 크로키 선으로 라인의 흐름과 방향성을 관찰하면서 그리는 것을 추천한다.

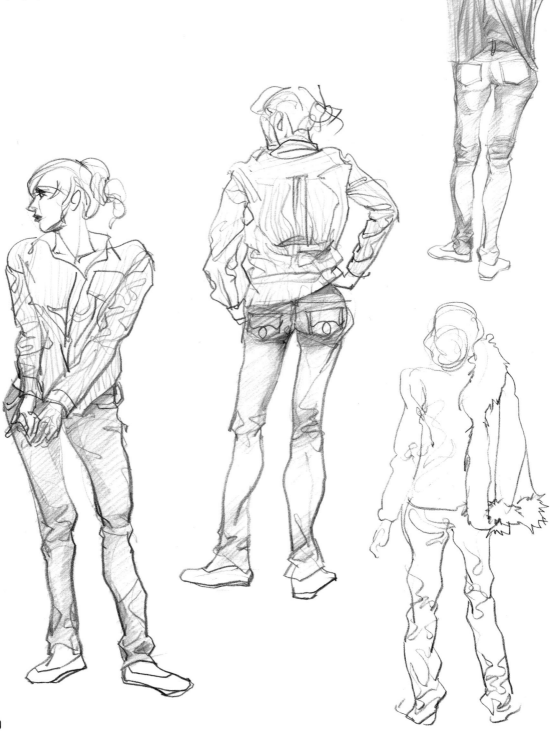

선의 터치를 바꿔서 질감의 차이를 표현하자.
머리카락이나 털 등 질감이 다른 것도 각각의 특징적인 라인을 찾아 크로키 선으로 그려보자.

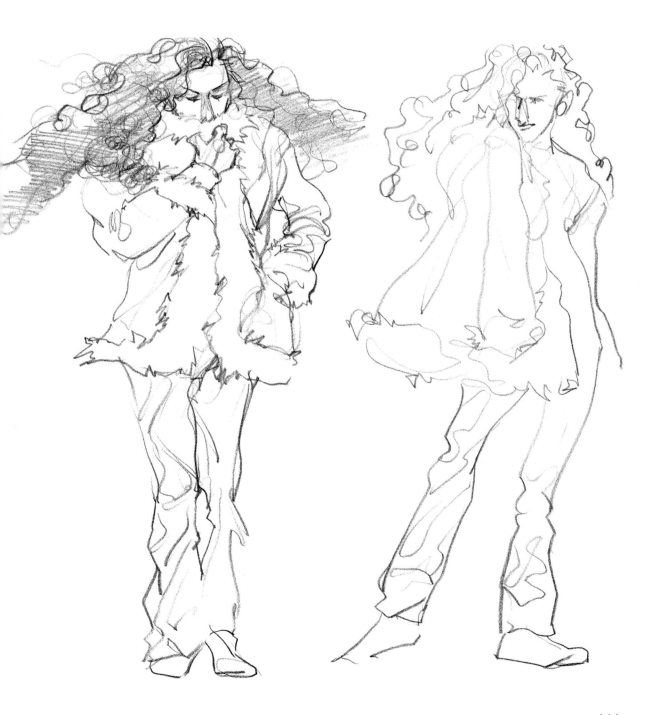

앵글을 생각하자

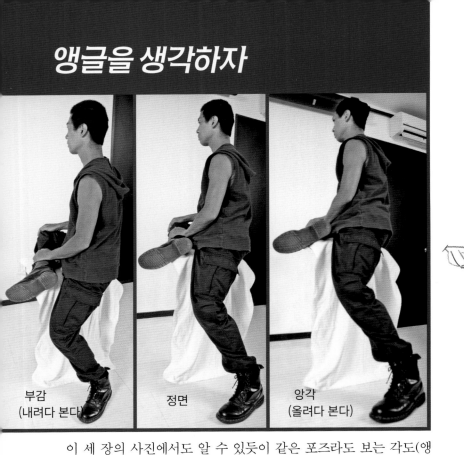

부감
(내려다 본다)

정면

앙각
(올려다 본다)

이 세 장의 사진에서도 알 수 있듯이 같은 포즈라도 보는 각도(앵글)를 바꿈으로 인해 보이는 모습이 크게 바뀐다. 어떤 각도에서 본 구도가 가장 멋지게 보일지, 그리기 전에 잘 생각해 봐야 한다.

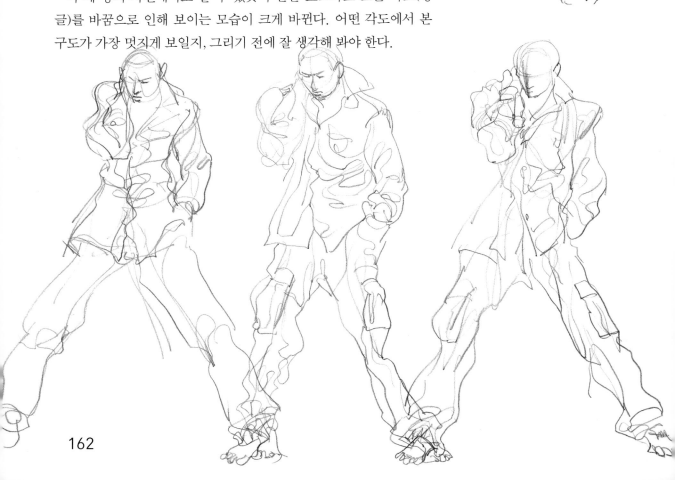

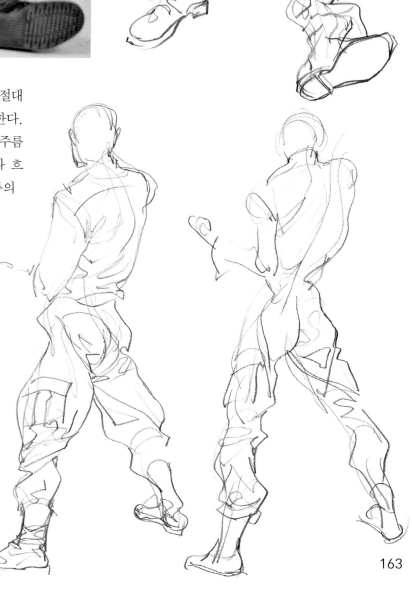

기본적으로 의복 등 천의 표현도 절대
로 직선이 되지 않도록 주의해야 한다.
사람이 옷을 걸치고 있는 이상, 그 주름
하나하나는 몸 표면의 형상에 따라 흐
르고, 의류의 질감 차이에 따라 주름의
모양도 달라지지만, 그 패
턴을 모두 크로키 선으로
표현함으로써 기억할 수
있다.

또 의류나 소품의 질감도
선의 종류를 나눠 그림으로써 표
현이 가능해진다. 옷을 입은 크로
키가 되는 순간 선이 직선이 되는
사람이 많은데, 옷이 직선이 되는
동시에 입체적인 인물이 그 순간
평면적인 인상이 되므로 주의하
길 바란다.

자신이 가장 납득할 수 있는
그림이 될 때까지 같은 포즈
라도 여러 번 고쳐 그린다.

163

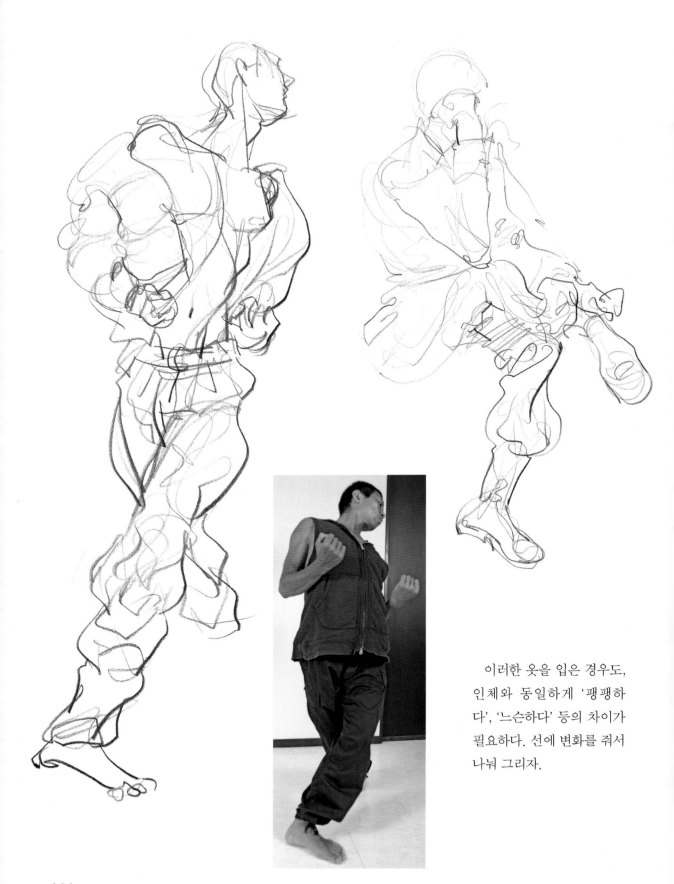

이러한 옷을 입은 경우도,
인체와 동일하게 '팽팽하
다', '느슨하다' 등의 차이가
필요하다. 선에 변화를 줘서
나눠 그리자.

캐릭터를 움직여 보자

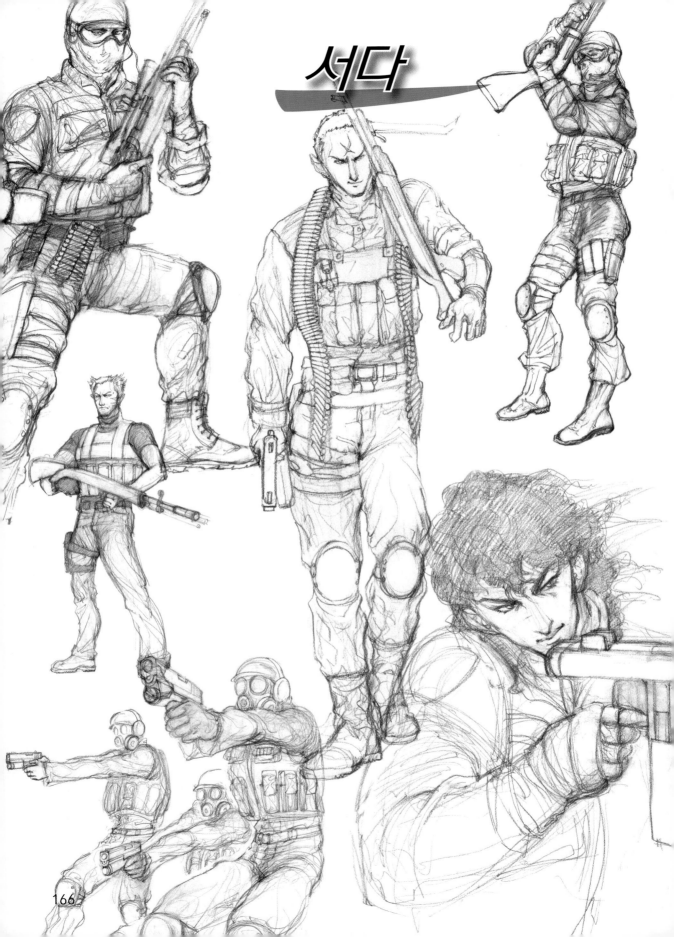

서다

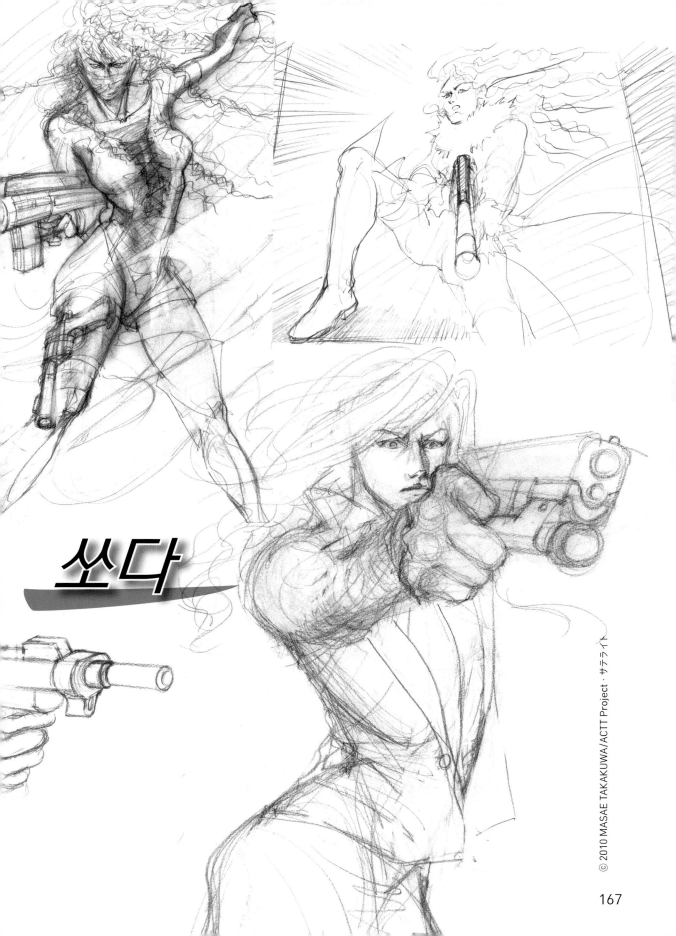

쏘다

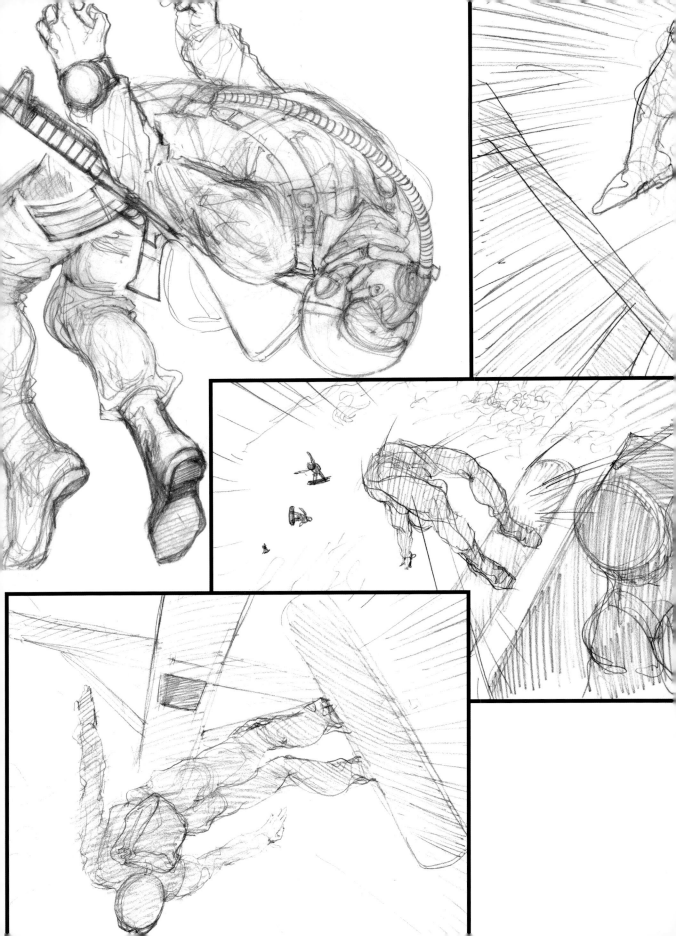

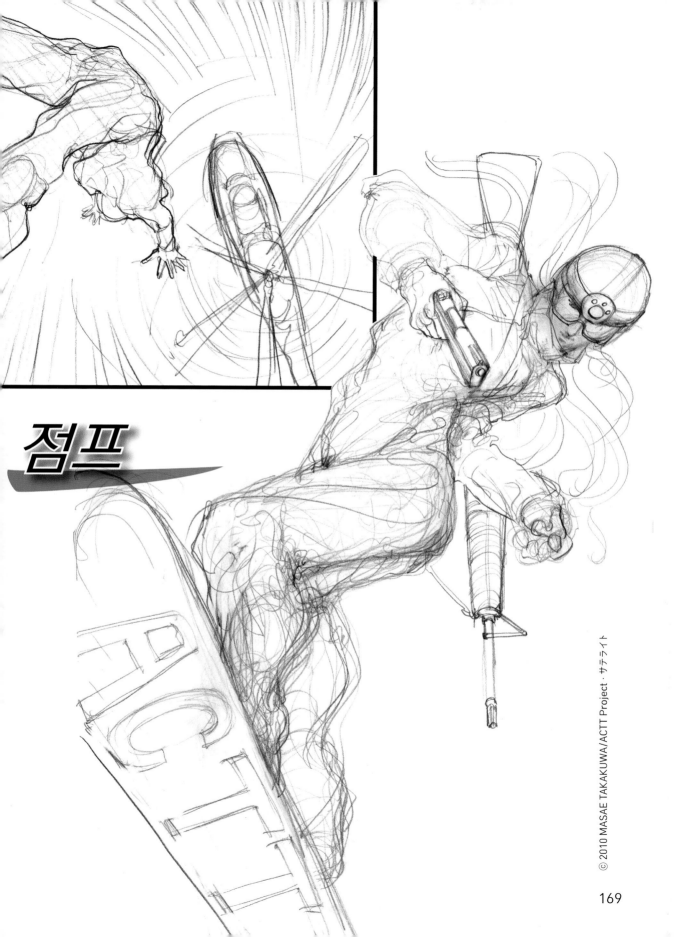

점프

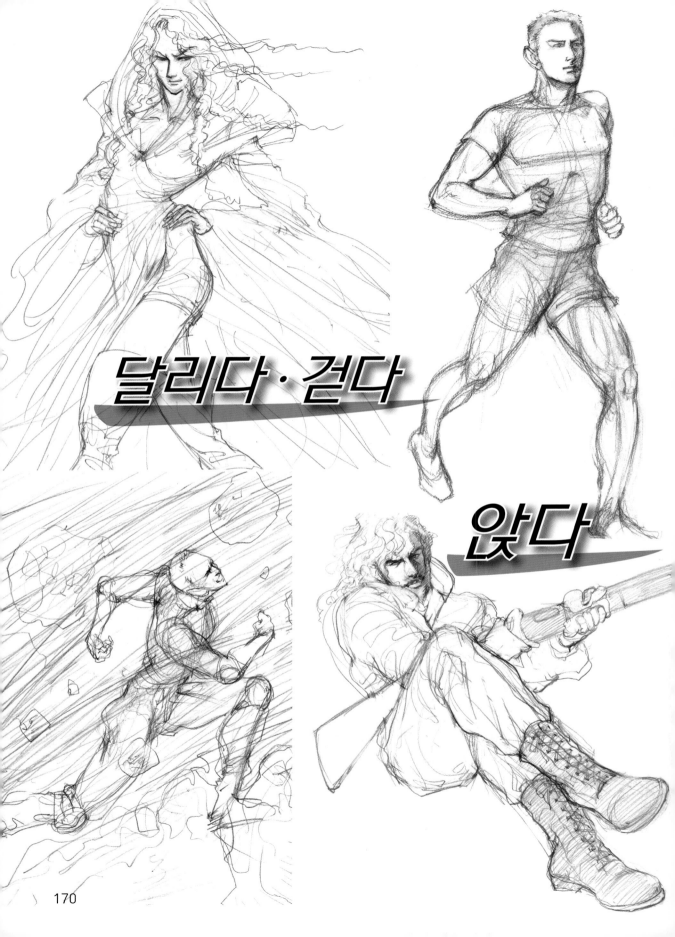

달리다·걷다

앉다

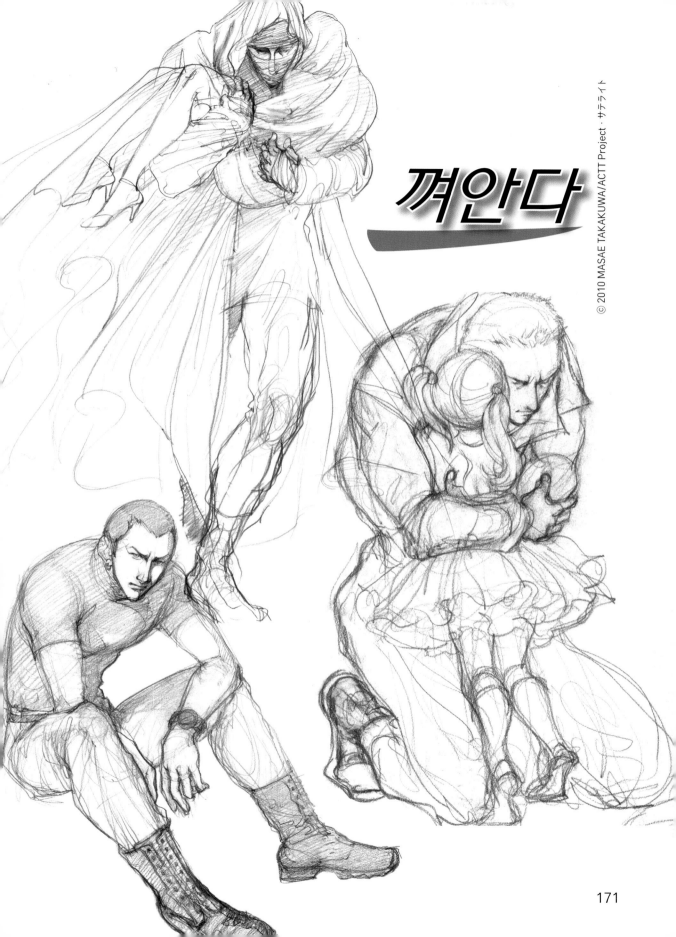

껴안다

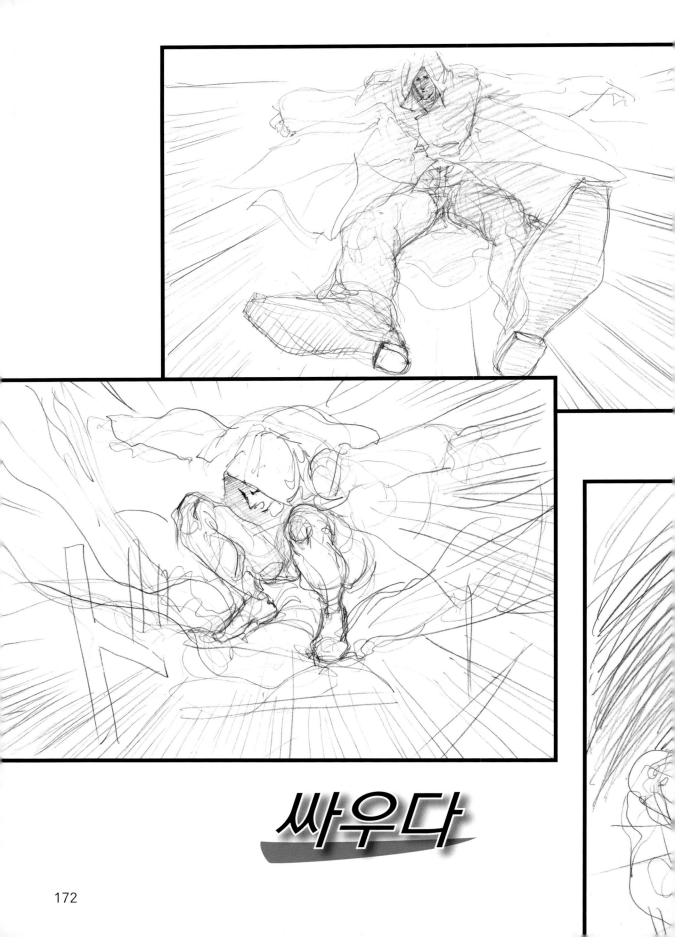

싸우다

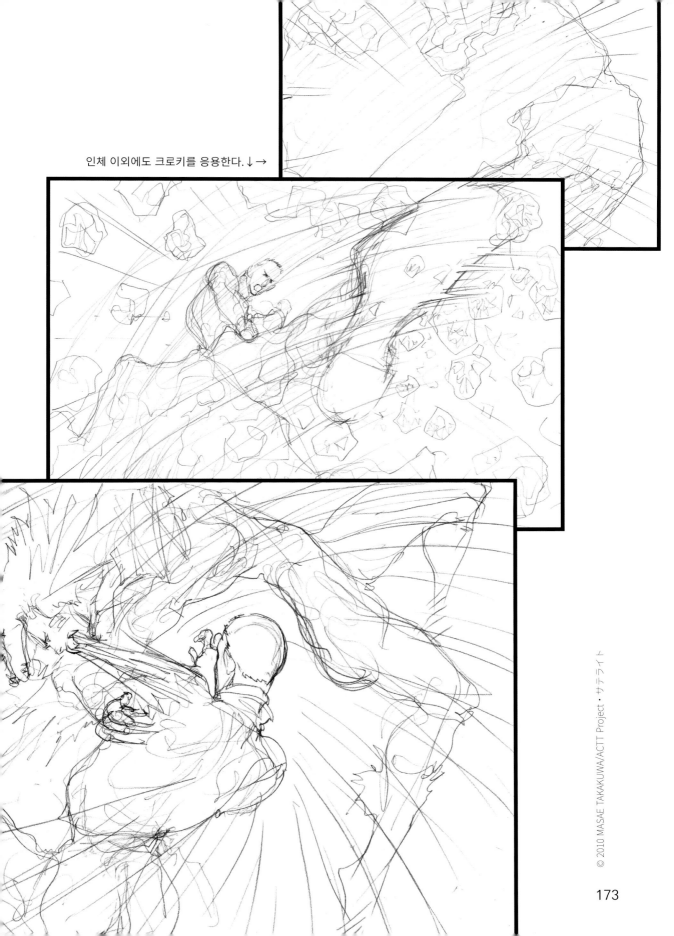

인체 이외에도 크로키를 응용한다.↓→

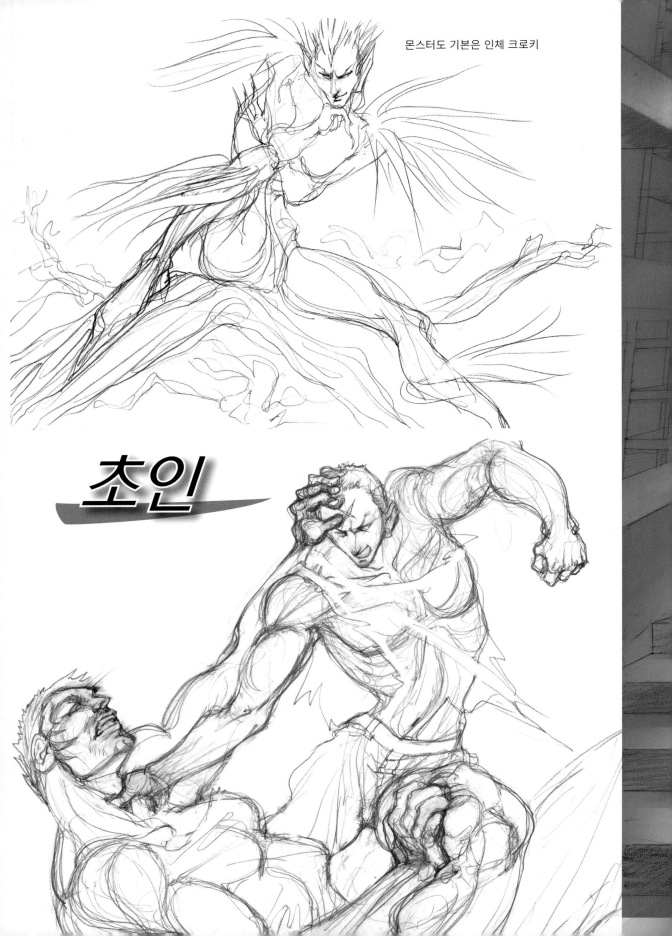

몬스터도 기본은 인체 크로키

초인

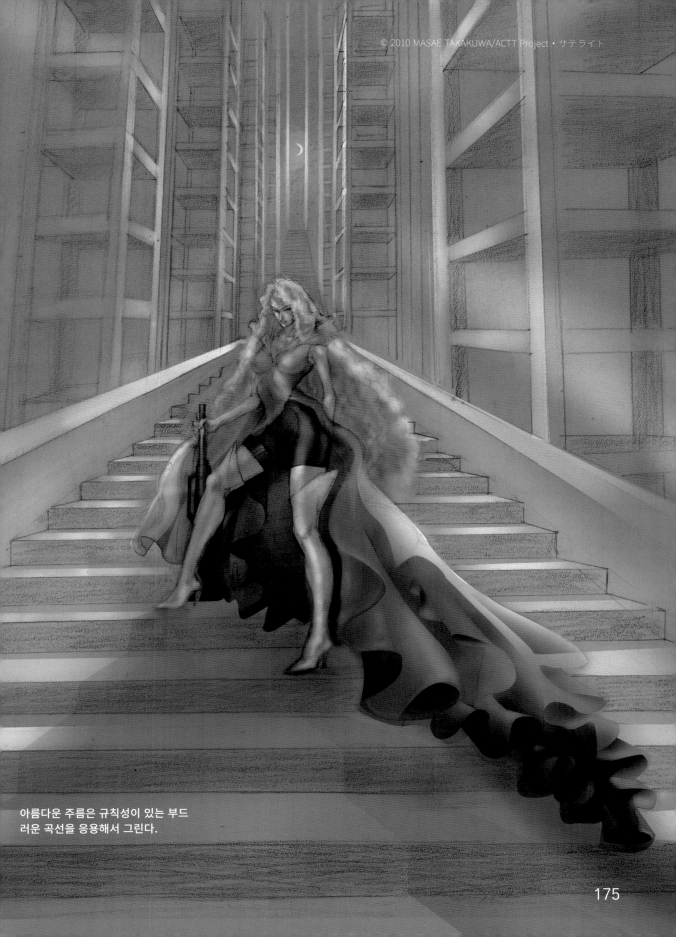

아름다운 주름은 규칙성이 있는 부드
러운 곡선을 응용해서 그린다.

[저자 소개]

다카쿠와 마사에 (高桑真恵)

1989 Albertus Magnus College (New Haven, CT, USA) 졸업
1991 School of Visual Arts (New York, NY, USA) 대학원 석사과정 예술학
 부 전공 : 일러스트레이션 석사과정 수료
1992 ~ 1994 Scandinavian Blue (벨리니 언덕 갤러리) 개인전 등
1999 ~ 2005 일본전자전문학교 CG 애니메이션과 애니메이션연구실 설립
2007 ~ 도쿄도 산업노동국 애뉴메이션 인재육성교육프로그램 제작위
 원회 위원
2006 ~ 2007 경제산업성 애니메이션 인재발굴육성사업연구회 위원
2008 ~ 미술해부학회 위원
2010 미술능력개발연구소 설립
2011 ~ 「ACTT Project」 원작가로서 새틀라이트와 애니메이션 제작
 프로젝트
2012 ~ 조사이국제대학 객원준교수
2013 ~ 교토세이카대학 강사

[저서]

『미술해부학과 인체 크로키』, 일본전자전문학교, 4/2008
『애니메이션 교과서 제3편』, 사단법인 일본동화(動畵)협회, 2009 (공
저)
『아티스트를 위한 미술해부학』, 마르샤, 2013 (번역 협력)

[논문]

「애니메이터 육성을 위한 인물묘사 학습법의 제안」, 미술해부학 잡지
Vol. 15, 2011

[참고문헌]

『미술해부학 아틀라스』, 요시야스, 미야나카 미치요 공저 / 난잔도, 1986
『기억과 뇌 – 심리학과 신경과학의 통합』, Larry R. Squire 저 / 가와우치 주로 역 / 의학서원, 1989
『해체연서, 지의 구조와 운동』, 사쿠라기 아키히코 감수 / (주)지스포트, 2008
『해체연서, 지의 구조와 운동』, 사쿠라기 아키히코 감수 / (주)지스포트, 2008
『임상에 도움이 되는 생체 관찰 – 대표 해부와 국소 해부』, 호시노 가즈마사 저 / 의치약출판(주), 1987
『레오나르도 다빈치 회화론』, 레오나르도 다빈치 저 / 가토 아사시마 역 / 호쿠쇼샤, 1996
『컬러 아틀라스, 인체 해부와 기능』, 요코치 센진, J.W.Rohen, E.L.Weinreb / 의학서원, 2004
『(肉単) – 어원으로 배우는 해부학 영단어집』, 가와이 요시노리, 가와시마 히로유키 공저 / (주)SDS, 2007

미술해부학을 활용한

인체크로키

초판 1쇄 인쇄 2017년 5월 25일
초판 1쇄 발행 2017년 5월 31일

저자 다카쿠와 마사에
역자 이철호 · 박운용 · 임여경
펴낸이 박정태
편집이사 이명수 감수교정 정하경
편집부 김동서, 위가연, 이정주
마케팅 조화묵, 박명준, 최지성 온라인마케팅 박용대
경영지원 최윤숙
펴낸곳 광문각
출판등록 1991. 5. 31 제12-484호
주소 파주시 파주출판문화도시 광인사길 161 광문각 B/D
전화 031-955-8787 팩스 031-955-3730
E-mail kwangmk7@hanmail.net
홈페이지 www.kwangmoonkag.co.kr

ISBN 978-89-7093-844-8 93650
가격 22,000원

[모델]

데라사키 쇼우 (기타무라미술모델소개소)
구지라이 겐타로 (미술능력개발연구소)

[작품 제공]

우라시마 미키
그 외, 2009~2011 일본전자전문학교 애니메이션계 학과 졸업생 다수

특별한 저작권 표기가 없는 사진은 모두
ⓒ Kunihiro Shimizu

Original Japanese title: JINTAI CROQUIS
Copyright © 2011 Masae Takakuwa
Original Japanese edition published by Maar-sha Publishing Co., Ltd.
Korean translation rights arranged with Maar-sha Publishing Co., Ltd.
through The English Agency (Japan) Ltd.